KB043526

전투기 그리는 법

십자선으로 기체와 날개를 그리는 전투기 작화 테크닉

요코야마 아키라 · 타키자와 세이호 · 노가미 타케시 · 야스다 타다유키 · 타나카 테츠오 ·
마츠다 미키 · 마츠다 쥬코 · 에어라 센샤 · 제퍼 · 나카지마 레이 | 지음
문성호 | 옮김

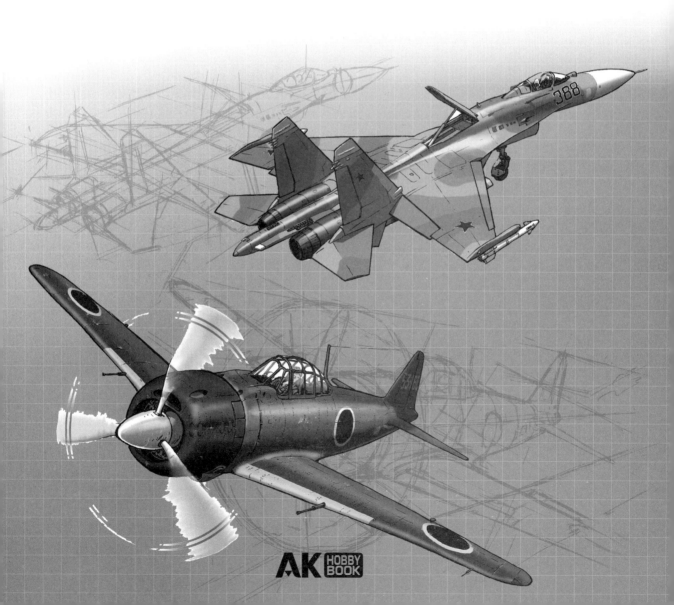

AK HOBBY BOOK

전투기 그리는 법 목차

십자선으로 기체와 날개를 그리는 전투기 작화 테크닉

제 **I** 장

How To Draw Fighters

기초 편
십자 모양으로 그리는 전투기

【요코야마 아키라橫山アキラ】

01 전투기의 기본 요소를 파악하기

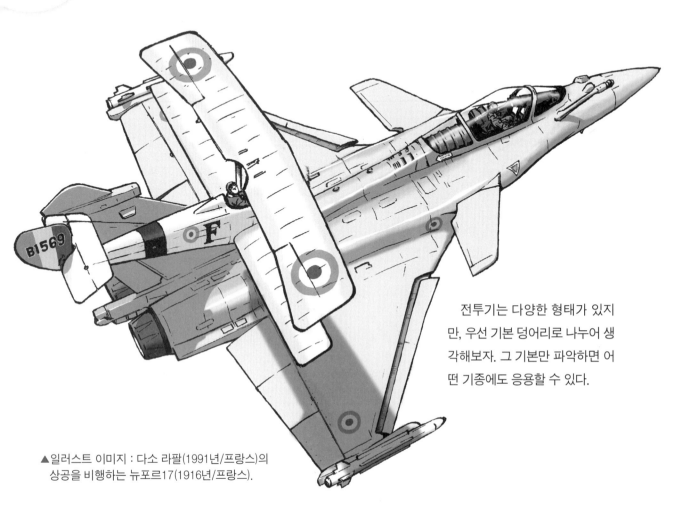

전투기는 다양한 형태가 있지만, 우선 기본 덩어리로 나누어 생각해보자. 그 기본만 파악하면 어떤 기종에도 응용할 수 있다.

▲일러스트 이미지 : 다소 라팔(1991년/프랑스)의 상공을 비행하는 뉴포르17(1916년/프랑스).

전투기의 모양은 「날개」로 결정된다!

제1차 세계 대전의 신병기로 등장한 항공기는 그때까지 2차원이었던 전장을 높이를 포함한 3차원으로 만들었고, 전쟁 그 자체를 변화시켰다. 그 후 100년의 전술과 기술 진보로 비행기·전투기의 형태는 크게 변경되어 왔다. 하지만 탄생부터 현재까지 변하지 않은 것이 바로 「날개」다.

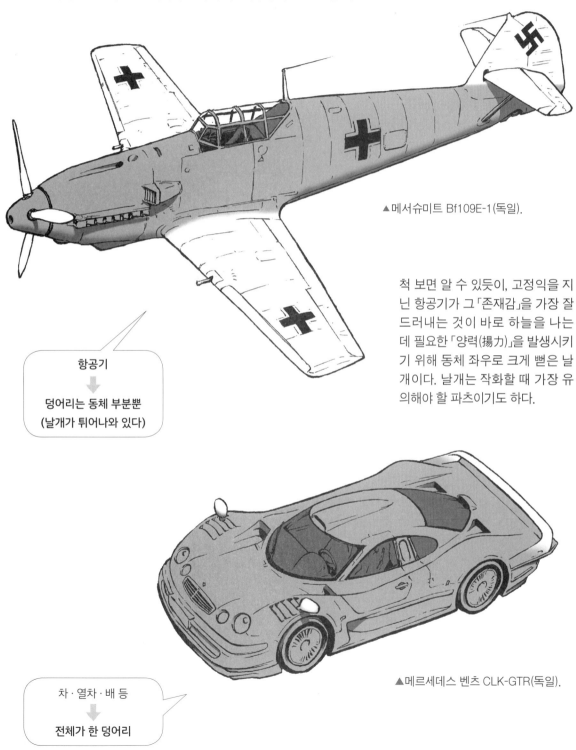

▲메서슈미트 Bf109E-1(독일).

척 보면 알 수 있듯이, 고정익을 지닌 항공기가 그 「존재감」을 가장 잘 드러내는 것이 바로 하늘을 나는 데 필요한 「양력(揚力)」을 발생시키기 위해 동체 좌우로 크게 뻗은 날개이다. 날개는 작화할 때 가장 유의해야 할 파츠이기도 하다.

항공기
⬇
덩어리는 동체 부분뿐
(날개가 튀어나와 있다)

▲메르세데스 벤츠 CLK-GTR(독일).

차·열차·배 등
⬇
전체가 한 덩어리

전투기의 3가지 기본 요소 ·······························

전투기는 다양한 날개 형태가 있지만, 실은 그 어떤 전투기라 해도(수송기나 폭격기라 해도) 그릴 때 유의해야 할 기본 요소는 모두 같다. 3가지 기본 요소를 각각의 기체 모양에 따라, 그리고 싶은 앵글로 조합하면 전투기를 포함한 모든 항공기를 그릴 수 있다.

《기본 요소① 날개》

양력을 발생시키는 판(주익主翼)과, 기체를 안정시키기 위한 판(수직 · 수평 미익垂直 · 水平 尾翼).

《기본 요소② 동체》

주익, 수직 · 수평 미익을 고정시키기 위한 동체와, 조종하기 위한 작은 방(콕피트).

《기본 요소③ 추진 장치》

추진력을 얻기 위한 장치(프로펠러나 제트 엔진).

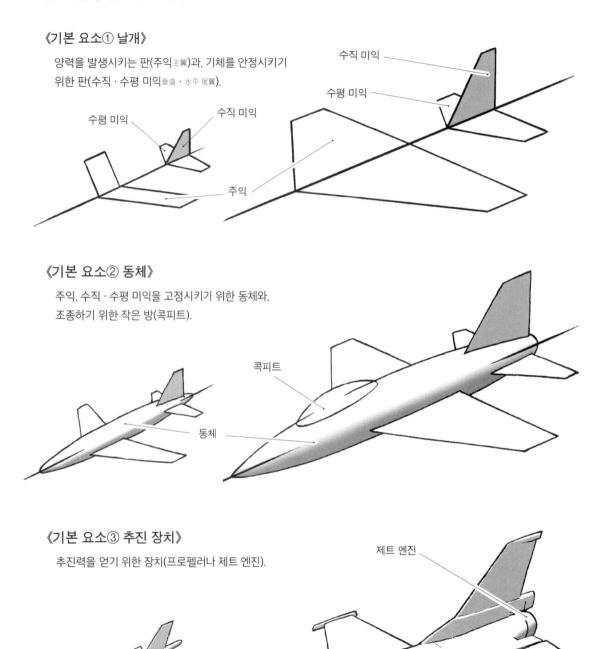

원근법의 기본인 3가지 규칙

원근 도법(Perspective)은 전투기만이 아니라, 그림을 그릴 때 반드시 이해해야 하는 기본 중의 기본이다. 그림을 그리는 사람에게는 말할 것도 없겠지만, 최소한 지금부터 해설할 3가지 규칙만은 숙지했으면 한다.

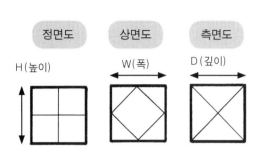

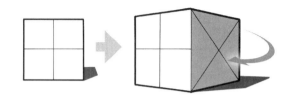

높이(H), 폭(W), 깊이(D)의 길이가 같은 입방체는 3면도로 보면 그냥 정사각형이지만, 입방체를 그대로 두고 시점을 옆으로 회전시켜 보면 위의 그림처럼 보이며, 나아가 시점 높이를 바꿔서 보면 **3가지 규칙**이 보인다.

《원근법의 규칙①》

같은 크기의 상자라도 멀리 있는 것이 더 작아 보인다.

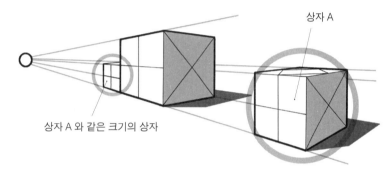

상자 A

상자 A 와 같은 크기의 상자

《원근법의 규칙②》

멀리 있는, 상자A의 2배 크기인 상자는 그냥 보기에는 그 크기가 상자A와 같다 해도, 윗면이 보이지 않는 등 보이는 모습이 다르다. a변의 길이는 같아 보이지만, 상자의 모습은 다르게 보인다.

상자 A 의 2 배 크기인 상자

a변

a변

《원근법의 규칙③》

두 개의 상자를 동일 평면에 두었을 경우 소실점은 거의 동일한 점(원)에 수렴된다.

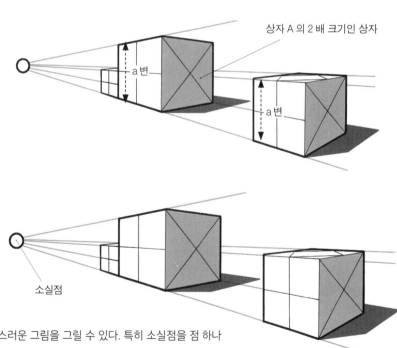

소실점

이 3가지 규칙을 기억해두면, 자연스러운 그림을 그릴 수 있다. 특히 소실점을 점 하나에 수렴시키면, 오히려 이상해 보이므로 그림처럼 어느 정도 크기가 있는 원 안으로 수렴시키는 것이 포인트.

02 프로펠러 전투기 그리기 : 기준선 찾기

프로펠러 전투기 중 일본에서 가장 인기가 좋은 「제로센(ゼロ戰)」을 가지고 항공기를 그리는 기본적인 방법을 설명한다. 한 가지 기종을 그릴 수 있게 되면 나머지는 응용이다. 그림을 그릴 때 어떤 식으로 사고해야 하는지, 그 기초적인 사고 방식을 익혀보자.

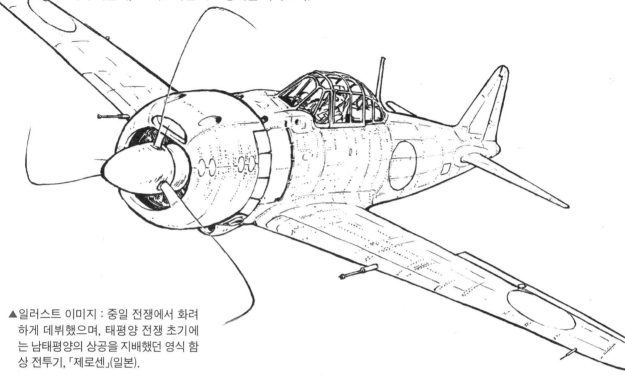

▲일러스트 이미지 : 중일 전쟁에서 화려하게 데뷔했으며, 태평양 전쟁 초기에는 남태평양의 상공을 지배했던 영식 함상 전투기, 「제로센」(일본).

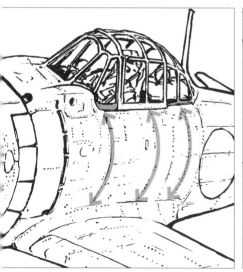

▲리벳 등으로 원통형 동체의 질감·입체감을 표현한다. 리벳은 그저 단순한 장식이 아니다(21쪽).

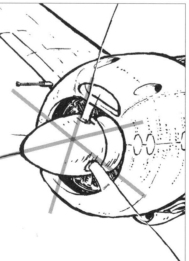

▲기수. 프로펠러는 중심에 보이도록 그린다. 회전하는 프로펠러는 완성도를 생각하면서, 이 단계에서는 대략적인 선만 그린다.

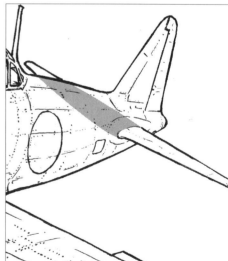

▲수평·수직 미익. 수평 미익의 반대쪽은 보이는지 아닌지가 미묘하기 때문에, 주익과의 관계를 확인하면서 윤곽선을 그려 대략적인 위치를 잡는다.

🌐 뒤틀림이나 어긋남을 신경 쓰지 말고 러프화를 그린다 · · · · · · · · ·

윤곽선을 그릴 때는 「여길 표현하고 싶다!」라는 작화 의도에 따라 날개와 동체의 밸런스를 보면서 그리는 것이 현실적이지만, 처음부터 각부의 위치 관계만 신경 쓰다간 제대로 그릴 수가 없다. 우선 뒤틀리거나 선이 좀 어긋나도 신경 쓰지 말고, 자신이 가장 멋있다고 생각하는 앵글로 러프화를 그려보자.

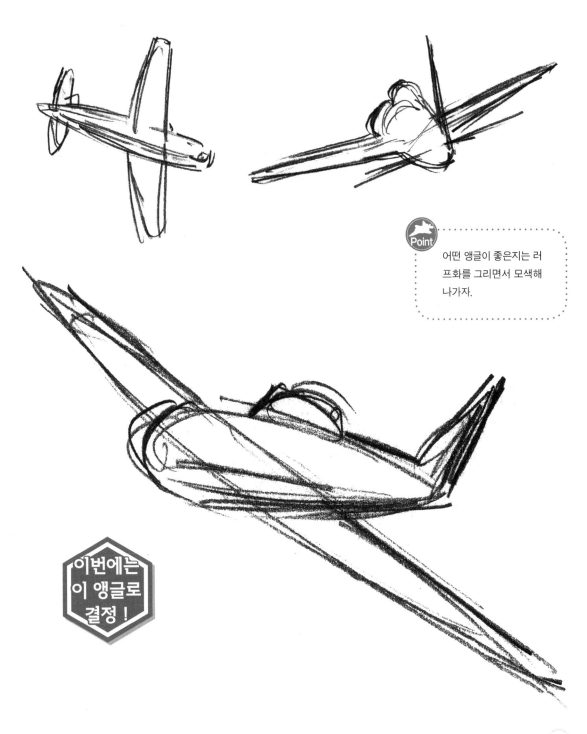

Point

어떤 앵글이 좋은지는 러프화를 그리면서 모색해 나가자.

이번에는 이 앵글로 결정!

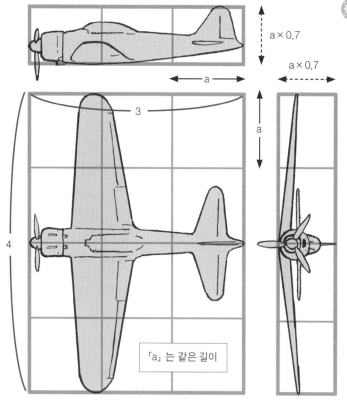

「a」는 같은 길이

3면도로 파츠의 위치 관계 파악

러프화로 대략적인 앵글이 결정됐다면 윤곽선을 그린다. 그러기 위해서 3 면도로 동체와 날개, 프로펠러 등의 위치 관계를 파악해보자. 이번에는 여러 제로센 타입 중에서 「22형 갑(二二型甲)」을 작례로 삼았다.

전장 : 전폭 : 전고 비율은 대략 3 : 4 : 1.5. 주각을 포함한 상태의 전고 비율은 3 : 4 : 0.7이다.
이것은 「기체 전체의 크기 비율」을 파악하는 기준이 된다.

◀전장 : 전폭 : 전고비를 정방형 눈금 칸으로 확인한다.

뒤틀림을 방지하기 위해 「기준선」 찾기

동체의 아웃라인(윤곽)을 기준으로 그리면 「어딘가 뒤틀리긴 했는데, 어디가 문제인지 모르겠다」라는 상황에 빠지고 만다.
「전체의 기준이 되는 선(기준선)」과 「그걸 보조하는 선(보조선)」을 찾아보자.

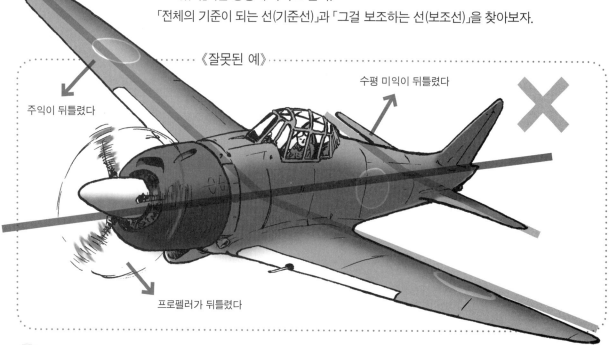

《잘못된 예》

수평 미익이 뒤틀렸다

주익이 뒤틀렸다

프로펠러가 뒤틀렸다

제로센의 동체는 조종석부터 꼬리 쪽으로 갈수록 좁아지는데, 프로펠러 스피너(프로펠러 축 덮개) 끝부분의 중심을 뒤쪽으로 늘여 보면 수평 미익의 약간 아래와 이어진다. 이것을 **전후 기준선**으로 삼는다.

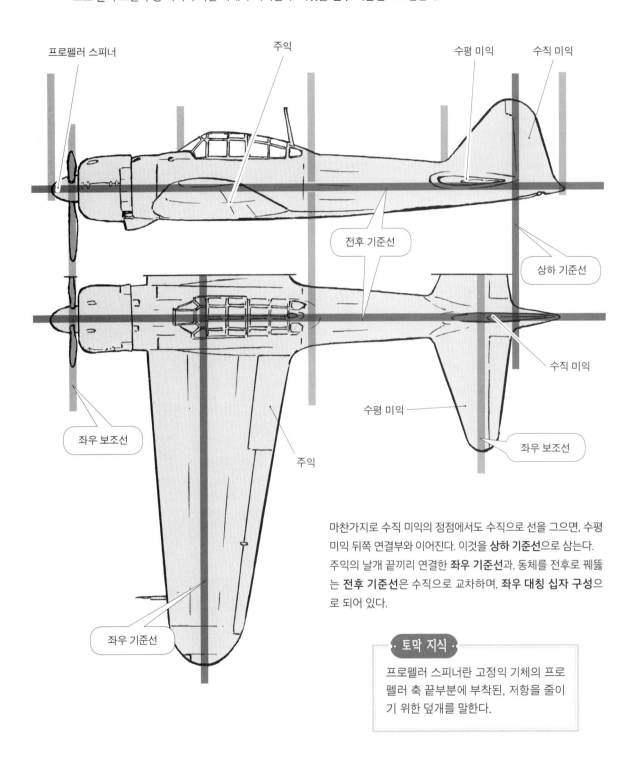

프로펠러 스피너

주익

수평 미익

수직 미익

전후 기준선

상하 기준선

좌우 보조선

수직 미익

주익

수평 미익

좌우 보조선

좌우 기준선

마찬가지로 수직 미익의 정점에서도 수직으로 선을 그으면, 수평 미익 뒤쪽 연결부와 이어진다. 이것을 **상하 기준선**으로 삼는다. 주익의 날개 끝끼리 연결한 **좌우 기준선**과, 동체를 전후로 꿰뚫는 **전후 기준선**은 수직으로 교차하며, **좌우 대칭 십자 구성**으로 되어 있다.

· 토막 지식 ·

프로펠러 스피너란 고정익 기체의 프로펠러 축 끝부분에 부착된, 저항을 줄이기 위한 덮개를 말한다.

수평 미익도 마찬가지로, 날개 끝을 연결한 **좌우 보조선**과 **전후 기준선**이 직선으로 교차한다(프로펠러기의 경우, 「프로펠러의 회전면」도 동체와 십자 모양이 된다). 이러한 **좌우 대칭 십자 구성**은 제로센만이 아니라, 복엽기부터 최신예 스텔스 전투기까지 모든 시대, 모든 항공기에 보편적으로 적용되는 형태이다.
*쌍미익기의 경우는 33쪽의 「쌍미익 Su-27 전투기 그리는 법」에서 해설했다.

그리고 캐노피(바람막이)의 가장 뒷부분 부근이 전장의 중간점으로, 캐노피 전체의 길이와 수직 미익까지의 거리가 거의 같다는 것도 알 수 있다. 이것은 **위치 결정을 위한 보조선**이 된다.

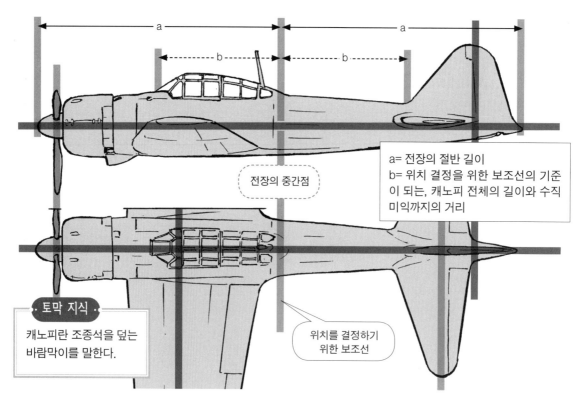

전장의 중간점

a= 전장의 절반 길이
b= 위치 결정을 위한 보조선의 기준이 되는, 캐노피 전체의 길이와 수직 미익까지의 거리

· 토막 지식 ·
캐노피란 조종석을 덮는 바람막이를 말한다.

위치를 결정하기 위한 보조선

⊕ 발견한 기준선을 러프화에 적용하기 ·

기준선을 찾았다면, 러프화에 적용해 나간다. 십자로 좌우 대칭 기준선을 러프화에 적용하고, 몇몇 보조선도 겹쳐보자.

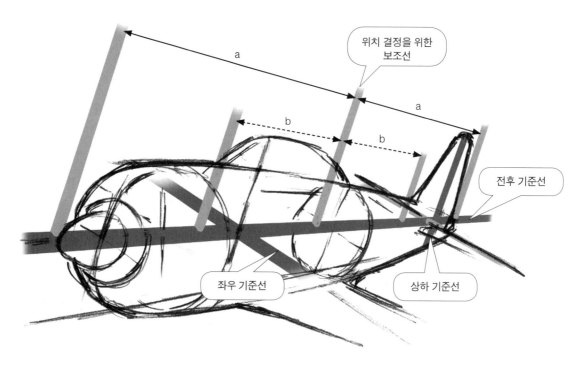

위치 결정을 위한 보조선

전후 기준선

좌우 기준선

상하 기준선

캐노피 가장 뒷부분과 주익 연결부 뒤쪽의 필렛이 거의 같은 위치에 있으므로, **전후 기준선**을 기준으로 하면 주익의 좌우 중심 위치도 결정할 수 있다. 엔진 카울 등의 부분도 마찬가지로 **보조선**을 그려보자.

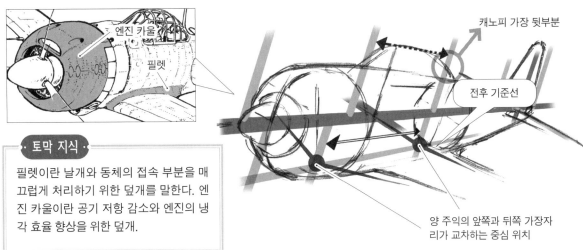

엔진 카울

필렛

캐노피 가장 뒷부분

전후 기준선

양 주익의 앞쪽과 뒤쪽 가장자리가 교차하는 중심 위치

· 토막 지식 ·

필렛이란 날개와 동체의 접속 부분을 매끄럽게 처리하기 위한 덮개를 말한다. 엔진 카울이란 공기 저항 감소와 엔진의 냉각 효율 향상을 위한 덮개.

⊕ 보조선을 이용해 각도와 높이 산출하기 ············

조종석과 주익 연결부, 수직·수평 미익의 대략적인 위치 관계는 파악됐으므로, 다음은 주익의 상반각과 수직 미익의 높이를 산출해보자.

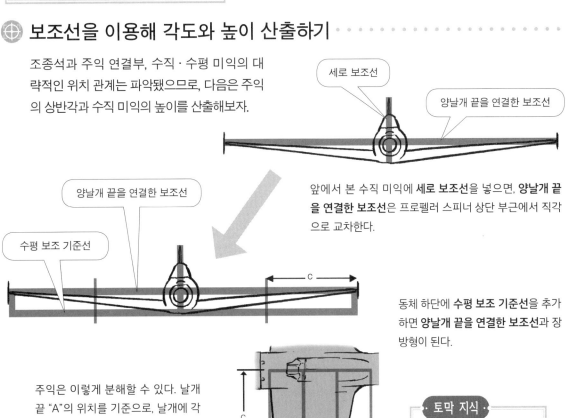

세로 보조선

양날개 끝을 연결한 보조선

앞에서 본 수직 미익에 **세로 보조선**을 넣으면, **양날개 끝을 연결한 보조선**은 프로펠러 스피너 상단 부근에서 직각으로 교차한다.

양날개 끝을 연결한 보조선

수평 보조 기준선

c

동체 하단에 **수평 보조 기준선**을 추가하면 **양날개 끝을 연결한 보조선**과 장방형이 된다.

주익은 이렇게 분해할 수 있다. 날개 끝 "A"의 위치를 기준으로, 날개에 각도를 준다.

c=날개 길이의 1/4 길이

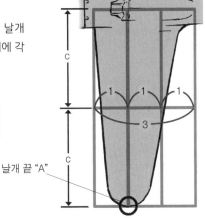

c

1 1 1

3

c

날개 끝 "A"

· 토막 지식 ·

상반각이란 비행기의 주익을 앞에서 봤을 때, 주익이 연결된 부분에서 날개 끝쪽을 향해 올라가 있을 경우 날개의 기준면과 수평면이 이루는 각을 말한다.

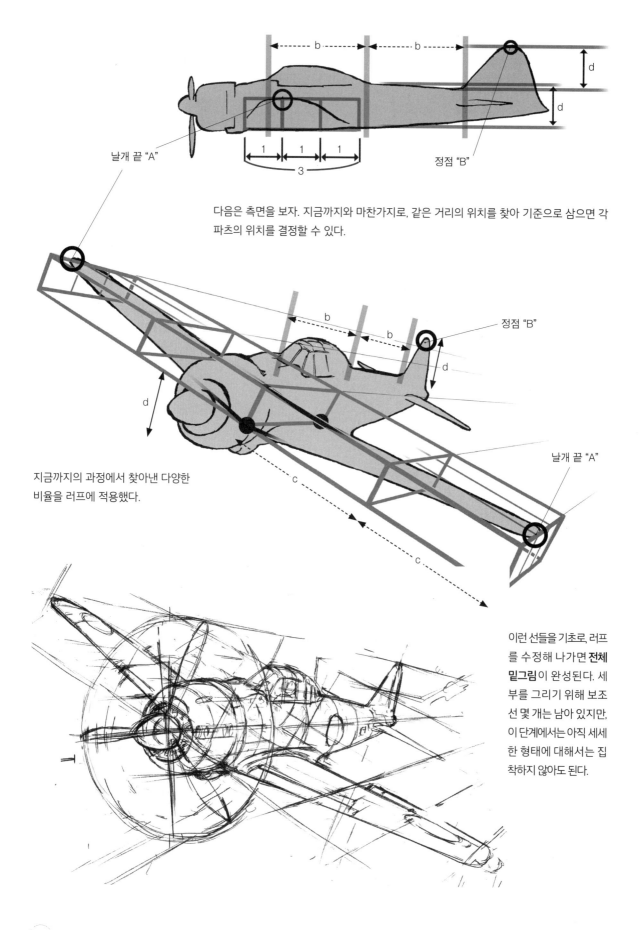

날개 끝 "A"

정점 "B"

다음은 측면을 보자. 지금까지와 마찬가지로, 같은 거리의 위치를 찾아 기준으로 삼으면 각 파츠의 위치를 결정할 수 있다.

정점 "B"

날개 끝 "A"

지금까지의 과정에서 찾아낸 다양한 비율을 러프에 적용했다.

이런 선들을 기초로, 러프를 수정해 나가면 **전체 밑그림**이 완성된다. 세부를 그리기 위해 보조선 몇 개는 남아 있지만, 이 단계에서는 아직 세세한 형태에 대해서는 집착하지 않아도 된다.

⊕ 자기 나름대로의 보조선을 추가해 형태를 잡는다

작례와 비슷한 앵글로 봤을 경우, 아웃라인을 기준으로 위치를 정하거나 각도를 맞추려 하는 것은 매우 어렵다. 하지만 이렇게 **십자 구성**, **좌우 대칭**을 기반으로 **기준선**을 결정하고, 나름대로의 **보조선**을 추가해 나가면 기체 각부 중에서 형태를 잡을 기준은 얼마든지 발견할 수 있다. 거기에 복수의 점과 선, 면을 상호 비교해 나가면 형태가 더욱 정확해진다.

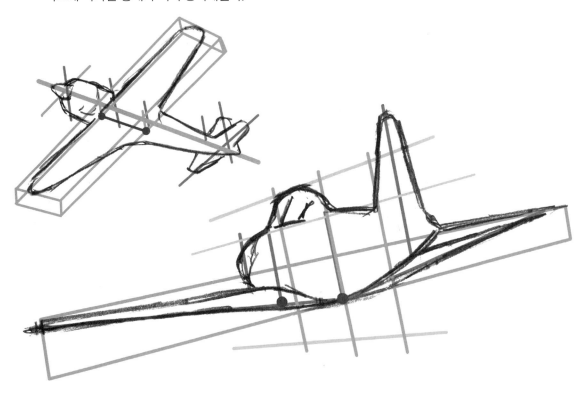

단, 각 부분만을 보고 **상대적인 크기 · 길이**만 신경 쓰면 전체의 형태가 망가져버리는 경우도 있으므로, 러프~ 밑그림까지 그리는 동안 밸런스를 확인하고 필요하면 수정하도록 하자.

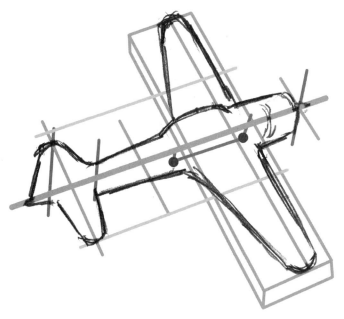

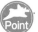

《형태를 잡을 기준이 될 수 있는 것》

◆ 길이가 같은 부분
◆ 어떤 장소보다 약간 긴(짧은) 부분
◆ 어떤 부분과 같은(다른) 각도의 선
◆ 어떤 점과 점을 연결해 늘린 선
◆ 어떤 선과 교차되는 선으로 만들어진 면
◆ 어떤 면과 대칭되는 면

밑그림 (세부 그리는 법)

⊕ 날개 ∙∙

항공기의 날개를 세로로 잘라 보면 아래보다 위가 약간 부풀어 있다. 이 곡률(曲率) 의 차이가 양력을 만들 어내지만, 제로센은 받음각이 커질 때 발생하는 날개 끝의 실속을 늦추기 위해 날개 끝으로 갈수록 받음각 이 작아지는 **뒤젖힘 날개**를 채용했다. 정면에서 올려다보는 형태로 그릴 때는 주의하도록 하자.

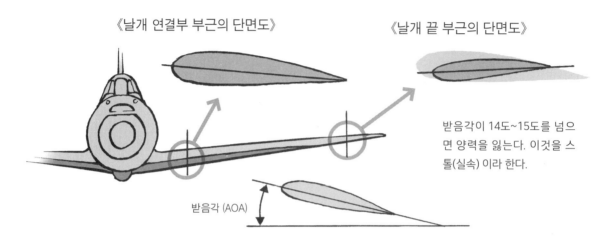

《날개 연결부 부근의 단면도》 《날개 끝 부근의 단면도》

받음각이 14도~15도를 넘으 면 양력을 잃는다. 이것을 스 톨(실속) 이라 한다.

받음각 (AOA)

⊕ 동체 · 콕피트 ∙∙∙

똑바로 옆에서 보면 동체 윗면은 콕피트 뒤쪽 끝에서 수직 미익에 걸쳐 아주 완만한 곡선으로 이루어져 있 다. 이 라인이 직선이거나 곡률이 너무 크면 이미지가 변해버리는 중요한 포인트지만, 이렇다 할 기준점이 없다. 선을 여러 개 그어 보고 자신의 감각으로 납득할 수 있는 라인을 선택하자.

콕피트는 지지대가 많은데, 전체의 모양은 버블 캐노피(물 방울 모양 바람막이)이므로 캐노피 전체의 형태를 잡은 후 **기준선**에 원근법을 조합해 지지대를 그려넣는다.

지지대

기준선

▲캐노피

⊕ 엔진 카울 · 프로펠러 · · · · · · · · ·

엔진 카울은 아래쪽 반은 완전한 원형이며, 위쪽 반에
는 공기 흡입구와 7.7mm 기총용 「여유 부분」이 있기에
완만한 알 모양이다. 프로펠러축은 상하를 연결한 선을
둘로 나눈 점이 아니라, 아래 반쪽 원의 중심이다.

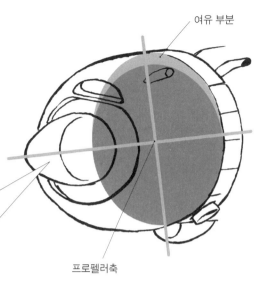

여유 부분

프로펠러 스피너는
원형이다. 이것 또한
동체의 원근법에 맞
도록 그리자.

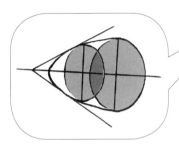

프로펠러축

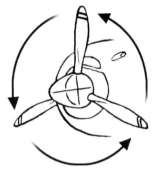

프로펠러의 회전면도 **기준선**을
기초로 기체의 원근법과 맞게 그
리는 것을 잊지 말 것.

프로펠러의 연결부는 원형이며 끝으로 갈
수록 날개 단면이 비틀리는 형태가 되는데,
사진 등을 보고 참고하도록 하자.

Point
제로센의 프로펠러 직경은 2.9m
이므로, 거의 전폭 12m의 1/4 이다.

⊕ 국적 마크 · · · · · · · · · · · · ·

동체 옆의 국적 마크는 동체가 타원형이기 때문에 약간 일그러진 형태가
된다는 것을 주의하도록 하자. 대상이 평면에 없는 경우에도 십자나 ×자
기준선을 그려보면 형태를 잡기 위한 기준으로 쓸 수 있다.

동체의 형태에 따라 마크
모양도 일그러진다.

×자 기준선

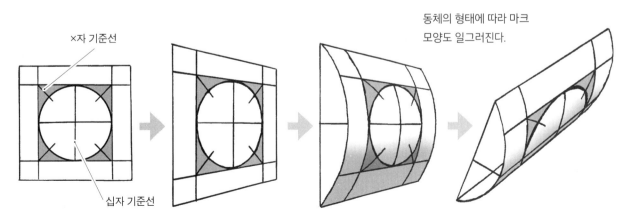

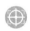
십자 기준선

⊕ 주각(主脚)

주각을 드러내는 장면을 그릴 때는 완충 장치가 늘어나는 방식도 주의해야 한다. 잘 보면 주사기처럼 **통**이 늘어났다 줄어들었다 할 뿐인 단순한 기구이므로, 주변의 부품에 현혹되지 말고 우선 메인인 **통**과 **타이어** 위치를 **전후 · 좌우 기준선**을 기초로 원근법을 맞추자. 다리의 받침점 위치와 길이를 정리하고, 접었을 때 주익 내부에 확실하게 수납되도록 주의하자.

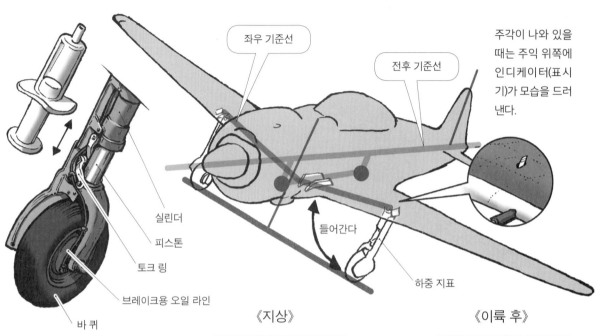

좌우 기준선

전후 기준선

주각이 나와 있을 때는 주익 위쪽에 인디케이터(표시기)가 모습을 드러낸다.

실린더

피스톤

토크 링

브레이크용 오일 라인

바 퀴

들어간다

하중 지표

주각은 지주 쪽 **실린더**와 타이어 쪽 **피스톤**으로 구성되며, 회전 방지용 **토크 링**은 바퀴 상하=피스톤이 나왔다 들어감에 따라 각도가 변한다. 완충 장치는 지상에서는 압축되며, 이륙 후에는 늘어난다. 기체의 중량에 따라 완충 장치가 압축되는 정도가 달라진다.

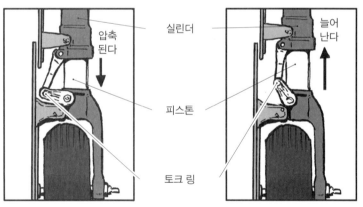

《지상》

《이륙 후》

압축된다

실린더

피스톤

토크 링

늘어난다

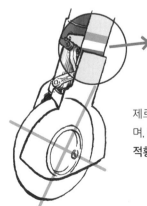

적황청 띠(21형은 적, 청 2색으로 3개의 띠)

제로센은 주각 커버는 2매 1세트이며, 위쪽 주각 커버에는 위에서부터 **적황청** 띠가 그려져 있다.

Point

바퀴는 단일 부품이 아니라, 휠과 타이어가 조합된 부품이므로 두께가 있으니 주의하자.

밑그림에 펜선을 넣는다

이렇게 선화까지 그린 상태가 10쪽의 그림이다. 필자의 경우, 옛날부터 잉크 펜촉으로 선화를 그렸다. 대부분 자는 쓰지 않고 프리핸드로 그리지만, 날개 앞쪽 가장자리만은 자로 밑선을 그린 다음 프리핸드로 **뒤젖힘**을 재현한다.

동체 단면이 달걀 모양이 되도록 의식하며 그리자.

《선화 전체도》

롤 도중인 경우, 에일러론(보조 날개)이 움직인다.

프로펠러는 PC에 옮긴 후 처리하므로, 대략적인 위치만 잡아두면 된다.

제로센의 좌석은 **전후 기준선**보다 살짝 아래다.

Advice !

조종사가 보이는 경우, 그 시선도 중요하다. 또, 조종사의 크기를 파악하기 위해, 가려져서 보이지 않는 몸도 그려두도록 하자.

세부 묘사는 적당히

제로센만이 아니라 모든 그림에서, 외판의 접합부나 리벳을 어디까지 묘사할지는 판면의 크기에 따라 달라진다. 이 사이즈에서 전부 그려 넣으면 약간 번잡해 보일지도 모르지만, 그렇다고 해서 전혀 그리지 않으면 너무 매끈해져 버리므로 적당히 그려 넣는다.

《너무 세세하게 그려 넣은 예》

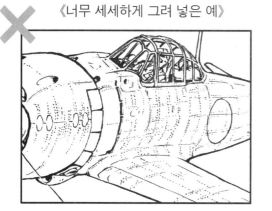

《전혀 그려 넣지 않은 예》

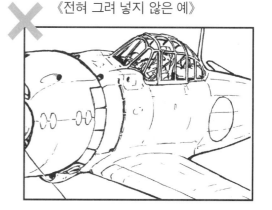

⊕ 채색

라바울 항공대 이미지의 암녹색과, 연일 계속되는 출격에 의해 피폐, 소모된 이미지를 표현하기 위해 도장
이 벗겨진 상태를 재현하여 완성(부대 기호는 제253해군 항공대/160호기). 바로 밑에 미 공격기 부대를
인식하고, 태양을 등지며 강하해 일격을 가하려 롤을 시작한 장면. 수평선을 일부러 수평으로 그리지 않음
으로써 움직임을 연출해보았다.

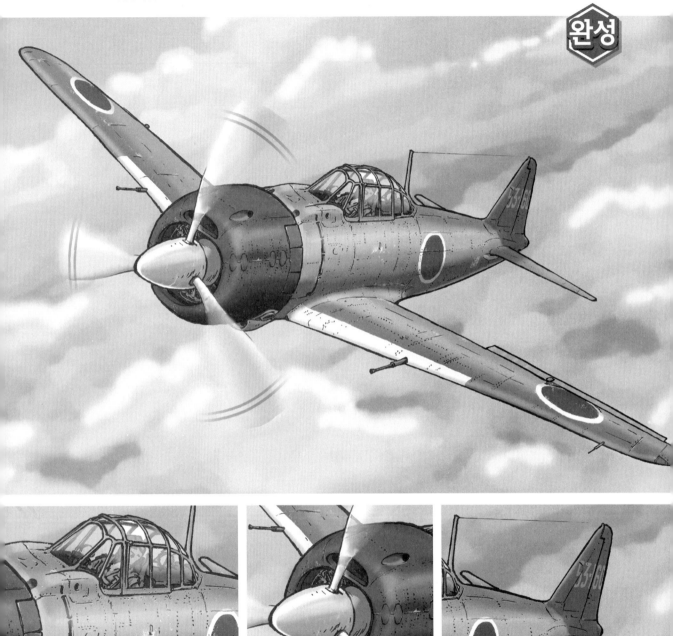

▲제로센은 미묘한 곡선을 사용한 실루엣이 아름다우며, 그렇기에 약간만 뒤틀려도 어색함이 여실하게 드러나는 난이도가 높은 소
재지만, 그만큼 나름대로 잘 그려 완성했을 때의 만족감도 크다.

전투기(항공기) 는 기술이나 이론의 진화에 따라 형태가 변해왔다. **한 시대를 구축한** 대표적인 날개 모양을 8쪽에서 열거했던 전투기의 **3가지 기본 요소**를 기초로 알아보도록 하자.

제1차 세계 대전 시기의 프로펠러기의 날개 모양

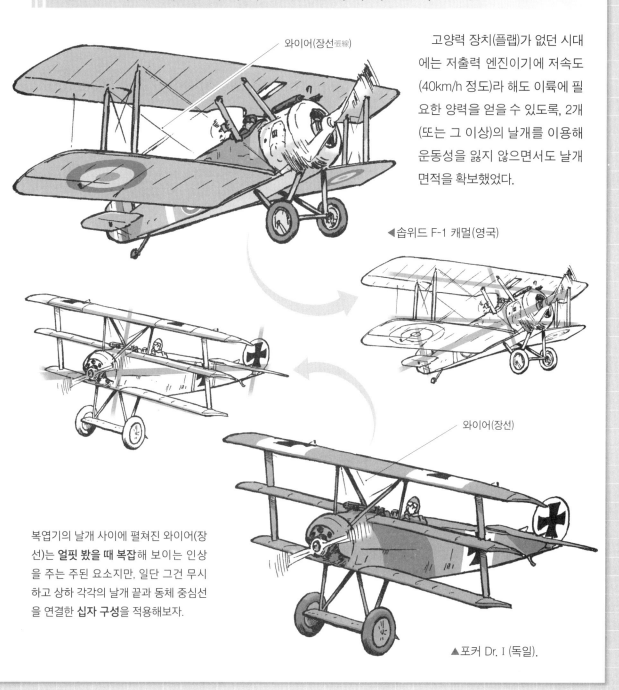

와이어(장선張線)

고양력 장치(플랩)가 없던 시대에는 저출력 엔진이기에 저속도(40km/h 정도)라 해도 이륙에 필요한 양력을 얻을 수 있도록, 2개(또는 그 이상)의 날개를 이용해 운동성을 잃지 않으면서도 날개 면적을 확보했었다.

◀솝위드 F-1 캐멀(영국)

와이어(장선)

복엽기의 날개 사이에 펼쳐진 와이어(장선)는 **얼핏 봤을 때 복잡**해 보이는 인상을 주는 주된 요소지만, 일단 그건 무시하고 상하 각각의 날개 끝과 동체 중심선을 연결한 **십자 구성**을 적용해보자.

▲포커 Dr. I (독일).

🎯 기본은 단순한 장방형

강도를 지닌 장선(와이어) 이나 시야 확보를 위해 잘라낸 부분이 있기도 하지만 기본적으로는 단순한 장방형으로, 동체 또한 별로 복잡한 면 구성이 아니기 때문에 **옆으로 긴 상자**도 그리기 쉬울 것이다. 단, 대부분의 복엽기는 위 날개와 아래 날개의 크기나 달린 위치가 다르므로 주의하도록 하자.

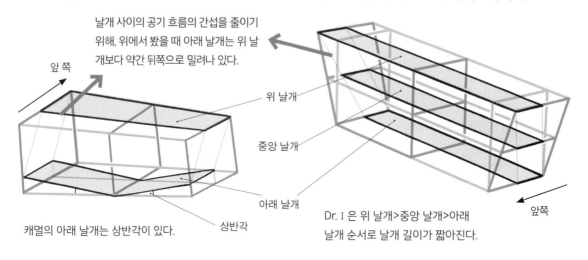

날개 사이의 공기 흐름의 간섭을 줄이기 위해, 위에서 봤을 때 아래 날개는 위 날개보다 약간 뒤쪽으로 밀려나 있다.

앞쪽

위 날개

중앙 날개

아래 날개

상반각

캐멀의 아래 날개는 상반각이 있다.

Dr. I 은 위 날개>중앙 날개>아래 날개 순서로 날개 길이가 짧아진다.

앞쪽

🎯 와이어에는 규칙성이 있다

너저분하게 늘어진 것처럼 보이는 와이어도 잘 보면 규칙성이 있다. 기본적으로는 **사각형(삼각형인 경우도 있다)** 의 **각끼리** 연결되어 당기므로, 지주의 기체 중심부와의 간격을 주의하면서 와이어의 **시작과 끝** 부분을 발견하면 헤매는 일은 없을 것이다.

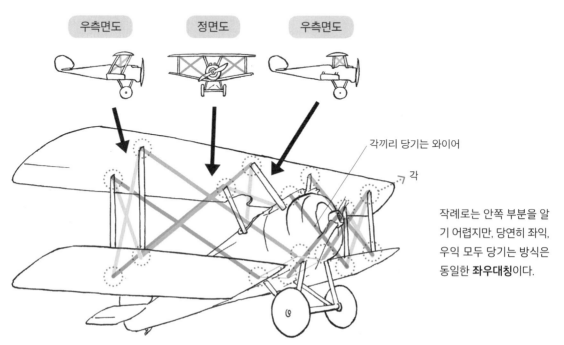

우측면도

정면도

우측면도

각끼리 당기는 와이어

각

작례로는 안쪽 부분을 알기 어렵지만, 당연히 좌익, 우익 모두 당기는 방식은 동일한 **좌우대칭**이다.

제2차 세계 대전 시기의 프로펠러기의 날개 모양

전 금속제 모노코크(응력 외피應力外皮) 구조의 단엽기는 「제로센 그리는 법」에서 자세히 다뤘지만, 이 시대에는 공랭 성형(空冷星型) 엔진과 액체 냉각식 직렬(V형) 엔진이 주류이다. 두 가지의 차이는 기수의 형태와 냉각기(라디에이터)의 유무뿐이며, 날개와 동체의 십자 구조와 좌우 대칭은 달라지지 않는다.

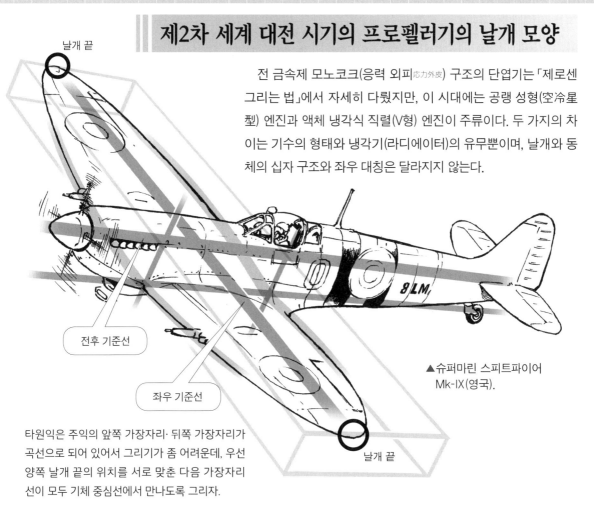

날개 끝

전후 기준선

좌우 기준선

▲슈퍼마린 스피트파이어
Mk-IX(영국).

날개 끝

타원익은 주익의 앞쪽 가장자리·뒤쪽 가장자리가 곡선으로 되어 있어서 그리기가 좀 어려운데, 우선 양쪽 날개 끝의 위치를 서로 맞춘 다음 가장자리 선이 모두 기체 중심선에서 만나도록 그리자.

·토막 지식·

엔진 형식과 기수의 형태

엔진의 형식 차이는 그대로 기수의 형태에도 적용된다. 하지만 공랭(성형) 엔진임에도 프로펠러를 전방으로 연장해 액체 냉각식으로 보이는 「라이덴(雷電)」이나, 액체 냉각(토리츠 V12 倒立V12) 엔진임에도 기수에 둥근 모양의 냉각기를 장비해 성형 엔진처럼 보이는 「Fw190 D/Ta152」같은 케이스도 있다.

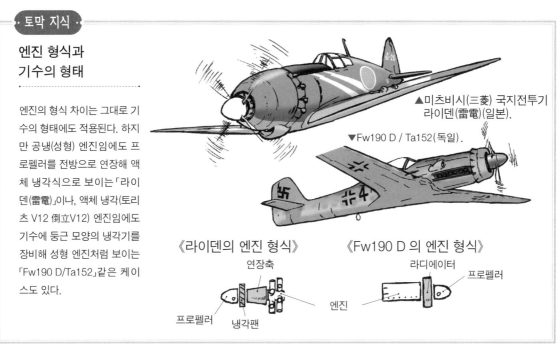

▲미츠비시(三菱) 국지전투기
라이덴(雷電)(일본).

▼Fw190 D / Ta152(독일).

《라이덴의 엔진 형식》

연장축

프로펠러 냉각팬

엔진

《Fw190 D 의 엔진 형식》

라디에이터

프로펠러

제1~2세대 제트 전투기의 날개 모양

터보 제트 엔진과 후퇴익기의 시대가 되면 프로펠러기와는 겉모습 인상이 크게 달라진 것처럼 보이지만, 아래 그림처럼 날개 끝들을 연결한 선이 기체의 뒤쪽으로 옮겨간 것뿐이고 십자 구성의 기본은 변하지 않았다.

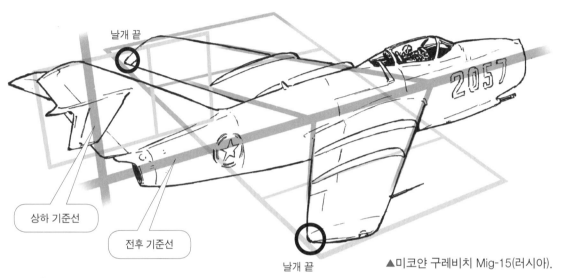

날개 끝

상하 기준선

전후 기준선

날개 끝

▲미코얀 구레비치 Mig-15(러시아).

⊕ 후퇴각이 있는 날개 ···

후퇴각이 있는 날개는 특히 더, 대각선에서 봤을 경우 양날개의 **앞쪽 가장자리**와 **뒤쪽 가장자리**의 각도가 알기 힘든 때가 있을 것이다. 그런 경우에도 **앞뒤의 기준선**과 **보이지 않는 연결선**으로 원근법에 맞춰 「장방형」을 만들면 날개 끝의 길이와 각도도 알 수 있다.

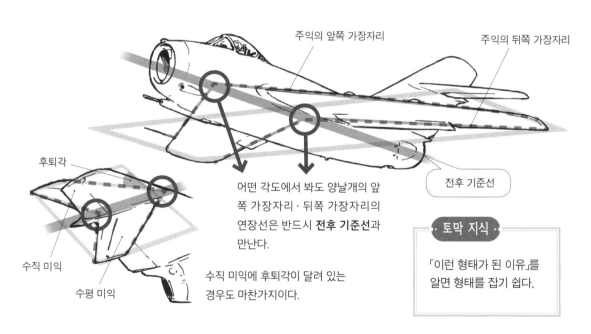

주익의 앞쪽 가장자리

주익의 뒤쪽 가장자리

후퇴각

전후 기준선

수직 미익

수평 미익

어떤 각도에서 봐도 양날개의 앞쪽 가장자리·뒤쪽 가장자리의 연장선은 반드시 **전후 기준선**과 만난다.

수직 미익에 후퇴각이 달려 있는 경우도 마찬가지이다.

- 토막 지식 -

「이런 형태가 된 이유」를 알면 형태를 잡기 쉽다.

⊕ 델타익기

물론 **십자 구성**은 델타(삼각형) 익기에도 적용된다. 대부분의 델타익기는 주익의 뒤쪽 가장자리가 동체와 거의 직각으로 연결되어 있으므로, 직선익의 앞뒤를 늘린 다음 대각선으로 잘랐다고 보면 될 것이다.

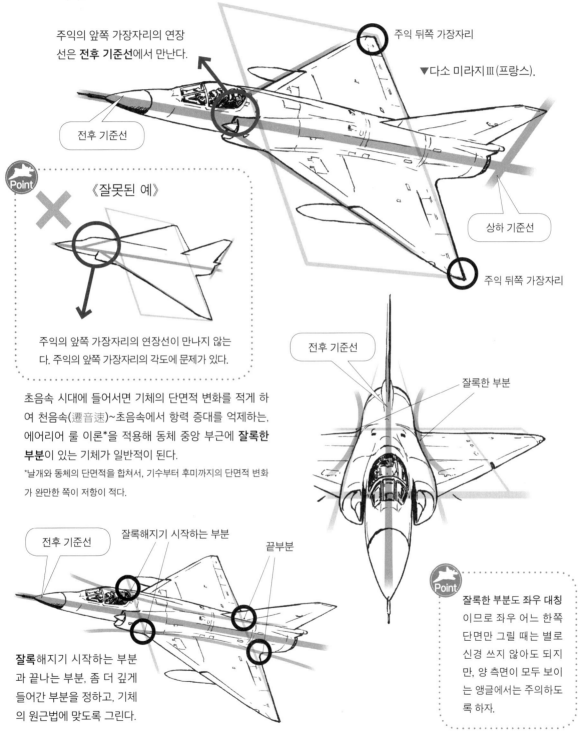

주익의 앞쪽 가장자리의 연장선은 **전후 기준선**에서 만난다.

주익 뒤쪽 가장자리

▼다소 미라지Ⅲ(프랑스).

전후 기준선

Point

《잘못된 예》

상하 기준선

주익 뒤쪽 가장자리

주익의 앞쪽 가장자리의 연장선이 만나지 않는다. 주익의 앞쪽 가장자리의 각도에 문제가 있다.

초음속 시대에 들어서면 기체의 단면적 변화를 적게 하여 천음속(遷音速)~초음속에서 항력 증대를 억제하는, 에어리어 룰 이론*을 적용해 동체 중앙 부근에 **잘록한 부분**이 있는 기체가 일반적이 된다.

*날개와 동체의 단면적을 합쳐서, 기수부터 후미까지의 단면적 변화가 완만한 쪽이 저항이 적다.

전후 기준선

잘록한 부분

전후 기준선

잘록해지기 시작하는 부분

끝부분

잘록해지기 시작하는 부분과 끝나는 부분, 좀 더 깊게 들어간 부분을 정하고, 기체의 원근법에 맞도록 그린다.

Point

잘록한 부분도 좌우 대칭이므로 좌우 어느 한쪽 단면만 그릴 때는 별로 신경 쓰지 않아도 되지만, 양 측면이 모두 보이는 앵글에서는 주의하도록 하자.

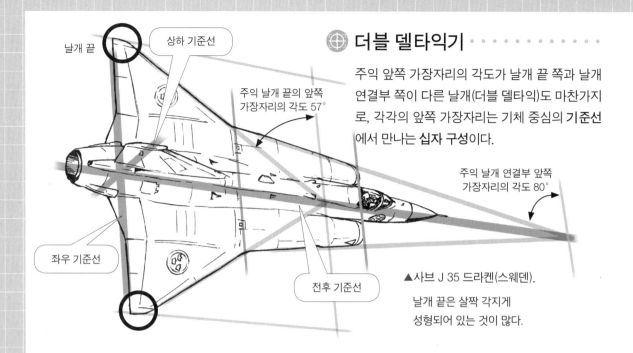

🌐 더블 델타익기 · · · · · · · · · · · · · ·

주익 앞쪽 가장자리의 각도가 날개 끝 쪽과 날개 연결부 쪽이 다른 날개(더블 델타익)도 마찬가지로, 각각의 앞쪽 가장자리는 기체 중심의 **기준선**에서 만나는 **십자 구성**이다.

날개 끝

상하 기준선

주익 날개 끝의 앞쪽 가장자리의 각도 57°

주익 날개 연결부 앞쪽 가장자리의 각도 80°

좌우 기준선

전후 기준선

▲사브 J 35 드라켄(스웨덴).

날개 끝은 살짝 각지게
성형되어 있는 것이 많다.

제3세대 제트 전투기의 날개 모양

🌐 크로스 커플드 델타익기 · · · · · · · · · · · · · · ·

2장의 델타익이 접근해 겹쳐지는 크로스 커플드 델타기라 불리는 기체도, **전후 기준선**에서 각각의 날개로 **십자 구성**을 만들어두자. 아래 그림의 비겐처럼 날개 각도가 다양하면 **보조선**도 많아지지만, 사진 등을 잘 보고 혼란스러워하지 말 것.

주익 앞쪽 가장자리는 끝 쪽이 각도가
큰 더블 델타로 되어 있다.

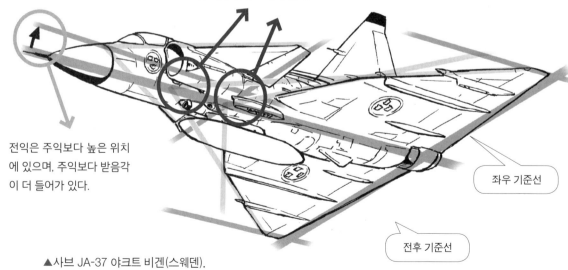

전익은 주익보다 높은 위치
에 있으며, 주익보다 받음각
이 더 들어가 있다.

좌우 기준선

전후 기준선

▲사브 JA-37 야크트 비겐(스웨덴).

제4세대 제트 전투기의 날개 모양

◈ 날개 동체 일체기

기체의 고속화와 항공 이론이 진보하면서, 날개와 동체의 경계가 없이 매끄럽게 형성된 블렌디드 윙 바디= 날개 동체 일체기가 탄생했다. 선이나 면의 시작이 애매해 모양을 잡을 때 기준이 되는 선을 찾기 힘들지만, 그럴 경우에는 스트레이크(Strake)* 등을 없는 것으로 생각하고 주익 앞쪽 가장자리의 연장선 등 기준이 될 곳의 **보조선**을 늘리면 비교적 쉽게 파악할 수 있을 것이다.

*주익 앞쪽 가장자리의 연결부에서 연장한 부분을 말한다. LERX=Leading Edge Root eXtension이라고도 부른다.

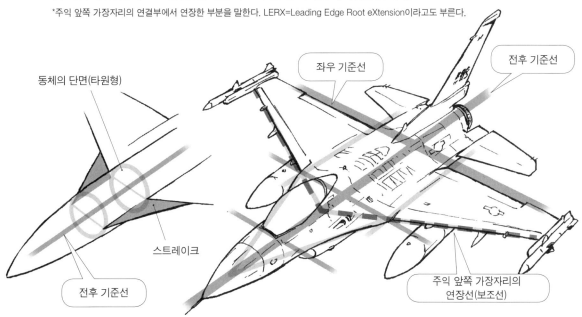

동체의 단면(타원형)

좌우 기준선

전후 기준선

스트레이크

전후 기준선

주익 앞쪽 가장자리의 연장선(보조선)

▲제너럴 다이나믹스(록히드 마틴) F-16 파이팅 팰컨(미국).

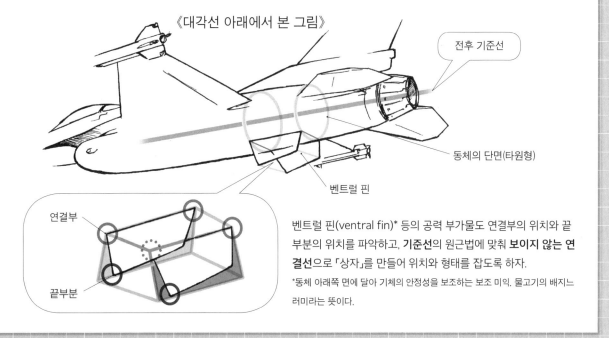

《대각선 아래에서 본 그림》

전후 기준선

동체의 단면(타원형)

벤트럴 핀

연결부

끝부분

벤트럴 핀(ventral fin)* 등의 공력 부가물도 연결부의 위치와 끝부분의 위치를 파악하고, **기준선**의 원근법에 맞춰 **보이지 않는 연결선**으로 「상자」를 만들어 위치와 형태를 잡도록 하자.

*동체 아래쪽 면에 달아 기체의 안정성을 보조하는 보조 미익. 물고기의 배지느러미라는 뜻이다.

일체형 연료 탱크(Conformal Fuel Tank)* 등의 대형 추가 장비를 지닌 F-16 Block 50/52 어드밴스드 등은 일단 그런 것들을 제외한 기본 상태를 그린 후, 나중에 추가하는 것이 그리기 쉬울 것이다.

*기체 동체부를 깎아내 부착한 기체 외부 연료 탱크. 낙하 탱크와 달리, 비행 중 투하는 불가능하다.

Advice!

에어리어 룰(단면적 분포 법칙)과 마찬가지로, 시작 부분과 끝나는 부분을 연결해 「상자」를 만들어보자.

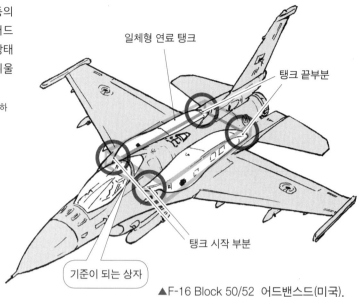

일체형 연료 탱크

탱크 끝부분

탱크 시작 부분

기준이 되는 상자

▲F-16 Block 50/52 어드밴스드(미국).

⊕ 클리프트 델타기

주익의 기본은 델타익이지만, 끝부분이나 날개 연결부를 잘라낸 것을 **클리프트 델타**(Clipped delta)**기**라 부른다. 특수한 형태인 듯한 이름이지만, 그리는 법은 델타익기와 특별히 다르지는 않다. F-15의 경우, 주익 뒤쪽 가장자리 안쪽을 **좌우 기준선**으로 하면 기준점이 된다.

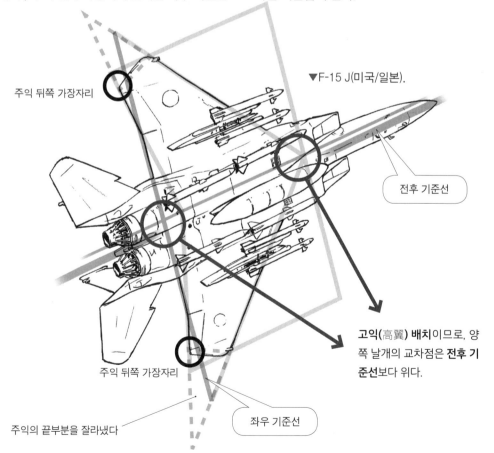

주익 뒤쪽 가장자리

▼F-15 J(미국/일본).

전후 기준선

고익(高翼) **배치**이므로, 양쪽 날개의 교차점은 **전후 기준선**보다 위다.

주익 뒤쪽 가장자리

주익의 끝부분을 잘라냈다

좌우 기준선

🌐 쌍미익기

수직 미익을 2장 나란히 세운 쌍미익기의 경우, 2장 모두 수직인 경우는 연결 부분의 위치를 기준으로 삼아 높이를 맞추고, **기준선**에 맞춰 이번에도 **보이지 않는 연결선**으로 「상자」를 만든다(자세한 것은 33쪽에서 시작되는 「Su-27 그리는 법」 참조).

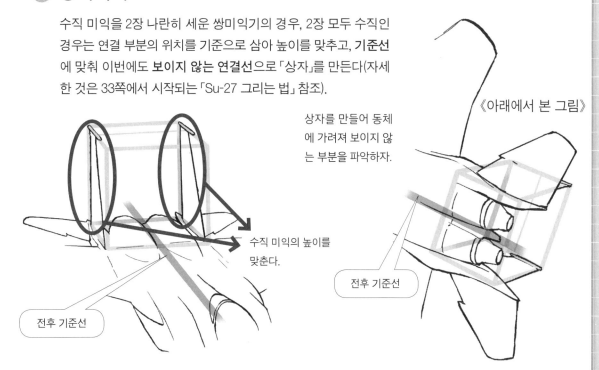

상자를 만들어 동체에 가려져 보이지 않는 부분을 파악하자.

《아래에서 본 그림》

수직 미익의 높이를 맞춘다.

전후 기준선

전후 기준선

제5세대 제트 전투기의 날개 모양

🌐 스텔스기 ①

현대의 스텔스기도 이런 흐름의 연장선상에서 진화한 것이다. 적의 레이더 파를 한 방향으로 흘려버리기 위해, 기체나 날개 등이 평면형으로 봤을 때 같은 각도로 맞춰져 있는 것이 특징. 그렇기에 **선의 집합체**로 보면 날개 형태를 파악하기 쉽다. 단, **모여 있어야만 하는 선**이 제대로 모여 있지 않으면 소용이 없으니 주의하자.

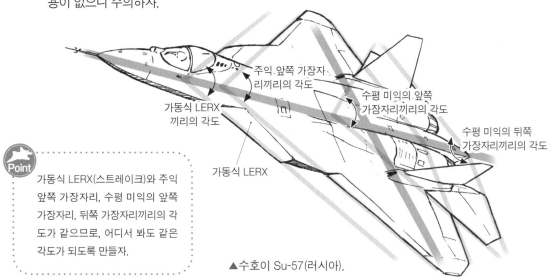

주익·앞쪽 가장자리끼리의 각도

수평 미익의·앞쪽 가장자리끼리의 각도

가동식 LERX끼리의 각도

수평 미익의 뒤쪽 가장자리끼리의 각도

Point
가동식 LERX(스트레이크)와 주익 앞쪽 가장자리, 수평 미익의 앞쪽 가장자리, 뒤쪽 가장자리끼리의 각도가 같으므로, 어디서 봐도 같은 각도가 되도록 만들자.

가동식 LERX

▲수호이 Su-57(러시아).

동체의 볼륨이 있는 기체는 그 자체가 「상자 모양」이 되므로, Su-27 항목에서 해설했던 「가상의 상자」가 그대로 동체의 윤곽이 되기에 알기 쉬울 것이다. F-35 의 경우, 「상자」를 정면에서 보면 변형된 5각형이다.

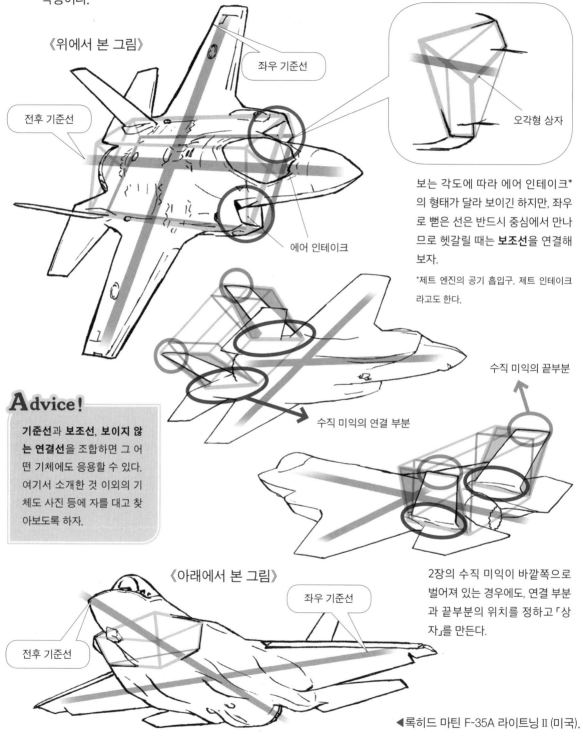

《위에서 본 그림》

좌우 기준선

전후 기준선

오각형 상자

에어 인테이크

보는 각도에 따라 에어 인테이크*의 형태가 달라 보이긴 하지만, 좌우로 뻗은 선은 반드시 중심에서 만나므로 헷갈릴 때는 **보조선**을 연결해보자.

*제트 엔진의 공기 흡입구. 제트 인테이크라고도 한다.

수직 미익의 끝부분

수직 미익의 연결 부분

Advice!

기준선과 **보조선, 보이지 않는 연결선**을 조합하면 그 어떤 기체에도 응용할 수 있다. 여기서 소개한 것 이외의 기체도 사진 등에 자를 대고 찾아보도록 하자.

2장의 수직 미익이 바깥쪽으로 벌어져 있는 경우에도, 연결 부분과 끝부분의 위치를 정하고 「상자」를 만든다.

《아래에서 본 그림》

좌우 기준선

전후 기준선

◀록히드 마틴 F-35A 라이트닝 Ⅱ (미국).

03 제트 전투기 그리기 : 상자로 생각한다

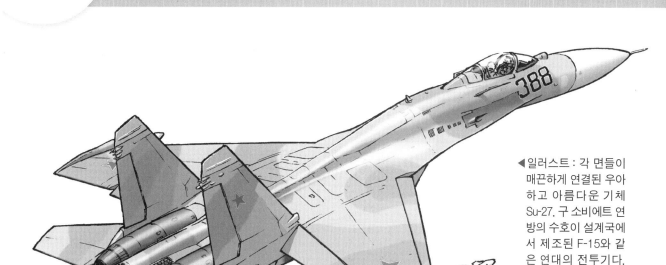

◀일러스트 : 각 면들이 매끈하게 연결된 우아하고 아름다운 기체 Su-27. 구 소비에트 연방의 수호이 설계국에서 제조된 F-15와 같은 연대의 전투기다. 비공식 애칭은「쥬라브릭(학)」, NATO 코드는「플랭커B」.

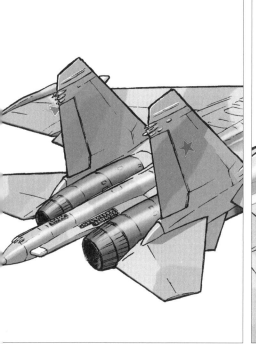

▲수직 미익 2개, 쌍발 제트 엔진.

▲각이 들어간 블렌디드 윙 바디. 거기에 휜 기수. 직선으로 작화할 수 있는 부분은 별로 없다.

그리기 전에 기체를 관찰하기

블렌디드 윙 바디를 채용한 동체는 볼륨감이 있으며, 콕피트가 튀어나온 부분부터 레이돔(radome)* 의 아래로 처진 부분의 형태는 이름 그대로 학이 목을 늘어뜨린 듯한 인상으로, 얼핏 보기엔 형태를 파악하기 어려울 듯 보인다.

*기수의 레이더를 덮은 원추형 커버. 노즈 콘이라고도 부른다.

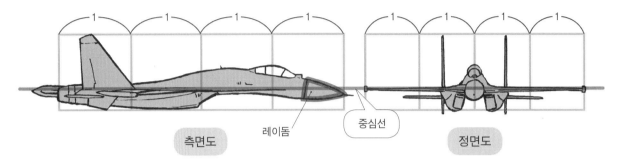

레이돔 중심선

측면도 정면도

하지만 옆에서 봤을 때 레이돔 끝부터 **중심선**을 이어보면 날개보다 약간 아래쪽을 경계로, 콕피트를 포함한 기체 앞부분과 엔진 부분의 상하로 분할할 수 있다는 것을 알 수 있다. 거기에 더해 「일정하게 분할한 선」을 몇 개 그어보면… 보기보다는 그리기 쉬울 것이다.

러프화

⊕ 왜곡되는 걸 신경 쓰지 말고 십자 구성을 기본으로 러프화를 그린다 · · · ·

앞서도 말했지만, 러프 단계에서는 어느 정도의 뒤틀림이나 세부 묘사는 신경 쓰지 말고, 우선 **십자 구성**을 기본으로 대략적인 날개와 동체 앵글을 결정한다.

Advice!

종횡, 상하 비율이 어긋나면 전체 그림도 어긋나버리므로, 3면도나 사진 등을 보면서 비교해보도록 하자.

윤곽선 ~ 대략적인 밑그림

◈ 기준선 · 보조선으로 상자를 만든다 ···············

작례의 앵글인 경우 엔진은 노즐 부분밖에 안 보이지만, 일단 캐노피의 볼록함이나 수직 미익은 무시하고 기준선 · 보조선을 그려 넣어 「상자」를 만들어본다.

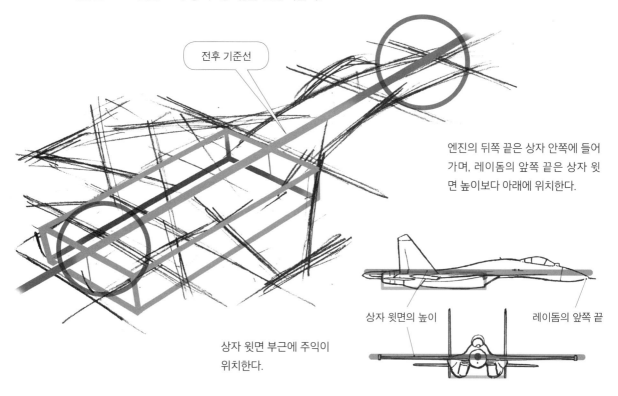

전후 기준선

엔진의 뒤쪽 끝은 상자 안쪽에 들어 가며, 레이돔의 앞쪽 끝은 상자 윗 면 높이보다 아래에 위치한다.

상자 윗면의 높이

레이돔의 앞쪽 끝

상자 윗면 부근에 주익이 위치한다.

◈ 기수 부분 얹기 ············

다음으로 기수 부분을 얹어보자. 오른쪽 그림처럼 **보조선**을 넣으면 동체의 주익 연결부분을 연결해 만든 사각형과, 좌우 수직 미익 연결부분으로 만든 사각형이 **거의 같은 크기의 정방형**이 됨을 알 수 있다.

Point

상자의 앞쪽 끝 위치보다 약간 앞이 기체 전장의 중간 위치 이므로, 같은 길이만큼 앞으로 늘려 보면 레이돔의 끝부분 위치의 기준을 잡을 수 있다.

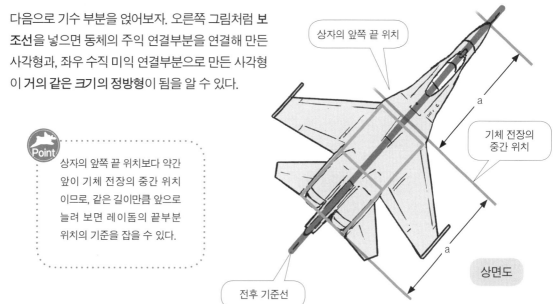

상자의 앞쪽 끝 위치

a

기체 전장의 중간 위치

a

상면도

전후 기준선

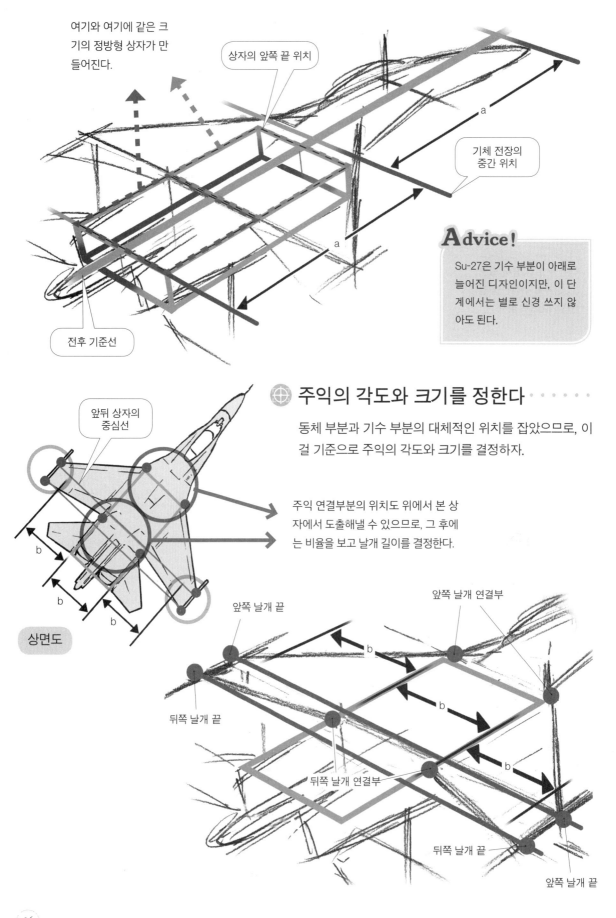

여기와 여기에 같은 크
기의 정방형 상자가 만
들어진다.

상자의 앞쪽 끝 위치

a

기체 전장의
중간 위치

a

전후 기준선

Advice!

Su-27은 기수 부분이 아래로
늘어진 디자인이지만, 이 단
계에서는 별로 신경 쓰지 않
아도 된다.

앞뒤 상자의
중심선

주익의 각도와 크기를 정한다 · · · · · ·

동체 부분과 기수 부분의 대체적인 위치를 잡았으므로, 이
걸 기준으로 주익의 각도와 크기를 결정하자.

주익 연결부분의 위치도 위에서 본 상
자에서 도출해낼 수 있으므로, 그 후에
는 비율을 보고 날개 길이를 결정한다.

b

b

b

상면도

앞쪽 날개 끝

앞쪽 날개 연결부

b

뒤쪽 날개 끝

b

b

뒤쪽 날개 연결부

뒤쪽 날개 끝

앞쪽 날개 끝

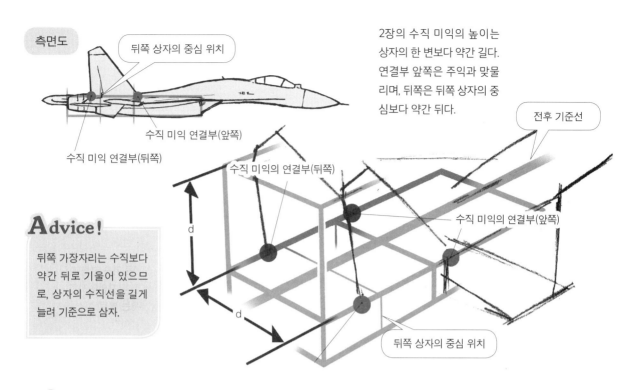

뒤쪽 상자의 중심 위치

수직 미익 연결부(앞쪽)

수직 미익 연결부(뒤쪽)

2장의 수직 미익의 높이는 상자의 한 변보다 약간 길다. 연결부 앞쪽은 주익과 맞물리며, 뒤쪽은 뒤쪽 상자의 중심보다 약간 뒤다.

전후 기준선

수직 미익의 연결부(뒤쪽)

수직 미익의 연결부(앞쪽)

Advice!

뒤쪽 가장자리는 수직보다 약간 뒤로 기울어 있으므로, 상자의 수직선을 길게 늘려 기준으로 삼자.

d

d

뒤쪽 상자의 중심 위치

🎯 기수부의 앞으로 처진 각도를 결정한다

Su-27은 기수부의 중심선이 7.3도 아래로 기울어 있으므로, 그 기울어진 상태를 결정하자. 아래 그림처럼 **레이돔 앞쪽 끝과 연결한 보조선**이 수직 미익의 한가운데까지 뻗어 있으므로, **수직 미익으로 만든 상자**에 목표를 잡아 **중심점**을 넣고, **엔진부에서 만든 상자**의 약간 위쪽의 중간점을 지나 미리 도출해둔 레이돔 앞쪽 끝까지 연결한 선이 **대략적인 기수의 기울기 각도**가 된다.

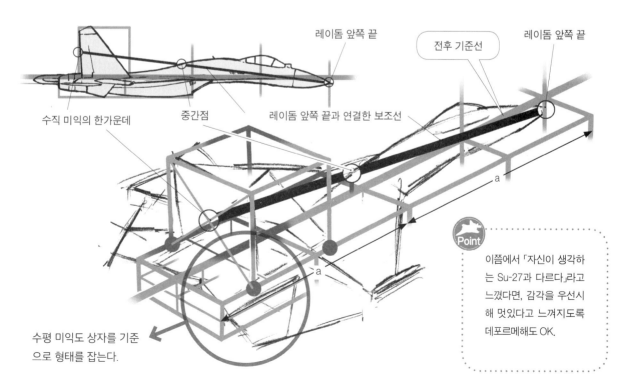

레이돔 앞쪽 끝

전후 기준선

레이돔 앞쪽 끝

수직 미익의 한가운데

중간점

레이돔 앞쪽 끝과 연결한 보조선

a

수평 미익도 상자를 기준으로 형태를 잡는다.

a

Point

이쯤에서 「자신이 생각하는 Su-27과 다르다」라고 느꼈다면, 감각을 우선시해 멋있다고 느껴지도록 데포르메해도 OK.

⊕ 캐노피·엔진 노즐의 위치를 정한다 ·

캐노피의 위치도 상자로 위치를 파악할 수 있지만, 원주 모양의 기수 위에 올려져 있다는 사실을 주의하면서 필러(기둥)의 정점 위치를 결정하고, 원의 중심이 어디를 향하고 있는지를 찾아 기체의 원근법에 맞추도록 하자.

Su-27의 엔진 노즐*은 5도 아래를 향해 있지만, 이 정도라면 **그냥 아래쪽을 향하고 있다는 걸** 의식만 해주는 정도면 충분하다.

*제트 엔진의 배기 분출구.

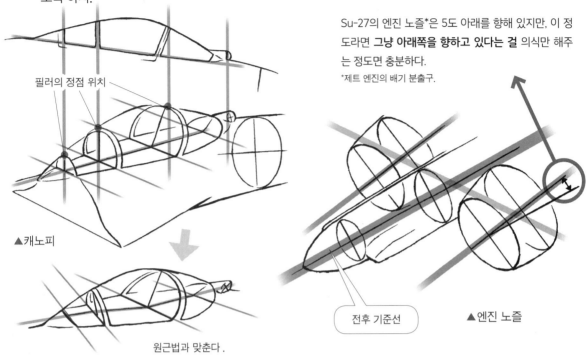

필러의 정점 위치

▲캐노피

원근법과 맞춘다.

전후 기준선

▲엔진 노즐

밑그림 (세부 그리는 법)

전체의 형태를 결정했다면 세부를 그리자. 작례는 착륙 상태를 그린 것이므로, 랜딩 기어(착륙 장치)를 내리고 주익 뒤쪽의 플래퍼론이나 앞쪽의 플랩은 풀다운 상태로 에어 브레이크를 전개하고 있다. 이러한 가동 부분이나 미사일 등도 **기준선**의 원근법과 맞추도록 하자.

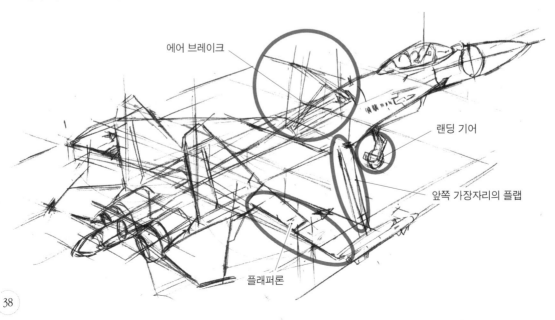

에어 브레이크

랜딩 기어

앞쪽 가장자리의 플랩

플래퍼론

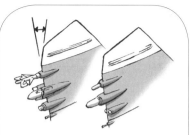

수직 미익의 안테나나 항법등도 그려주자. 좌우에 달려 있는 것들이 다르니 주의.

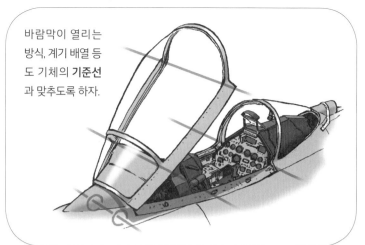

바람막이 열리는 방식, 계기 배열 등도 기체의 **기준선**과 맞추도록 하자.

에어 브레이크는 장방형의 각진 부분을 잘라낸 변형 육각형이다. 회전 부분은 지점의 위치에 주의할 것.

회전 부분

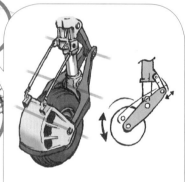

전각 타이어에 달려 있는 진흙받이는 대부분의 소련 전투기의 표준 장비다.

제동을 보조하는 드래그 슈트를 수납하는 테일 붐은 폈을 때는 뒤쪽 끝부분을 위로 튕겨 올리듯 연다.

Su-27의 날개 끝에 달린 미사일은 서양과는 다르게 매다는 방식이다.

R-73 단거리 적외선 유도 미사일

HINT 아래에서 본 앵글의 경우

아래에서 본 앵글일 때도 상자를 응용해, 다른 각도와 마찬가지로 각부의 보조선을 넣어 위치를 결정하자. Su-27의 엔진은 정면에서 보면 공기 흡입구가 팔(八) 자 모양이며, 양날개의 연결부를 향해 벌어진 상태로 엔진 중앙부와 연결된다. 전체의 원근법에서 크게 어긋나지 않도록 주의하자.

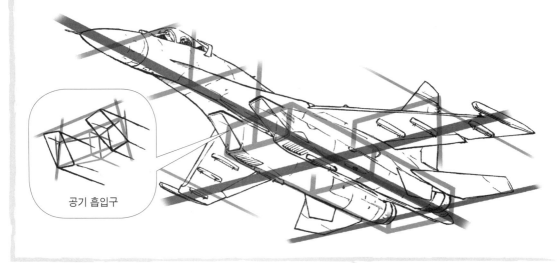

공기 흡입구

펜선 넣기 ~ 채색

⊕ 펜선 넣기

드디어 펜선 넣기다. 그냥 그리기가 어려운 사람은 콕피트 부근은 **구름 모양 자로**, 주익이나 미익 등은 **삼각자**를 사용하도록 하자.

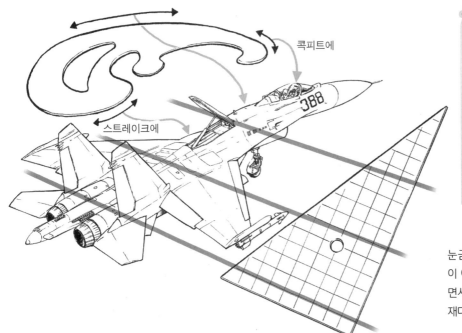

콕피트에

스트레이크에

Advice!

이런 앵글일 경우 윗면이 평평해 보이는데, **외판 이음매의 선을** 그리면 곡면을 표현할 수 있다. 프라모델 제작에서 말하는 **먹선 넣기** 같은 작업인데, 얼마나 그려 넣을 것인지는 취향대로 하면 된다.

눈금이 그려진 삼각자는 원근법이 어떻게 펼쳐지는지 시험해보면서 선을 그을 수 있는 귀중한 존재다.

채색

선화를 스캐너로 읽어 들인 후, Photoshop
의 그레이 스케일로 완성한다.

01. 그레이이기에 알 수 없지만 작례는 밝은
푸른색 계열의 위장 도색으로 완성할 것
이므로, 우선 베이스가 될 톤을 결정한 후 미묘한
농담을 레이어로 겹친다.

02. 노즈 콘이나 엔진 노즐 부분은 별도의 레
이어로 그늘을 만들고, 둥글다는 것을 의
식하며 색을 넣는다.

03. 위장 도색의 기본 패턴 자체는 동일하지
만, 경계선은 기체별로 다르므로 그렇게
까지 엄밀하게 하지 않아도 된다.

04. 태양의 위치를 고려해 이쪽을 향해 있는
둥근 것들의 라인이나 다면체의 각에 광
원 효과를 준다. 작례에서는 태양이 거의 바로 위
에 위치해 있다.

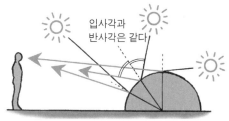

입사각과
반사각은 같다

05. 작례는 착륙 직전이므로, 지면에는 기체
의 그림자가 생긴다. 기수를 들고 있으므
로 지면과 그림자와의 간격에도 주의하자.

Advice!

같은 화면에 다른 대
상이 있을 경우, 그
림자가 생기는 방향
은 맞추도록 하자.

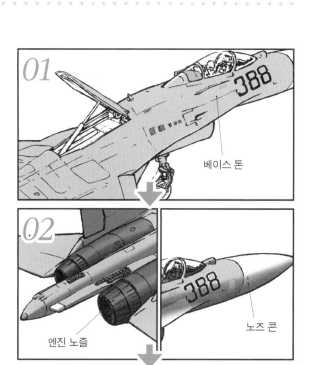

베이스 톤

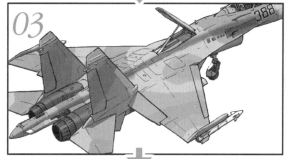

엔진 노즐

노즈 콘

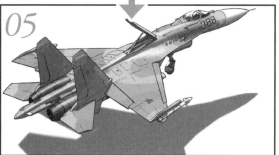

⊕ 완성

마지막으로 준비해두었던 배경을 합성해 완성한다. Su-27 시리즈에도 개량형, 발전형, 파생형이 무척 많지만, 선화에 **기종에 따라 달라지는 부분의 변경점**을 추가하면 다른 기체로 변경하는 것도 쉬울 것이다.

▲함재형 Su-33/플랭커 D는 커나드(전미익前尾翼), 전륜 더블 타이어, 짧은 테일 콘과 착함 후크가 외관상 다른 부분이다.

전투기의 다양한 표정을 살펴보기
앵글 · 장면별로 구별해 그리기

그리기 전에 최소한 이것만은 주의해야 할 포인트

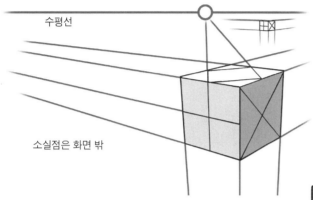

수평선

소실점은 화면 밖

잡지나 Web에서 볼 수 있는 비행 중인 전투기 사진은 대부분이 촬영자와 대상이 멀리 떨어져 망원 렌즈로 찍은 것으로, 원근법이 거의 적용되지 않은 것처럼 보이지만 현대의 전투기는 가까이에서 보면 상상 이상으로 크다.

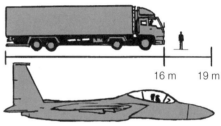

16 m 19 m

F-15 이글 등은 거리에서 볼 수 있는 40톤 클래스의 트레일러보다도 크며, 시점의 위치에 따라서는 수평 방향만이 아니라 수직 방향으로도 원근법이 적용된다.

◈ 원근법은 2가지의 포인트에 주의해야 한다

수평 방향의 원근법의 기본은 9쪽에서 해설했지만, 수평 · 수직 모두 화면에서 벗어날 정도까지 소실점(원)을 정할 필요는 없다. 여기서 주의해야만 하는 포인트는 2가지. 아래 그림의 틀린 예를 참조해 주의하도록 하자.

소실점은 화면 밖

《포인트①》
원근법을 반대로 적용하지는 않았는가 .

《포인트②》
원근법의 비율이 제각각이지는 않은가 .

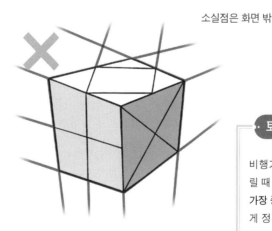

이 2 가지 포인트에 주의하면서 **기준선**을 기초로, 대체적인 원근법을 맞춰가면 OK.

> ・ 토막 지식 ・
>
> 비행기만이 아니라, 그림을 그릴 때 「거의」나 「대강」, 「대체」는 **가장 중요한 포인트**이다. 엄밀하게 정확한 형태에 집착하는 것보다는, 약동감이나 분위기 같은 멋있는 표현을 우선하도록 하자.

다양한 앵글에서 본 형태를 파악하는 법

광각 앵글로 본 주기 중인 기체

항공제 등에서 몇 미터 앞까지 가까이 가서 스마트폰의 카메라(광각 렌즈)로 촬영하면, 기체의 뒤틀림이 커진다(=원근법이 강해진다). 그런 경우는 「Su-27 그리는 법」에서 해설했던 것처럼, 기준선·보조선으로 「상자」를 만들면 기체 각부의 원근법을 정돈하는 기준으로 삼을 수 있다.

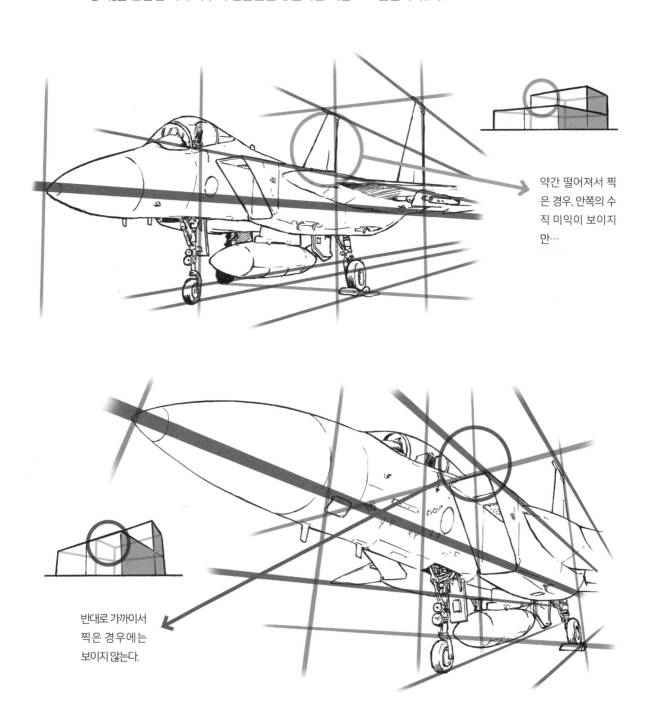

약간 떨어져서 찍은 경우, 안쪽의 수직 미익이 보이지만…

반대로 가까이서 찍은 경우에는 보이지 않는다.

⊕ 기체에서 튀어나온 부분의 원근법을 맞춘다 · · · · · · · · · · · · · · · ·

튀어나온 부분이 있는 기체는 일단 그것들을 무시하고 그린 다음, 기체의 **기준선**을 이용해 크기를 맞춰나
가자.

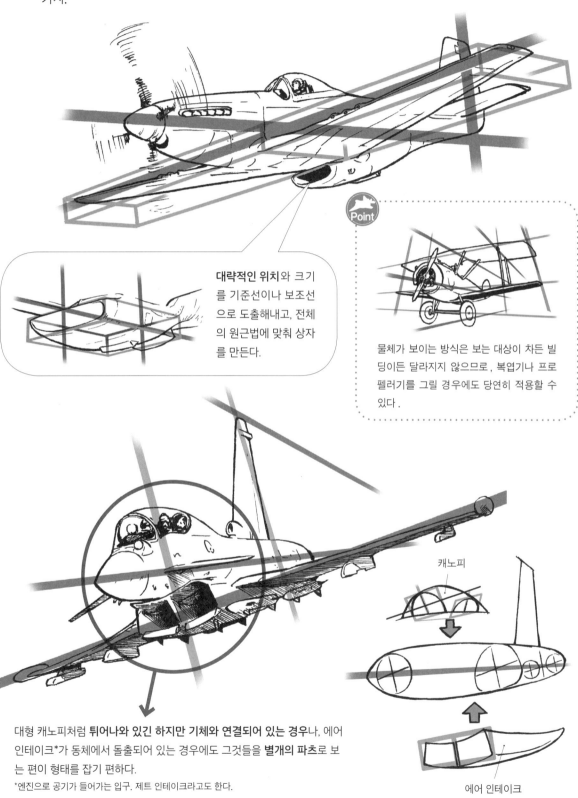

대략적인 위치와 크기를 기준선이나 보조선으로 도출해내고, 전체의 원근법에 맞춰 상자를 만든다.

물체가 보이는 방식은 보는 대상이 차든 빌딩이든 달라지지 않으므로, 복엽기나 프로펠러를 그릴 경우에도 당연히 적용할 수 있다.

캐노피

에어 인테이크

대형 캐노피처럼 **튀어나와 있긴 하지만 기체와 연결되어 있는 경우**나, 에어
인테이크*가 동체에서 돌출되어 있는 경우에도 그것들을 **별개의 파츠**로 보
는 편이 형태를 잡기 편하다.

*엔진으로 공기가 들어가는 입구. 제트 인테이크라고도 한다.

장면별 연출 : 무장 그리기

현대의 전투기에서 빼놓을 수 없는 것이 바로 미사일이나 폭탄 등의 무장이다. 하드 포인트*에 파일론이나 런처를 이용해 매달린 이런 것들을 그리면 훨씬 더 전투기처럼 보이는 아이템이다.

*중량 강화점. 낙하 연료 탱크나 병장을 매달기 위해 강화된 구조로 되어 있는 동체나 주익의 아랫면.

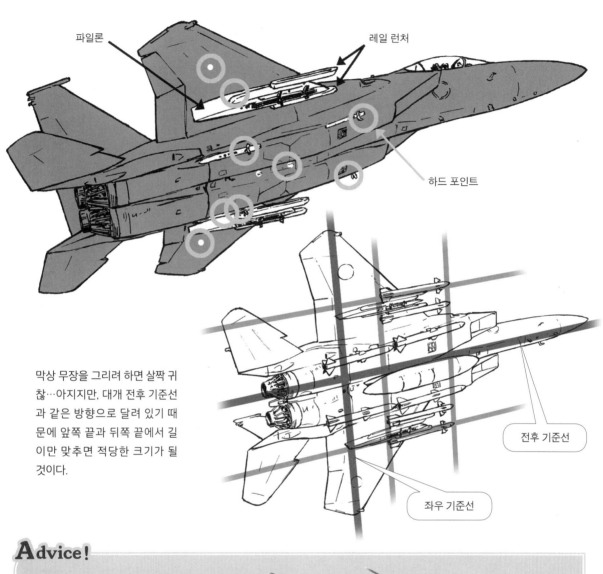

파일론

레일 런처

하드 포인트

막상 무장을 그리려 하면 살짝 귀찮…아지지만, 대개 전후 기준선과 같은 방향으로 달려 있기 때문에 앞쪽 끝과 뒤쪽 끝에서 길이만 맞추면 적당한 크기가 될 것이다.

전후 기준선

좌우 기준선

Advice!

무장의 형태는 대개 깃이 달린 통 모양이므로, 우선 통의 주위에 사각형을 그리고 각을 연결한 「×」자를 그리면 중심·위치·크기를 모두 판별할 수 있다.

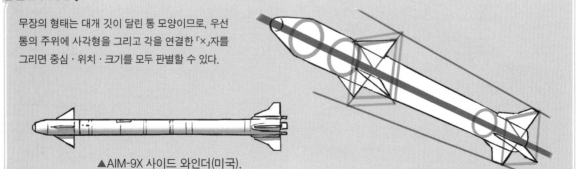

▲AIM-9X 사이드 와인더(미국).

다양한 무장을 장면별로 선택한다 · · · · · · · · · · · · · · · · · ·

현대의 전투기는 용도에 따라 다양한 무장을 선택한다. 예를 들어, 대지 공격 미션인데 전부 공대공 미사일이거나 하지 않도록 의도한 장면에 맞춰 선택하자.

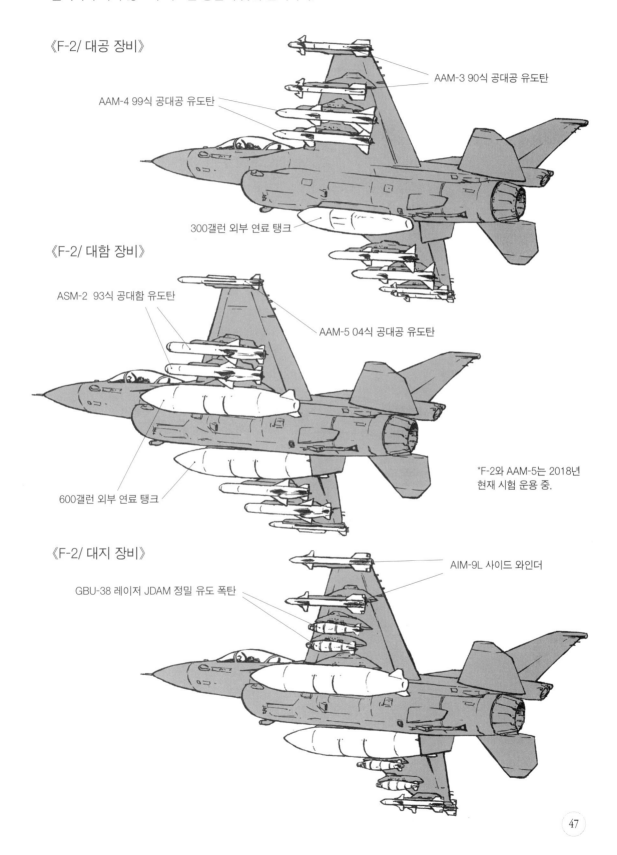

《F-2/ 대공 장비》

AAM-3 90식 공대공 유도탄

AAM-4 99식 공대공 유도탄

300갤런 외부 연료 탱크

《F-2/ 대함 장비》

ASM-2 93식 공대함 유도탄

AAM-5 04식 공대공 유도탄

600갤런 외부 연료 탱크

*F-2와 AAM-5는 2018년 현재 시험 운용 중.

《F-2/ 대지 장비》

AIM-9L 사이드 와인더

GBU-38 레이저 JDAM 정밀 유도 폭탄

장면별 연출 : 복수의 기체 그리기

전투기라면 누구나 머리에 떠올리는 것이 바로 **도그 파이트= 공중전**일 것이다(난투전이라고도 부른다). 전투기의 주된 무장이 기총이나 무유도(無誘導) 로켓포였던 시대까지는 **자신의 눈에 보이는 적**과 뒤를 잡기 위해 싸웠기 때문에 그리는 보람이 있는 장면이었으나, 현대의 항공전은 **눈에 보이지 않는 적**과 레이더상의 광점과 싸우게 되므로 적과 아군이 뒤섞인 도그 파이트 신을 그리는 건 **리얼**하지 않다.

▼영공 침범 우려가 있는 소속 불명기를 쫓아낼 때나, 아군(우군)기와 편대를 짤 경우 등에는 이런 시점이 된다.

⊕ 복수의 기체끼리의 대략적인 거리감에 주의하자 ·········

복수의 대상물을 그릴 경우 어떤 기체를 기준으로 할 것인지 고민할 테지만, 3차원을 움직이는 항공기는
각각의 기체가 각각의 기준면을 지니기 때문에, 각기의 대략적인 거리감만 신경 쓰면 된다.

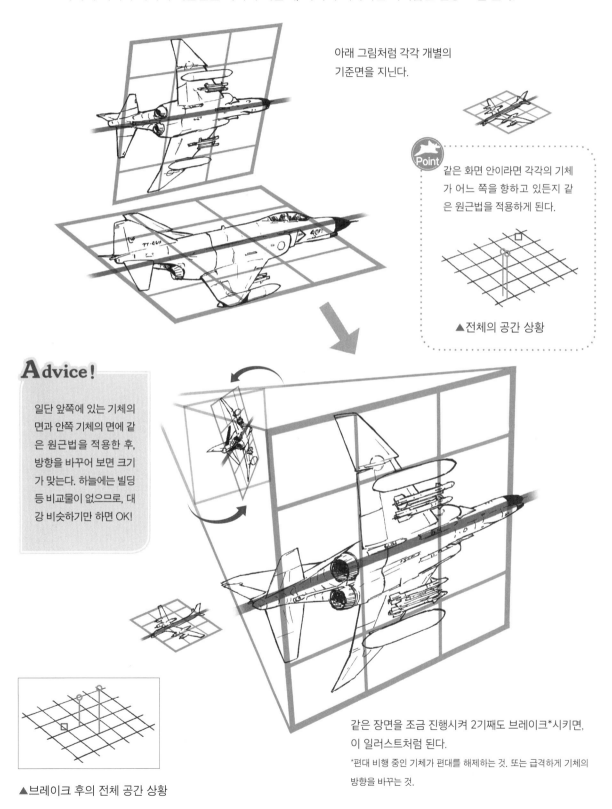

아래 그림처럼 각각 개별의
기준면을 지닌다.

Point 같은 화면 안이라면 각각의 기체
가 어느 쪽을 향하고 있든지 같
은 원근법을 적용하게 된다.

▲전체의 공간 상황

Advice !

일단 앞쪽에 있는 기체의
면과 안쪽 기체의 면에 같
은 원근법을 적용한 후,
방향을 바꾸어 보면 크기
가 맞는다. 하늘에는 빌딩
등 비교물이 없으므로, 대
강 비슷하기만 하면 OK!

▲브레이크 후의 전체 공간 상황

같은 장면을 조금 진행시켜 2기째도 브레이크*시키면,
이 일러스트처럼 된다.

*편대 비행 중인 기체가 편대를 해제하는 것. 또는 급격하게 기체의
방향을 바꾸는 것.

장면별 연출 : 인물과 조합하기

무인 전투기가 아니라면 비행 중의 전투기에는 당연히 파일럿이 있다. 그리고 싶은 앵글에 콕피트 부근이 포함되어 있다면, 파일럿도 그려야 한다. 보통은 상반신밖에 보이지 않으므로, 기체 크기와 비교해 너무 크거나 작지 않도록 주의하기만 하면 극단적으로 이상해지는 일은 없을 것이다.

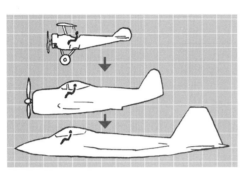

콕피트 그리는 법은 「제로센 그리는 법」의 「동체·콕피트」(18쪽)도 참고하도록.

▲기체의 크기가 바뀌어도 인간의 크기는 변하지 않는다.

🌐 최고 속도가 극단적으로 다른 기체끼리 그릴 때 주의할 점 · · · · · · ·

「복수의 기체」와 「기체와 파일럿」을 조합하는 기술도 있지만, 6쪽의 뉴볼 17과 다소 라팔처럼 최고 속도가 극단적으로 다른 기체가 날개를 나란히 하는 것은, 실제 기체로 하려면 굉장히 어렵다.

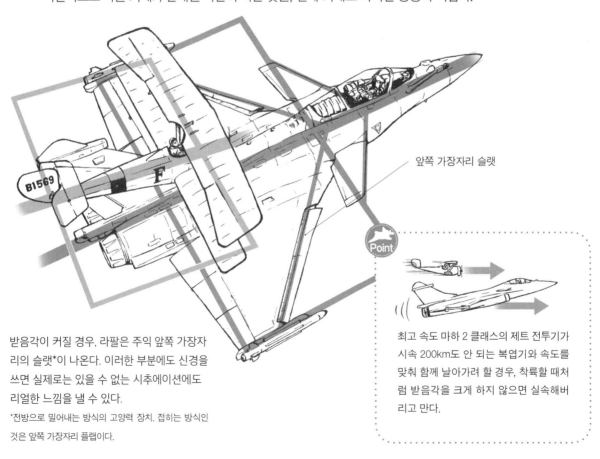

받음각이 커질 경우, 라팔은 주익 앞쪽 가장자리의 슬랫*이 나온다. 이러한 부분에도 신경을 쓰면 실제로는 있을 수 없는 시추에이션에도 리얼한 느낌을 낼 수 있다.

*전방으로 밀어내는 방식의 고양력 장치. 접히는 방식인 것은 앞쪽 가장자리 플랩이다.

앞쪽 가장자리 슬랫

Point

최고 속도 마하 2 클래스의 제트 전투기가 시속 200km도 안 되는 복엽기와 속도를 맞춰 함께 날아가려 할 경우, 착륙할 때처럼 받음각을 크게 하지 않으면 실속해버리고 만다.

⊕ 그림에 인물을 넣어보자 ·

주기 중인 경우는 파일럿만이 아니라 주변에 메카닉(정비원)이 있을 때도 있으므로, 크기를 맞추기가 좀 어려워지기도 한다. 하지만 서 있는 위치에만 주의하면 대략적인 기준은 잡을 수 있을 것이다.

Advice!

그리려는 인물을 콕피트 위치에 세워(끼워 넣어) 보고, 크기의 기준을 정한 다음 원근법에 맞춰 위화감이 없도록 조정하자.

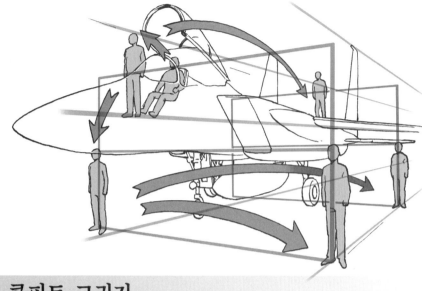

장면별 연출 : 콕피트 그리기

기계식 아날로그 기기가 잔뜩 설치되어 있는 F-4부터 완전 글래스 콕피트*인 F-35까지, 파일럿의 일터에는 다양한 표시기와 스위치가 있다.

*다양한 표시가 가능한 멀티 펑션 디스플레이가 주를 이루며, 아날로그 계기는 없는 것을 말한다.

▶ **토막 지식**

개수되면서 오랜 기간 사용된 기체는 외관은 큰 차이가 없다 해도 초기형= 아날로그 계기, 최신형= 글래스 콕피트로 바뀐 것도 있으므로 그릴 기종에 따라서는 주의할 필요가 있다.

표시기나 스위치는 완전히 확대해서 그리지 않는 한 어떤 기기에 어떤 표시가 되고 있는지 알 수 없으므로, 분위기에 맞도록 적당히 그려도 문제없다.

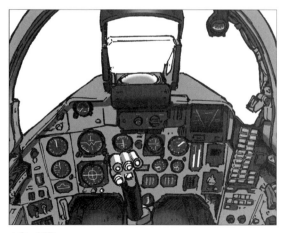

▲Su-27B.

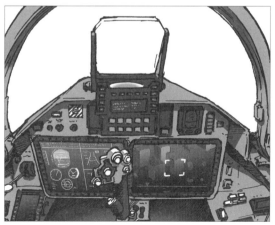

▲Su-35S.

시대에 따라 다양한 날개 형태를 보이는 전투기 중에는 한때 유행했다가 사라지거나, 창고에 처박혀 쓰이지 않게 되어버린 기종도 다수 존재한다. 그중에서 몇 가지를 소개한다.

⊕ 단동 쌍발기

2차 대전 중 고속기를 목표로 각국에서 개발된 것이 단동 쌍발기다. 프로펠러축의 연장선으로 좌우 엔진의 원근법 선과 프로펠러의 회전면을 확실하게 맞추도록 하자.

Advice!

엔진 나셀이 뒤쪽으로 감에 따라 압축되므로, 헷갈리지 않도록 주의할 것.

엔진 나셀

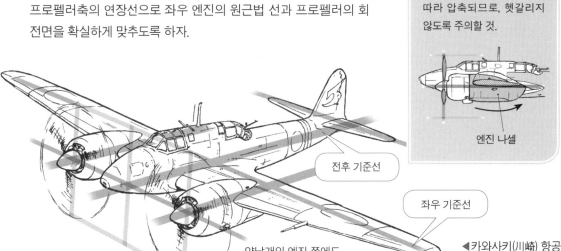

전후 기준선

좌우 기준선

양날개의 엔진 쪽에도 **기준선**을 그어준다.

◀카와사키(川崎) 항공기 이식 복좌(二式複座) 전투기「토류(屠龍)」(1941년/ 일본).

⊕ 삼동 쌍발기

동체가 3개 있으며, 엔진에서 빔(연장지지대) 을 늘린 삼동 쌍발기. 콕피트가 있는 중앙부에서는 **전후 기준선**을 길게 연결할 수 없지만, 엔진 뒤쪽으로 뻗어 있는 빔으로 대용하면 좌우의 빔을 연결하는 수평 미익이 그대로 **좌우 기준선**이 된다.

▼록히드 P-38 라이트닝 I (1939/ 미국).

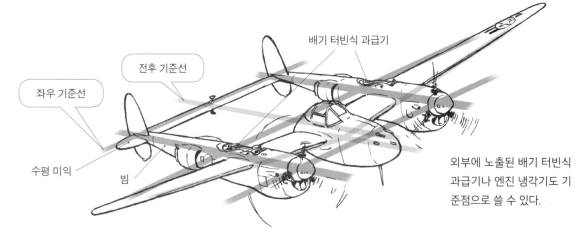

배기 터빈식 과급기

전후 기준선

좌우 기준선

수평 미익

빔

외부에 노출된 배기 터빈식 과급기나 엔진 냉각기도 기준점으로 쓸 수 있다.

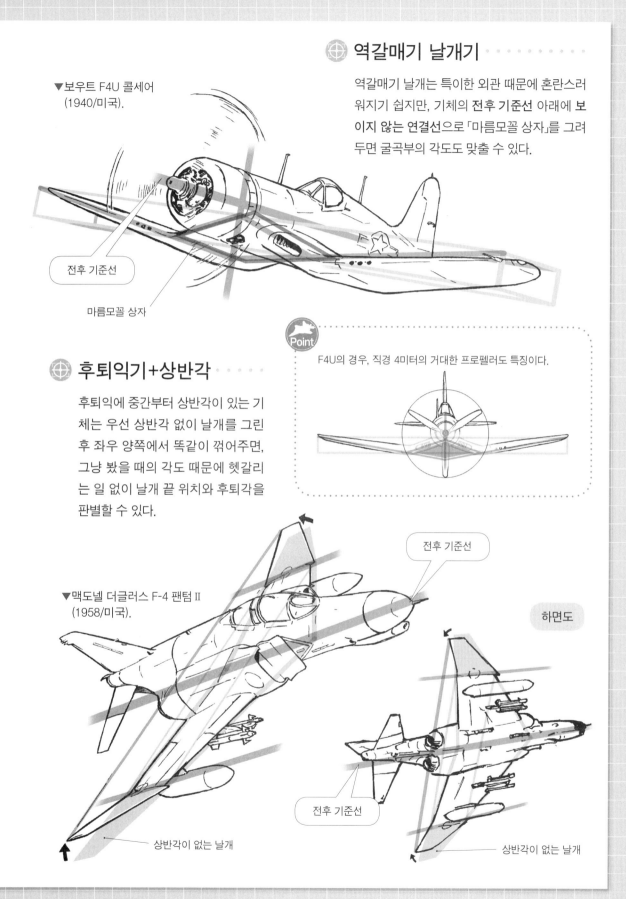

⊕ 역갈매기 날개기

역갈매기 날개는 특이한 외관 때문에 혼란스러워지기 쉽지만, 기체의 **전후 기준선** 아래에 **보이지 않는 연결선**으로 「마름모꼴 상자」를 그려두면 굴곡부의 각도도 맞출 수 있다.

▼보우트 F4U 콜세어
(1940/미국).

전후 기준선

마름모꼴 상자

Point

F4U의 경우, 직경 4미터의 거대한 프로펠러도 특징이다.

⊕ 후퇴익기+상반각

후퇴익에 중간부터 상반각이 있는 기체는 우선 상반각 없이 날개를 그린 후 좌우 양쪽에서 똑같이 꺾어주면, 그냥 봤을 때의 각도 때문에 헷갈리는 일 없이 날개 끝 위치와 후퇴각을 판별할 수 있다.

▼맥도넬 더글러스 F-4 팬텀 II
(1958/미국).

전후 기준선

하면도

전후 기준선

상반각이 없는 날개

상반각이 없는 날개

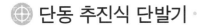
단동 추진식 단발기

「엔테형」, 「선미익형」이라고도 불리는 날개 배치가 특징인 단동 추진식 단발기는, 프로펠러가 앞에 있는 견인식에 익숙한 사람에게는 기이하게 보이지만, 사실 **견인식을 반대 방향으로 만든 것**이라고 생각하면 된다.

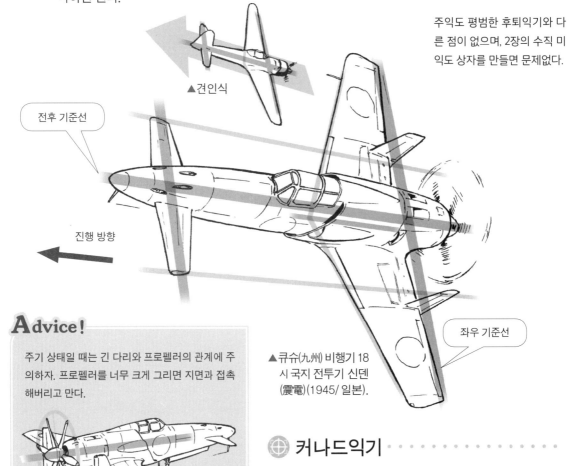

주익도 평범한 후퇴익기와 다른 점이 없으며, 2장의 수직 미익도 상자를 만들면 문제없다.

▲견인식

전후 기준선

진행 방향

좌우 기준선

Advice!

주기 상태일 때는 긴 다리와 프로펠러의 관계에 주의하자. 프로펠러를 너무 크게 그리면 지면과 접촉해버리고 만다.

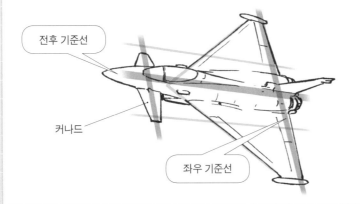

다리

▲큐슈(九州) 비행기 18시 국지 전투기 신덴(震電)(1945/ 일본).

커나드익기

전익의 기능은 다르지만, 타이푼이나 라팔 등 커나드익* 기도 위치나 크기가 다를 뿐 크게 다르지는 않다.

*커나드익 : 주익보다 전방에 달린 보조익 및 보조 가동익.

전후 기준선

커나드

좌우 기준선

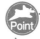
Point

커나드에 상반각, 하반각이 달린 것들은, 주익이나 수평 미익의 경우와 마찬가지로 상자를 만들어주자.

🎯 후퇴익+하반각의 고익기

「후퇴익을 지닌 고익기인데 하반각도 있는 기체」의 경우, 글로 설명하기는 좀 곤란하지만 「저익기이고 상반각이 있는 기체」를 반대로 한 것뿐이라고 생각하면 OK다.

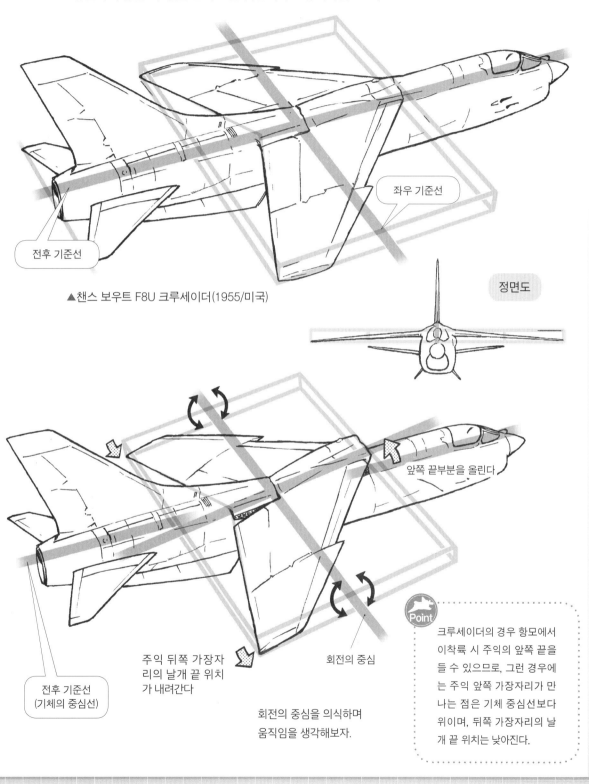

좌우 기준선

전후 기준선

▲챈스 보우트 F8U 크루세이더(1955/미국)

정면도

앞쪽 끝부분을 올린다

전후 기준선
(기체의 중심선)

주익 뒤쪽 가장자리의 날개 끝 위치가 내려간다

회전의 중심

회전의 중심을 의식하며 움직임을 생각해보자.

> **Point**
> 크루세이더의 경우 항모에서 이착륙 시 주익의 앞쪽 끝을 들 수 있으므로, 그런 경우에는 주익 앞쪽 가장자리가 만나는 점은 기체 중심선보다 위이며, 뒤쪽 가장자리의 날개 끝 위치는 낮아진다.

🎯 전익기

저속에서 실속을 피하기 위해, 동체 전부가 날개 역할을 하는 전투기도 고안되었다. 「플라잉 팬케이크」라고도 불리는 전익 시작 함상 전투기는 기준점을 잡기 어려운 형태지만, 좌우 프로펠러축의 연결부와 최후미 부분을 연결하면 거의 정삼각형이 만들어진다. 프로펠러축의 원근법에 주의하면서 3점을 매끄럽게 연결하면 크게 뒤틀리는 일은 없을 것이다.

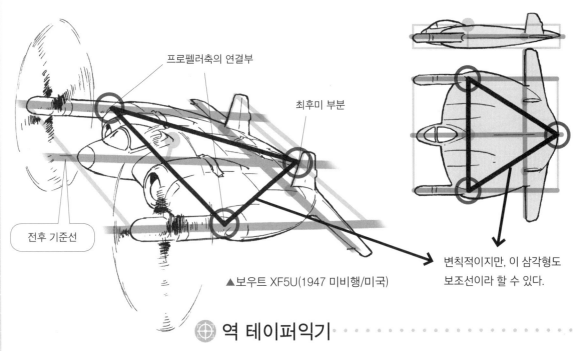

프로펠러축의 연결부

최후미 부분

전후 기준선

▲보우트 XF5U(1947 미비행/미국)

변칙적이지만, 이 삼각형도 보조선이라 할 수 있다.

🎯 역 테이퍼익기

후퇴각이 달린 테이퍼익* 은 고속도 영역에서 날개 끝에 실속이 생긴다. 이것을 회피할 방법으로 역 테이퍼익이라는 특이한 시작기도 있었다.

* 테이퍼익 : 날개 끝으로 갈수록 날개 길이가 직선적으로 변화(일반적으로는 감소) 하는 것. 직선 선세익.

옷소매처럼 생긴 날개 모양 탓에 원근법이 좀 혼란스러울 테지만, 그것 이외에는 평범한 후퇴익기다.

테이퍼익과는 반대로 끝으로 갈수록 더 두꺼워지는 날개지만, 앞쪽과 뒤쪽 **가장자리**가 **전후 기준선**에서 만난다는 점은 동일하다.

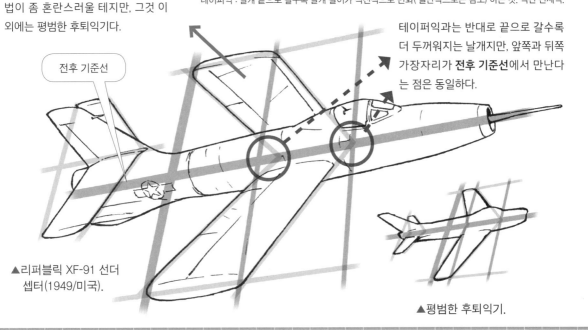

전후 기준선

▲리퍼블릭 XF-91 선더셉터(1949/미국).

▲평범한 후퇴익기.

가변후퇴익기

가변후퇴익기는 **후퇴각이 작은 상태**와 **후퇴각이 큰 상태** 각각에 **앞쪽과 뒤쪽 가장자리가 교차하는 점**이 있는 것뿐이므로, 그리기 더 쉬운 어느 한쪽을 먼저 그린 다음 다른 상태를 그리는 것도 한 방법이다.

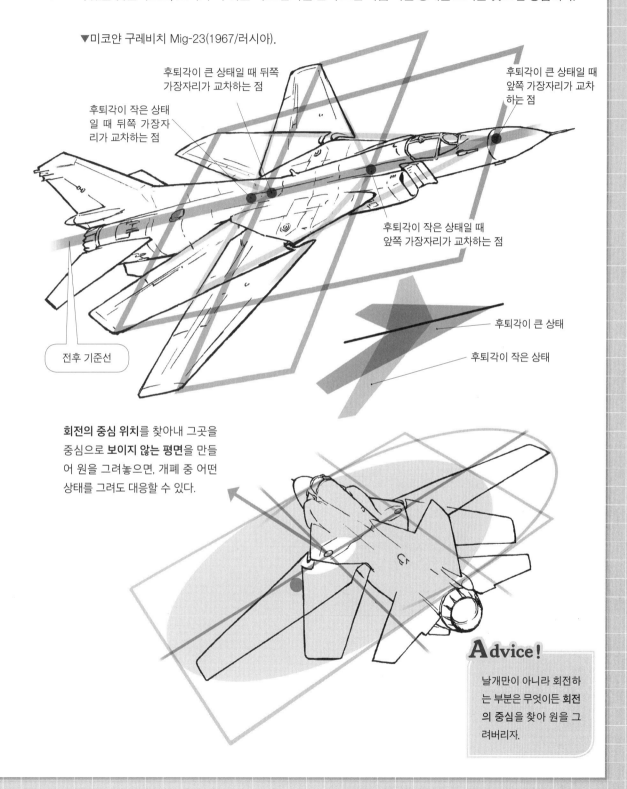

▼미코얀 구레비치 Mig-23(1967/러시아).

후퇴각이 큰 상태일 때 뒤쪽 가장자리가 교차하는 점

후퇴각이 큰 상태일 때 앞쪽 가장자리가 교차하는 점

후퇴각이 작은 상태일 때 뒤쪽 가장자리가 교차하는 점

후퇴각이 작은 상태일 때 앞쪽 가장자리가 교차하는 점

후퇴각이 큰 상태

후퇴각이 작은 상태

전후 기준선

회전의 중심 위치를 찾아내 그곳을 중심으로 **보이지 않는 평면**을 만들어 원을 그려놓으면, 개폐 중 어떤 상태를 그려도 대응할 수 있다.

Advice!

날개만이 아니라 회전하는 부분은 무엇이든 **회전의 중심**을 찾아 원을 그려버리자.

⊕ 전진익+커나드+수평 미익기

전진익·커나드·수평 미익, 총 6장이나 되는 날개가 달린 로망이 철철 흘러넘치는 기체도 있다. 날개 수가 많은 만큼 **기준선**에서 만나는 점도 많아지지만, 단순히 많기만 한 것이기에 하나씩 하나씩 결정해 나가도록 하자.

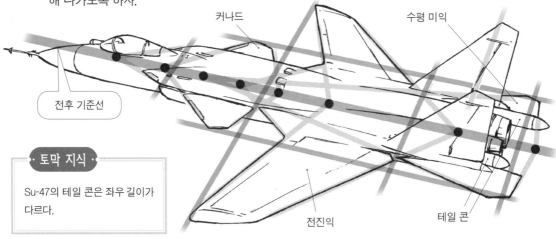

커나드

수평 미익

전후 기준선

· 토막 지식 ·

Su-47의 테일 콘은 좌우 길이가 다르다.

전진익

테일 콘

▲수호이 Su-47(1997/러시아).

⊕ 무인 전투 항공기

현재 각국에서 실용화하기 위해 연구 중인 것이 무인 전투 항공기다. **기본 요소**의 하나였던 콕피트나 **상하 기준선**으로 삼을 수직 미익도 사라져버렸지만, 천제가 **거의 삼각형**에 가깝게 만들어져 있으므로 형태를 잡기는 쉽다.

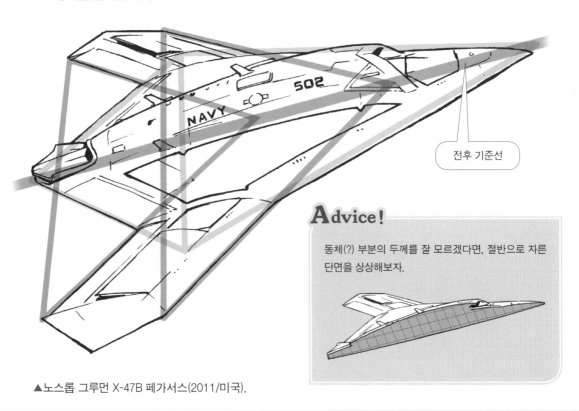

전후 기준선

Advice!

동체(?) 부분의 두께를 잘 모르겠다면, 절반으로 자른 단면을 상상해보자.

▲노스롭 그루먼 X-47B 페가서스(2011/미국).

제 **II** 장

How To Draw Fighters

응용 편
크리에이터의 실전 테크닉

전투기를「움직이기」

여기서는 타키자와 세이호 선생님이 독자적인 작화 방법인「만화에서 프로펠러 전투기 그리는 법」을 소개한다. 작례는 3식 전투기「히엔(飛燕)」이다.

밑그림

우선 적당히 윤곽을 그린다. 이번에는 그리는 법 강좌이기도 하므로, 날개 윗면이 보이는 구도로 했다.

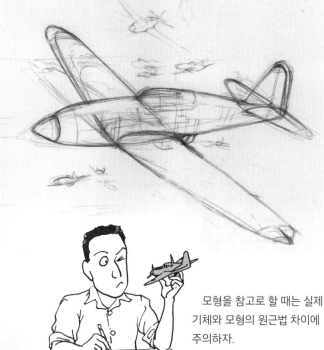

Advice!

비행기를 그릴 때는 사진과 3면도를 참고로 한다. 사진으로는 알 수 없는 부분이 있다 해도 3면도가 있으면 추측할 수 있고, 그 반대인 경우도 있기 때문이다. 또, 인간의 기억에는 오차가 있기 때문에, 아무리 그리는 데 익숙한 기체라도 반드시 자료를 봐야 한다.

모형을 참고로 할 때는 실제 기체와 모형의 원근법 차이에 주의하자.

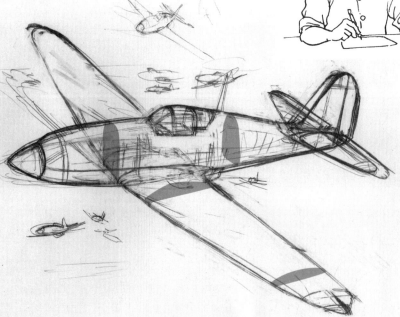

각부를 수정하면서 폼을 정돈한다. 이때, 동체의 단면이나 날개의 두께를 의식해야 한다. 구조를 그린 다음 밸런스를 잡는 경우도 있지만, 너무 심하면 약동감이 사라져 버린다.

Point

《비행 시에는 날개가 변화 !》

비행기는 착륙 시와 비행 중의 날개 형태가 다르다. 연결부는 거의 변화하지 않고, 끝으로 갈수록 날개가 활처럼 휘어지는 이미지. 이 변화는 날개가 긴 기체일수록 현저하게 드러나며, 비행기의 기동을 표현할 때도 유효하다.

비행 시

지상 시

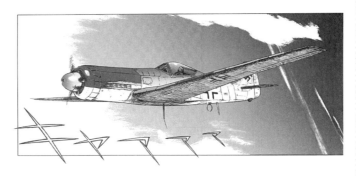

▲『BATTLE ILLUSION』에서.

비행기의 폼은 비행 중에 변화한다. 그중 알기 쉬운 것이 바로 주익이다. 착륙 시에는 날개 끝이 아래로 내려와 있지만, 비행 시에는 양력이 작용하기 때문에 날개 끝이 위로 떠오른다. 나의 경우는 카툰 스타일로 과도한 데포르메를 실시하지는 않지만, 급선회 등의 장면에서는 과감하게 변형시킨다.

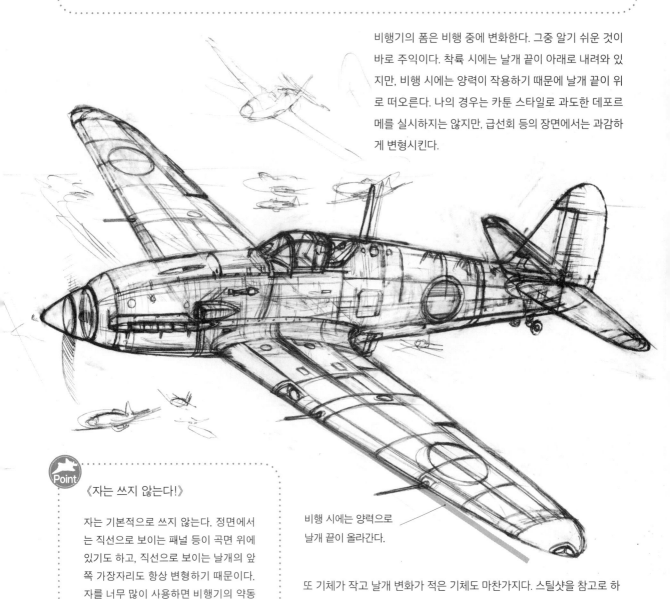

Point

《자는 쓰지 않는다!》

자는 기본적으로 쓰지 않는다. 정면에서는 직선으로 보이는 패널 등이 곡면 위에 있기도 하고, 직선으로 보이는 날개의 앞쪽 가장자리도 항상 변형하기 때문이다. 자를 너무 많이 사용하면 비행기의 약동감이나 비상감을 잃어버린다.

비행 시에는 양력으로
날개 끝이 올라간다.

또 기체가 작고 날개 변화가 적은 기체도 마찬가지다. 스틸샷을 참고로 하는 경우에도 비행 상태나 시점에 따라 데포르메한다.

펜선 넣기

흑백 만화 작품의 경우, 나는 선화와 망점(網點)으로 표현한다. 그렇기에 선의 강약과 터치는 중요한 요소이다.

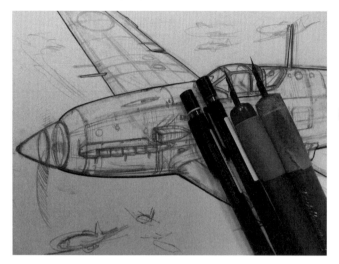

◀ 밑 그림은 0.4mm 와 0.5mm 샤프펜슬로, 펜선은 마모도가 다른 둥근 펜을 여러 종류 사용한다.

Point

《보조익》

기체의 자세에 맞춰 보조익을 움직이자. 보조익의 움직임이 액센트가 된다.

Point

《주선을 굵게 하면 「느려진다」》

주선의 강약은 화면의 구성상 중요한 요소다. 굵게 하면 원근감을 내거나, 배경보다도 눈에 띄게 하는(뚜렷하게 한다) 효과 등이 가능하지만, 반대로 대상이 둔해지고 스피드감을 잃는다.

▲주선을 굵게 하면 카툰처럼 된다.

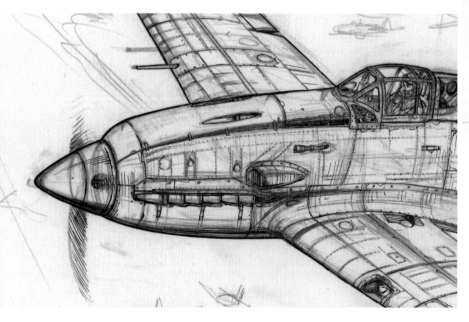

주선을 굵게 하면 비행기가 캐릭터화하는 요인이 되기도 한다. 나의 경우, 얇은 선을 모아 굵은 선으로 만든다. 이렇게 하면 가벼움을 잃지 않고 기체의 존재감을 강하게 만들 수 있다.

▲기수 부분.

《덕지덕지 칠하지 않는다》

스피드감을 내기 위해 넓은 면적을 덕지덕지 칠하지는 않는다. 원래는 전체를 칠해야 하는 부분이라 해도 유선(流線)으로 바꿔 스피드감을 내거나, 선의 밀도로 기체의 원근감을 표현할 수 있다.

Advice!

디테일을 너무 과하게 묘사하지 않도록 한다. 기체 표면의 요철이나 패널, 볼트 등은 너무 극명하게 그려 넣으면 약동감이 사라지므로, 광원을 고려해 강약을 준다.

《「얼굴」이 되는 부분을 의식하라》

펜선을 넣을 때는 기수 부근, 콕피트, 그 기체의 특징인 부분(이 기체에서는 에어 인테이크 등)을 의식한다. 특히 기수나 콕피트는 비행기의 「얼굴」이다.

톤 처리와 효과

펜으로 그린 그림을 디지털로 읽어 들인다. 이 시점에서 문제가 있으면 디지털로 수정한다. 디지털과 아날로그 선은 터치가 다르므로, 가능한 한 차이가 생기지 않도록 주의하자.

⊕ 구름

비행기 일러스트에 구름은 당연히 따라오는 것. 구름의 크기나 모양으로 비행기의 고도를 표현할 수 있다. 또, 형태에 따라서는 스피드를 표현하거나, 그림자를 드리워 스케일감과 비상감을 표현할 수도 있다.

⊕ 프로펠러

비행 중인 프로펠러 표현법은 다양하지만, 이번 작례에서는 스피너 부근만 그렸다. 회전하는 모습을 극명하게 그리지는 않지만, 프로펠러 수, 모양은 기체의 중요한 특징이다.

▲ 프로펠러의 날개 끝 표식을 둥글게 그린 표현.

▲ ◀위쪽의 컷 3점 :『제도 요격대(帝都邀撃隊)』단행본 미수록 컷 /『카와사키 방공 전투기대 이문(川崎 防空戦闘機隊 異聞)』에서.

🎯 배경으로서의 비행기——각도에 주의

동료기든 적기든, 배경에 비행기를 그릴 때는 비행 방향에 주의해야 한다. 편대 비행, 편대 브레이크, 공중전 등 기동의 차이는 물론, 시점과 거리에 따라서도 **각도**가 변한다. 예를 들어 같은 방향으로 향하는 3기 편대를 대각선 앞에서 봤을 때, 시점 위치에서 보면 **부채꼴**이 된다. 그러므로 각각의 기체를 다른 앵글로 그리게 된다.

▼『히엔 독립 전투대(飛燕独立戦闘隊)』에서.

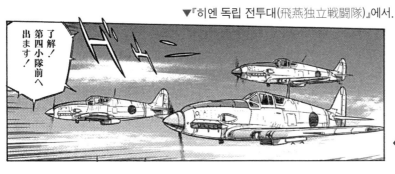

▲각 기체의 각도, 크기를 바르게 그리면 공간감과 박력이 생긴다. 각각의 위치를 그림으로 파악해보자.

🎯 톤 처리

디지털 톤으로 배경에 하늘과 바다를 그린다. 여기서는 남태평양의 하늘을 나는 3식 전투기를 이미지로 한 배경이다.

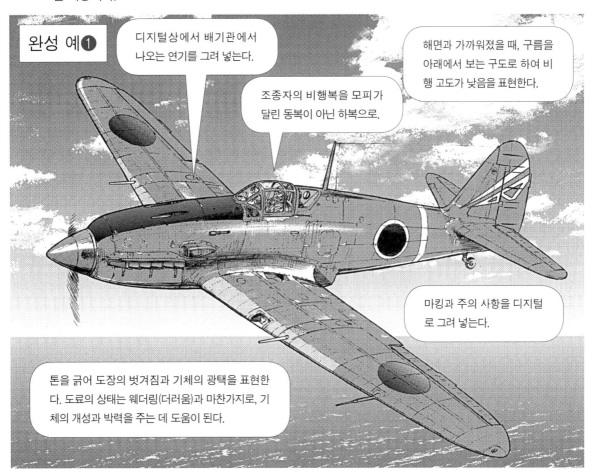

완성 예❶

디지털상에서 배기관에서 나오는 연기를 그려 넣는다.

조종자의 비행복을 모피가 달린 동복이 아닌 하복으로.

해면과 가까워졌을 때, 구름을 아래에서 보는 구도로 하여 비행 고도가 낮음을 표현한다.

마킹과 주의 사항을 디지털로 그려 넣는다.

톤을 긁어 도장의 벗겨짐과 기체의 광택을 표현한다. 도료의 상태는 웨더링(더러움)과 마찬가지로, 기체의 개성과 박력을 주는 데 도움이 된다.

기체 하면과 가동부

유려한 기체의 라인과 마찬가지로, 다리, 플랩 등의 가동부, 날개 내부 기총의 빈 탄피 배출구, 폭탄 걸개 등이 보이는 기체 하면의 기계적인 부분은 비행기를 그릴 때의 묘미 중 하나. 앞에서는 기체 윗면이 보이도록 그렸으므로, 여기서는 아랫면을 보여주기 위해 동료기를 추가로 그려보도록 하자.

⊕ 파츠의 밸런스를 결정한다 · · · · · · · · · · · · · · · · ·

예를 들어 에일러론(보조 날개) 를 그릴 경우, 3면도로 날개 길이의 몇 할을 점유하는지를 확인한다. 그리고 기체의 기울기나 각도(이 경우에는 날개의 상반각) 을 고려해 세부를 그린다. 직선이 많은 날개 안쪽도 자는 쓰지 않는다. 이건 취향 차이지만, 손으로 그리는 쪽이 기체에 약동감을 더할 수 있다.

에일러론

Point

《안쪽은 완만하게 부풀어 있다》

날개 안쪽은 윗면과 다르게, 부풀어 있는 정도가 완만하다. 너무 부풀지 않도록 주의하자.

◀ 교차하는 2기의 기체 아랫면을 그린 장면. 왼쪽의 3식 전투기는 플랩을 열고 다리를 내린 착륙 태세, 오른쪽 아래의 제로센은 다리를 접은 이륙 상태인 채로 발포 중이다. 『히엔 독립 전투대』에서.

완성

높은 고도를 비행하는 3식 전투기. 구도는 앞쪽 기체가 기수를 내리기 시작하고, 동료기는 가볍게 기수를 들어 반대쪽으로 횡전하는 이미지다. 앞의 그림과는 다르게 기체 아래에 운해를 그리고, 구름이 없는 성층권을 위에 배치해 높은 고도를 연출했다.

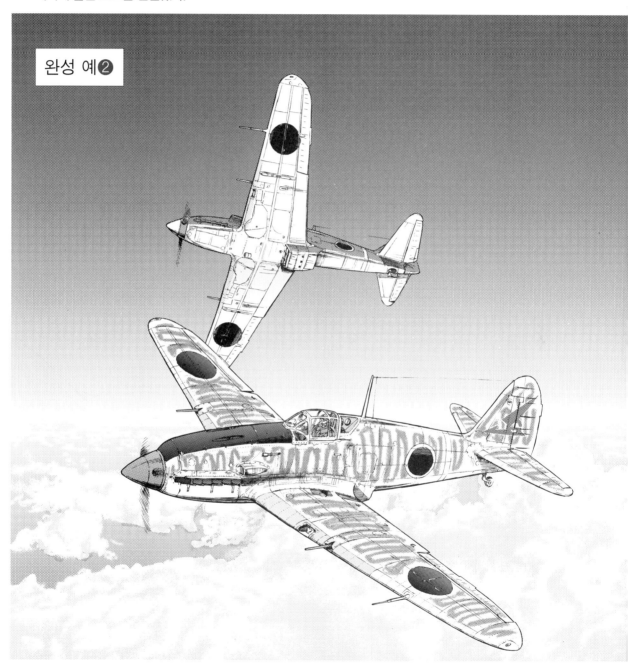

완성 예❷

전투기에 표정은 없지만, 착륙·이륙·순항 비행·전투 등 각각의 상황에서 다양한 연출이 가능하다. 물론 전투기 자체에도 도장이나 마킹 차이, 신형 기체인지 구형 기체인지의 차이, 피탄 유무 등 드라마성을 갖게 할 수 있다. 전투기를 그릴 때 아주 조금이라도 배경 설정에 대해 생각해본다면, 전투기에 대한 흥미가 더욱 깊어지고 즐겁게 그릴 수 있을 것이다.

파일럿의 장비 ①

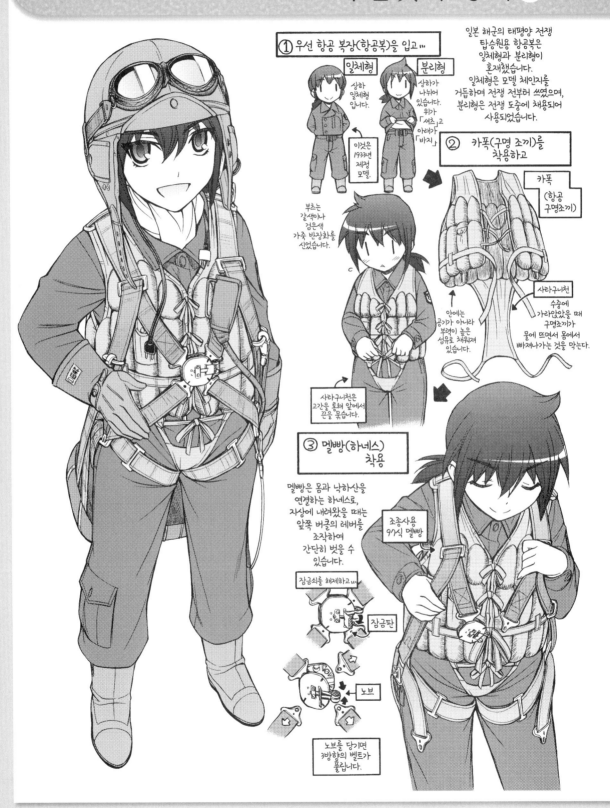

일본 해군의 태평양 전쟁
탑승원용 항공복은
일체형과 분리형이
혼재했습니다.
일체형은 모델 체인지를
거듭하여 전쟁 전부터 쓰였으며,
분리형은 전쟁 도중에 채용되어
사용되었습니다.

① 우선 항공 복장(항공복)을 입고···

일체형
상하 일체형 입니다.

분리형
상하로 나뉘어 있습니다.
위가 「셔츠」 아래가 「바지」.

이것은 1933년 제정 모델.

부츠는 갈색이나 검은색 가죽 반장화를 신었습니다.

② 카폭(구명 조끼)를 착용하고

카폭
(항공 구명조끼)

사타구니천
수중에 가라앉았을 때 구명조끼가 물에 뜨면서 몸에서 빠져나가는 것을 막는다.

안에는 공기가 아니라 부력이 높은 섬유로 채워져 있습니다.

사타구니천은 고간을 통해 앞에서 끈으로 묶습니다.

③ 멜빵(하네스) 착용

멜빵은 몸과 낙하산을 연결하는 하네스로, 지상에 내려왔을 때는 앞쪽 버클의 레버를 조작하여 간단히 벗을 수 있습니다.

조종사용 97식 멜빵

잠금쇠를 해제하고···

잠금판

노브

노브를 당기면 3방향의 벨트가 풀립니다.

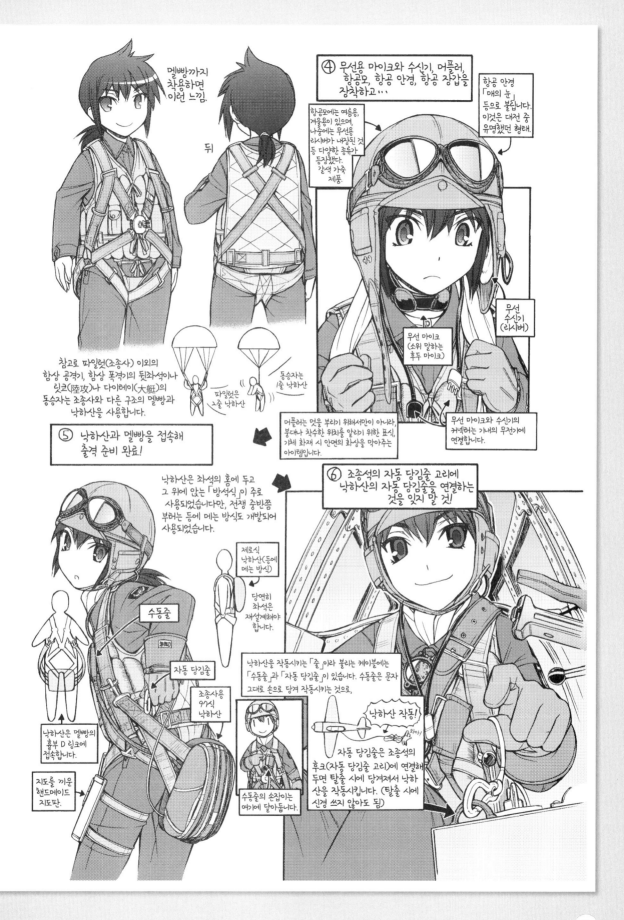

멜빵까지 착용하면 이런 느낌.

뒤

④ 무선용 마이크와 수신기, 머플러, 항공모, 항공 안경, 항공 장갑을 장착하고…

항공모에는 여름용, 겨울용이 있으며, 나중에는 무선용 리시버가 내장된 것 등 다양한 종류가 등장했다.

항공 안경 「매의 눈」 등으로 불립니다. 이것은 대전 중 유명했던 형태. 갈색 가죽 제품.

무선 수신기 (리시버)

무선 마이크 (소위 말하는 후두 마이크)

무선 마이크와 수신기의 커넥터는 기내의 무전기에 연결합니다.

머플러는 멋을 부리기 위해서만이 아니라, 부대나 착수한 위치를 알리기 위한 표식, 기체 화재 시 안면의 화상을 막아주는 아이템입니다.

참고로 파일럿(조종사) 이외의 함상 공격기, 함상 폭격기의 뒷좌석이나 릿코(陸攻)나 다이테이(大艇)의 동승자는 조종사와 다른 구조의 멜빵과 낙하산을 사용합니다.

파일럿은 3줄 낙하산

동승자는 1줄 낙하산

⑤ 낙하산과 멜빵을 접속해 출격 준비 완료!

낙하산은 좌석의 홈에 두고 그 위에 앉는 「방석식」이 주로 사용되었습니다만, 전쟁 중반쯤 부터는 등에 메는 방식도 개발되어 사용되었습니다.

제로식 낙하산(등에 메는 방식)

당연히 좌석이 재설계해야 합니다.

수동줄

자동 당김줄

조종사용 9식 낙하산

낙하산은 멜빵의 홈부 D 링크에 접속합니다.

지도를 끼운 핸드메이드 지도판.

수동줄의 손잡이는 여기에 달립니다.

⑥ 조종석의 자동 당김줄 고리에 낙하산의 자동 당김줄을 연결하는 것을 잊지 말 것!

낙하산을 작동시키는 「줄」이라 불리는 케이블에는 「수동줄」과 「자동 당김줄」이 있습니다. 수동줄은 문자 그대로 손으로 당겨 작동시키는 것으로,

낙하산 작동!

와아!

자동 당김줄은 조종석의 후크(자동 당김줄 고리)에 연결해 두면 탈출 시에 당겨져서 낙하산을 작동시킵니다. (탈출 시에 신경 쓰지 않아도 됨)

「평면」으로 알아보는 그리는 법

노가미 타케시(野上武志) 선생님의 작품『시덴 카이의 마키(紫電改のマキ)』에서 비행기 작화를 담당했던 마츠다 쥬코 선생님. 여기서는 그「시덴 카이」라는 전투기를 이용해 그리는 방법의 요령을 알아보자.

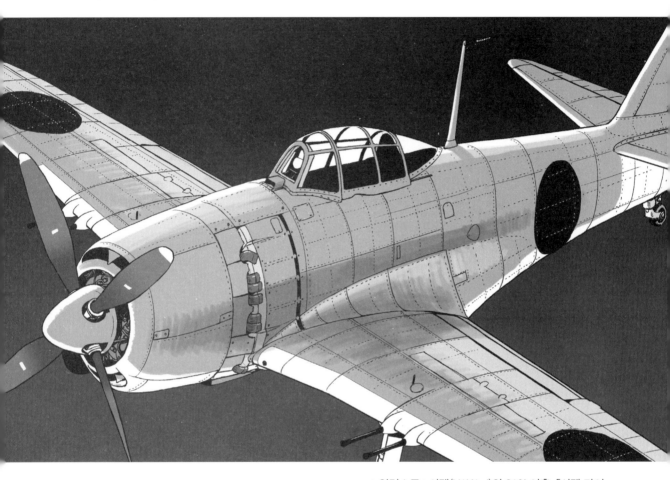

▲일러스트 : 시덴(N1K1-J)의 21형 이후,「시덴 카이」

기본적인 그리는 법

⊕ 앵글을 결정한다 • • • • •

먼저 어떤 앵글로 비행기를 그리고 싶은지 결정한다. 프라모델이 있으면 이미지를 잡기 쉬우므로 추천한다.

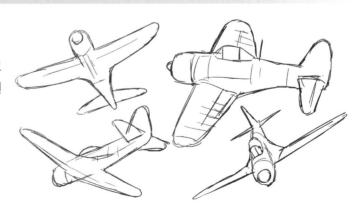

전체 실루엣을 정돈한다

오른쪽 그림처럼 아랫면의 「이 모양」을 의식해 전체의
실루엣을 정돈하면 구조를 파악하기 쉽다.

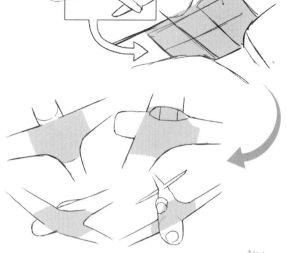

이 모양

Point
《삼각형으로 입체감을 파악한다》

아래 그림처럼 **삼각형 공간**을 의식하며
그리면 입체감을 살릴 수 있다.

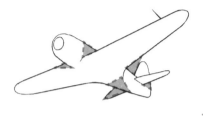

러프 그리기

이미지를 결정했다면 대략적
인 크기의 러프를 그려본다.
러프를 다 그리면 캐노피 앞
쪽의 유리부터 그려 나간다.

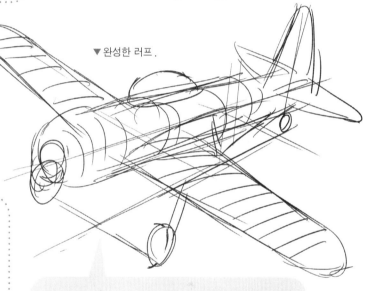

▼ 완성한 러프.

Point
《평면 파츠부터 그린다》

무의식적으로 스피너나 카울링 등 곡
면 파츠부터 그리게 되기 일쑤지만, 이
방법은 실패하기 쉽다. 곡면 파츠는 어
느 정도 눈속임이 가능하지만, 평면 파
츠는 입체의 구조를 확실히 알 수 있기
때문에 나중에 그리면 전체의 밸런스가
무너지는 경우도 있다. 캐노피 앞쪽의
유리부터 그려보자.

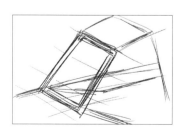

주익과 캐노피의 위
치로 기종의 특징을
표현할 수 있다.

Point
캐노피 앞면의 모양
을 결정한다. 나중에
수정할 테지만, 여길
맨 먼저 결정해두면
이후가 편해진다.

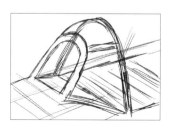

밑그림

순서 02.의 측면의 수직면을 기준으로 삼고 단계적으로 입체, 그리고 세부까지 형태를 결정한다. 수평면과 수직면에 대한 내용은 후반에 더 자세하게 해설하겠다.

Point

《기체는 「면」으로 생각한다》

원통형 기체(동체부)를 그릴 때는 선보다 면으로 생각하는 편이 입체를 그리기 더 쉽다.

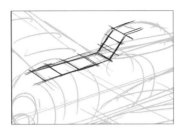

01. 기체 윗면의 라인을 결정하자.

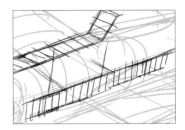

02. 윗면(수평면)에 이어, 측면의 수직면도 띠 형태로 그려 넣는다.

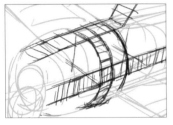

03. 카울 플랩*의 위치를 결정한다.

*카울 플랩이란 엔진 카울(카울링)의 개폐기구를 말한다. 공랭식 엔진 기체에 쓰이며, 냉각 효율을 높이는 것이 목적이다.

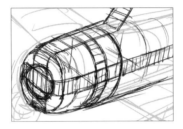

04. 카울 플랩 위치를 기준으로 카울링 전체의 길이와 크기를 정리하고, 엔진 개구부의 위치를 결정하자.

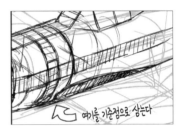

05. 위 그림처럼 주익의 연결 부분 위치를 신중하게 결정한다.

여기를 기준점으로 삼는다

▲각이 들어가 있다.

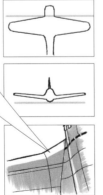

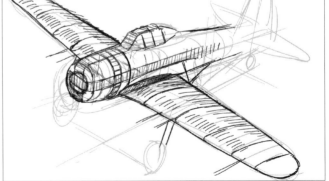

06. 날개 단면(두께)이나 각도를 의식하며 주익을 그린다. 시덴 카이의 경우, 앞쪽 가장자리는 아주 약간 뒤로 후퇴하고 살짝 상반각*이다. 날개 연결부 근처에는 살짝 각이 들어가 있다.

*상반각이란 날개 끝으로 갈수록 위쪽으로 향하는 날개 각도를 말한다.

🎯 밑그림 완성~마무리

남아 있는 주익과 미익 부분을 그리고, 기체 전체의 밸런스를 다듬어 밑그림을 완성한다.

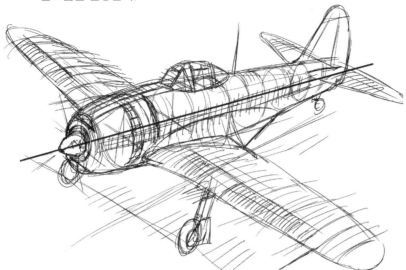

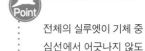

전체의 실루엣이 기체 중심선에서 어긋나지 않도록 주의하자.

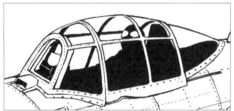

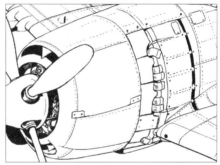

캐노피 안은 사람의 얼굴로 말하자면 눈동자 부분이므로, 실루엣이라도 좋으니 반드시 그리도록 하자. 그리고 사진이나 프라모델을 참고로 세밀한 디테일을 추가하며 펜 선을 넣는다. 마지막으로 채색하여 완성.

▲세세한 디테일을 추가한다.

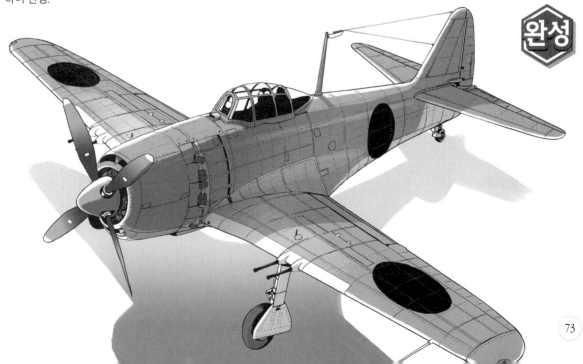

전투기를 그리는 「요령」

⊕ 동체의 입체감 살리는 법

기본적인 그리는 법에서 소개했던 수직면과 수평면을 생각하는 방법을 좀 더 자세히 알아보자. 우선 기체 전체의 「**세로축**」, 「**수평축**」, 「**수직축**」 3개를 결정한다.

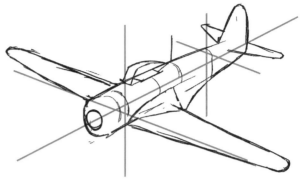

01. 시덴 카이의 동체 단면은 엔진 부분이며, 대강 이런 타원형이다.

02. 수직축과 수평축의 교차점은 대개 동체의 중앙이다.

03. 수직축과 수평축이 동체 외형에 닿는 부분에 짧은 수직과 수평 라인을 그리고, 단면을 윗 그림처럼 8각형으로 만든다.

04. 대각선 부분을 자연스러운 느낌의 곡선으로 다듬는다.

위와 같은 방식으로 생각하며 기체를 그려보자. 8각형 단면에서 기체의 형태를 잡고, 수평과 수직의 「띠」가 자연스러운 느낌으로 연결되도록 8각형을 원형으로 다듬어 나간다.

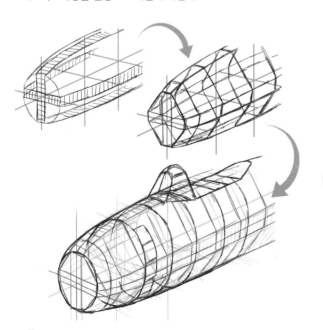

Advice!

선이 제각각이 되지 않도록 평행으로 그리자.

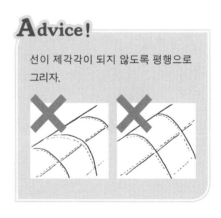

Point

이 앵글에서는 **수평 띠** 너머로 돌아간 선은 보이지 않으므로 주의가 필요하다.

⊕ 캐노피는 「얼굴」

캐노피는 비행기에서 가장 눈에 띄는 부분이다. 다른 부분은 약간 일그러져도 상관없으므로, 여기만은 시간을 들여 확실하게 그리자.

보이지 않는 부분

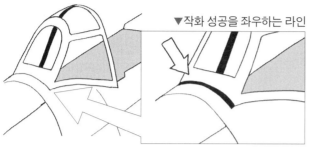

▼작화 성공을 좌우하는 라인

캐노피의 이 라인이 작화의 성공을 쥔 열쇠다. 납득할 수 있을 때까지 몇 번이고 다시 그리자.

 + **=**

통 형태의 입체물에 평면 또는 곡면 구조물을 합체시킨 이미지. 이것은 시덴 카이만이 아니라, 다양한 기체에 응용할 수 있으므로 확실하게 마스터하자.

⊕ 각각의 파츠보다 전체의 실루엣을 중시하자

시덴 카이를 그릴 때 가장 어려운 것은 카울링 앞면 작화일 것이다. 파츠의 형태에 구애되지 말고, 전체의 실루엣을 중시해 멋지게 완성하자. 기체의 끝부분부터 그리기 시작하면 동체 부분에 여유가 없어지는 경우가 많다. 동체 부분은 근원 부분부터 데생하는 것이 요령.

Point

앞쪽의 타원과 그에 수반되는 기체의 두께가 넓적하게 그려져 있다.

✗

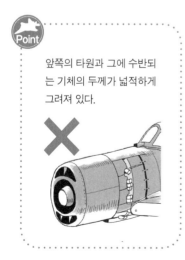

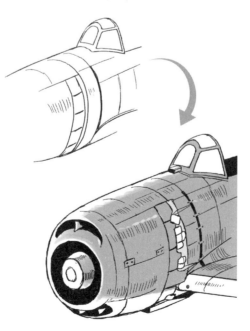

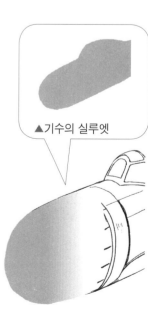

▲기수의 실루엣

⊕ 프로펠러 위치 결정법 · · · · · · · · · · · · · ·

시덴 카이의 프로펠러는 4장이므로, 90도 간격이라 비교적 그리기 쉽다.

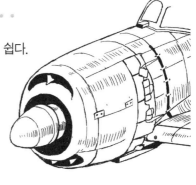

01. 스피너 내부에 프로펠러축의 구조를 간단히 그린다.

02. 축선을 연장해 프로펠러의 대략적인 윤곽을 그린다.

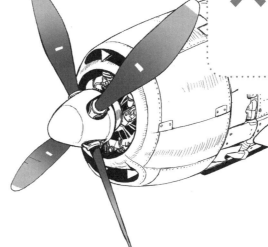

단면

회전 방향

03. 프라모델 등을 참고로 프로펠러의 모양을 정돈한다.

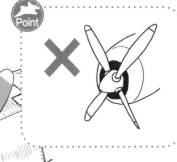

Point

프로펠러의 위치가 카울링보다 살짝 앞에 오도록 그리는 것이 요령.

⊕ 일본 국기는 날개가 둥근 느낌임을 의식할 것

날개나 동체는 유선형이기 때문에, 일본 국기를 그릴 때는 타원 템플레이트 자를 쓰지 말도록 하자.

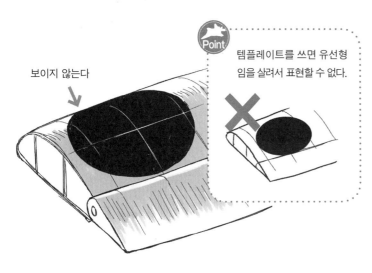

보이지 않는다

Point

템플레이트를 쓰면 유선형임을 살려서 표현할 수 없다.

곡면에 그려진 원 모양을 연구해보자.

날개는 비스듬히 달려 있다

주익은 기체 세로축에 대해 약간 비스듬한 각으로
달려 있다. 조금 복잡하지만, 이 부분을 제대로
완성하면 멋있게 보인다.

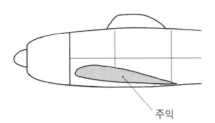

주익

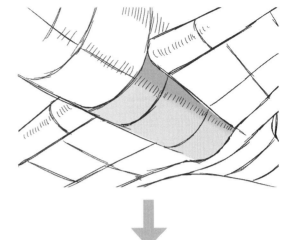

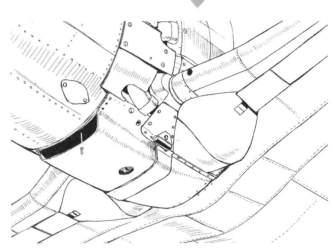

Point

주익이 어떻게 보이는지 주의하자.

▲주익이 얇게 보인다.

▲주익이 두껍게 보인다.

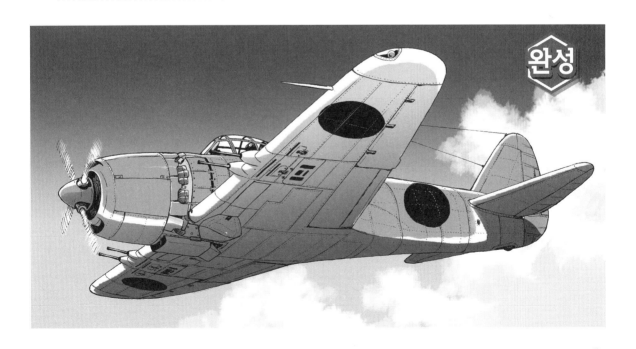

완성

03 모형을 보고 전투기 그리기

전투기를 그릴 때는 실물 · 사진을 보거나, 설계도를 보고 그리는 등 다양한 방법이 있다. 하지만 현존하지 않는 오래된 기체나 자료가 빈약한 전투기는 실물이나 사진을 볼 기회가 굉장히 적어진다. 그럴 때 편리한 것이 「프라모델」이다. 여기서는 프라모델을 보고 Ju 87(통칭 슈투카) 급강하 폭격기를 그려보자.

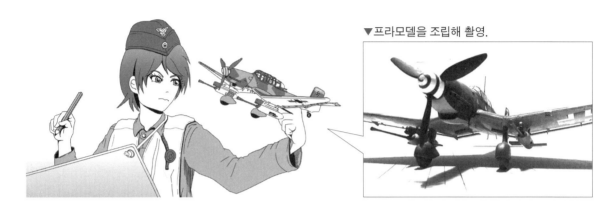

▼프라모델을 조립해 촬영.

모형을 이용한 어프로치 어드밴티지

⊕ 만들면서 기억할 수 있다!

모형을 보고 그리면 형태나 크기, 디테일, 각 부위의 명칭 등을 이해하기 쉽다. 그리고 스스로 만들면 기체에 애정도 생기며, 또한 즐겁다. 물론 시판되는 완성품도 OK다.

⊕ 입체로 볼 수 있다!

「보고 그리기」는 화력 향상을 위한 기본이다. 전투기 등의 인공물은 사진으로는 알 수 없는 것들이 많으므로, 모형이라 해도 입체물이 곁에 있다는 것은 그림을 매우 그리기 쉽게 만들어주며, 「입체로서의 구조」를 이해하는 데 최적이다.

디테일(세부)을 알 수 있다!

사진은 대부분 흑백인 데다 해상
도도 좋다고는 할 수 없으며, 세밀
한 부분은 잘 알 수 없다. 모형이
라면 디테일을 바로 알 수 있다.
또, 설명서를 보면 스펙도 편리하
게 알 수 있다!

모형과 데생 스케일을 이용해 슈투카 그리기

모형을 이용해 스케치

「물체 보고 그리기」(모사)는 일러스트레이터에게 있어 그림 실력을 높이는 수단 중 하나다.
여기서는 모형과 데생 스케일을
이용해 슈투카를 그려보자.

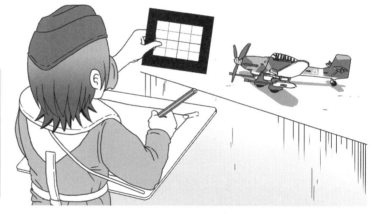

· 토막 지식 ·

데생 스케일(Dessin
scale, 구도기)이란 그
림을 그릴 때 필요한
구도나 밸런스를 쉽
게 확인하기 위한 도
구를 말한다.

▲데생 스케일

데생 스케일은 자신의 시선과 대상물 사이에 두고 사용한다. 이때, 대상물
(슈투카) 이 데생 스케일 안에 다 들어가도록 맞춰 그리자. 팔이 피로해지
므로, 항상 데생 스케일을 대고 그리는 것이 아니라 부지런히 맞춰서 보는
정도면 될 것이다.

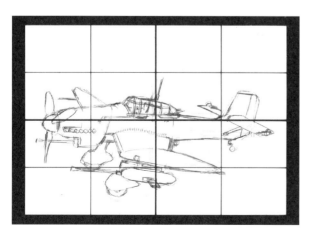

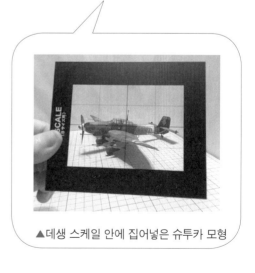

▲데생 스케일 안에 집어넣은 슈투카 모형

◀데생 스케일 안의 라인과 간격을 의식해야 함을 잊
지 말자.

각부 파츠의 크기에도 주의하자. 하나가 어그러지면 다른 것들도 어그러진다!

🎯 더 세밀하게 그리기 · · · · · · · · · · ·

스케치한 연필화에 펜 선을 넣고, 세부를 그려 넣는다. 잘 보면 기체의 표면은 다양한 작은 파츠들로 구성되어 있다. 그런 파츠와 기체의 이음매 등을 정성스럽게 그리자. 이 의식은 전투기는 물론이고, 메카닉 그림이나 주변 사물을 세밀하게 묘사할 경우에도 중요하다. 특히 병기 등은 세부에 따라 형식이 달라지는 경우가 있으므로, 병기가 주체인 일러스트를 그릴 때는 주의하도록 하자.

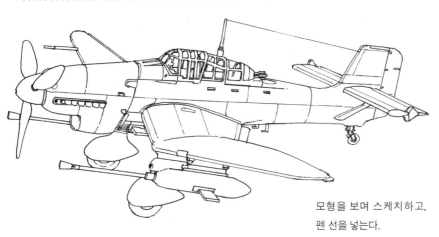

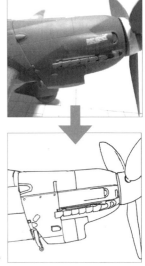

모형을 보며 스케치하고, 펜 선을 넣는다.

🎯 위장 도색과 마킹 · · · · · · · · · ·

전투기에는 거의 필수로 위장 도색과 마킹을 하게 된다. 이 슈투카에는 녹색과 심녹색의 2색 꺾은 선 위장(Ferris Camouflage) 도색을 한다. 모형이 있으면 색을 알기 쉬우며, 색의 각도도 정확히 파악할 수 있으므로 칠하기가 한결 쉬워질 것이다.

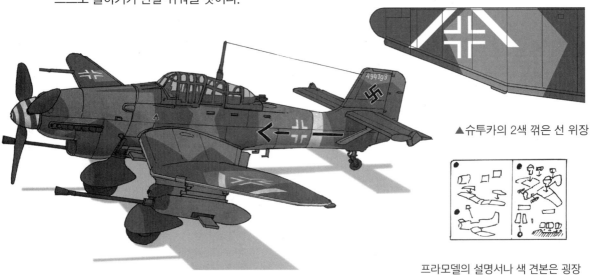

▲슈투카의 2색 꺾은 선 위장

프라모델의 설명서나 색 견본은 굉장히 알기 쉬우므로 추천!

슈투카의 역갈매기 날개 그리는 법

역갈매기 날개란

슈투카의 특징 중 하나인 중간이 꺾인 날개를 역갈매기 날개라 부른다. 이것은 폭탄 장착의 정비성과 다리의 강도, 콕피트에서 지상 목표를 좀 더 수월하게 확인하기 위한 것이라고 한다. 역 갈매기 날개는 슈투카 이외에도 6.25 전쟁 때 미군이 사용했던 F4U 콜세어 등이 있다. 여기서는 그 역갈매기 날개(이하 역날)를 그리는 법을 소개한다.

▲모형으로 본 역날.

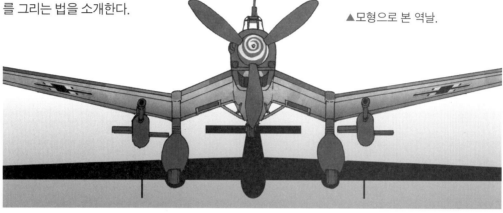

대략적인 윤곽 잡기

슈투카는 복잡한 형태를 하고 있으므로, 선을 그리기 전에 윤곽을 확실하게 잡아두자. 특히 역날의 접힌 부분과 다리(바퀴가 달린 부분)의 위치를 신경 쓰자.

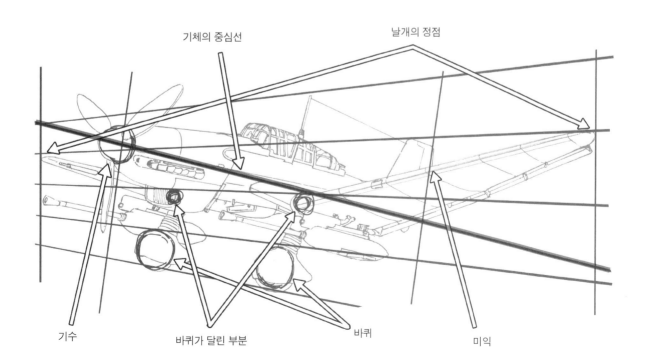

기체의 중심선

날개의 정점

기수

바퀴가 달린 부분

바퀴

미익

⊕ 밑그림을 그려 넣는다 ⋯⋯⋯⋯⋯⋯⋯⋯⋯⋯⋯⋯⋯⋯⋯⋯⋯⋯⋯⋯⋯⋯⋯⋯⋯⋯⋯⋯

대략적인 윤곽을 파악했다면 밑그림을 그린다. 날개 아래의 기관포 등은 이 단계에서부터 그려 넣어도 될 것이다.

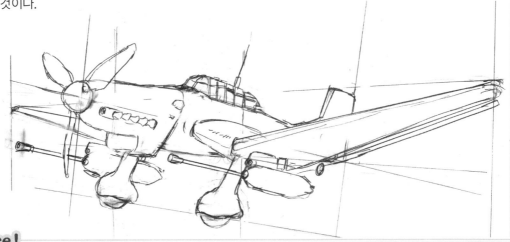

Advice!

기체의 반대쪽 날개 모양, 날개 각도도 주의하자!

O ✕

O ✕

⊕ 도색~완성 ⋯⋯⋯⋯⋯⋯⋯⋯⋯⋯⋯⋯⋯

기체 도색 자체는 앞서 해설한 「위장 도색과 마킹」과 같지만, 날개와 지면의 그림자가 보통의 기체보다 더 멀리 떨어져 있음을 의식해야 한다. 이것을 이용하면 역날을 좀 더 표현하기 쉬워진다.

기체와 지면의 거리감을 그림자로 연출함으로써 역날의 인상이 강해진다.

작례에서는 슈투카를 일반
적인 앵글로 그렸지만, 각도
가 바뀌면 인상이 완전히 변
하기도 한다. 모형을 이용해
다양한 각도에서 관찰하고,
형태를 이해하도록 하자.

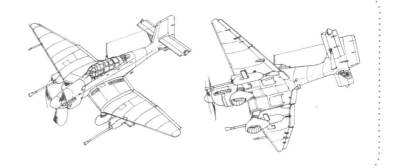

복수의 기체와 조합해 그리기

전투기 묘사에서 빼놓을 수 없는 것이 편대 비행이다. 여기서는 모형 하나와 사진을 이용해 슈투카 편대 비
행을 그려보자.

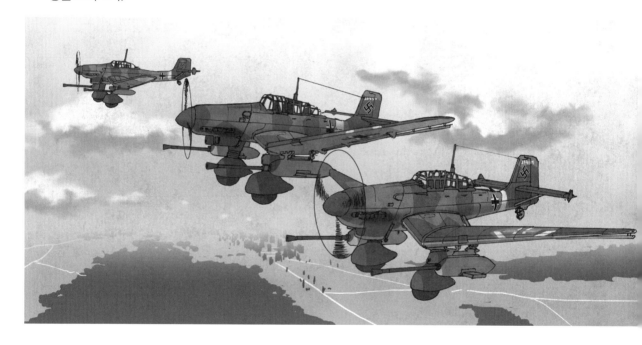

⊕ 모형 사진을 찍는다

안쪽에 있는 기체, 중앙의 기체, 가장 앞쪽에 있는 기체 등 3가지 패턴으로 모형 사진을 찍고, 3장의 사진
을 조합한다. 이때, 크기에 신경 쓰면서 각각의 위치를 조절하자.

▲안쪽 기체의 사진

▲중앙 기체의 사진

▲앞쪽 기체의 사진

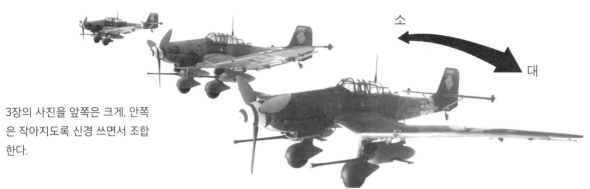

소

대

3장의 사진을 앞쪽은 크게, 안쪽은 작아지도록 신경 쓰면서 조합한다.

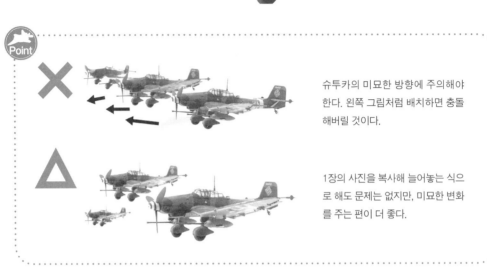

Point

✕

△

슈투카의 미묘한 방향에 주의해야 한다. 왼쪽 그림처럼 배치하면 충돌해버릴 것이다.

1장의 사진을 복사해 늘어놓는 식으로 해도 문제는 없지만, 미묘한 변화를 주는 편이 더 좋다.

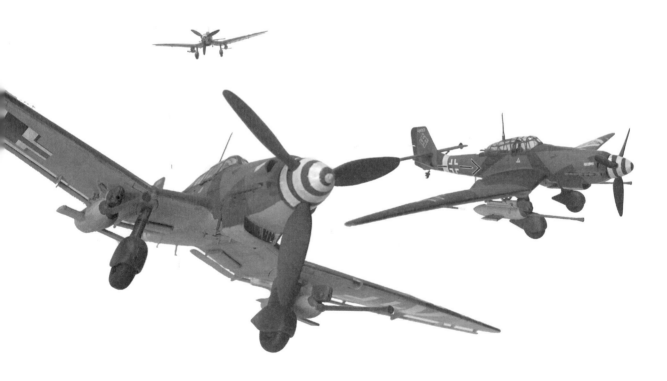

▲조합에 따라서는 박력 넘치는 장면도 다양하게 만들 수 있으므로 시험해보자!

전차와 조합하기

슈투카는 대지 공격을 목적으로 한 전투기이므로, 전차 등 육상 병기와 조합하는 경우가 있다. 여기서는 모형과 사진을 이용해 슈투카와 전차를 조합해 그려보자.

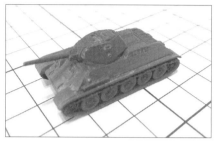

▲1/144 스케일 T-34 중전차. 하늘에서 보게 되므로, 슈투카 모형보다 작은 쪽이 좋다.

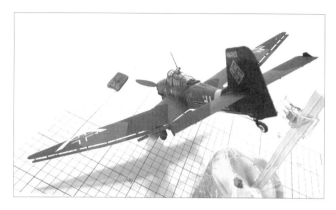

슈투카 모형을 공중에 고정하고, 안쪽에 전차를 배치한다.

Point

전차나 인물은 「땅에 있는 것」이므로, 하늘에 있을 때보다 비교 대상이 많아진다. 같은 화면에 집어넣을 때는 상호간의 크기 비율에 주의하자!

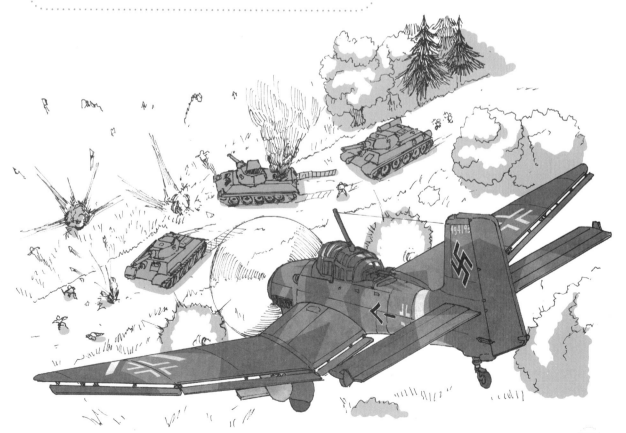

파일럿의 장비 ②

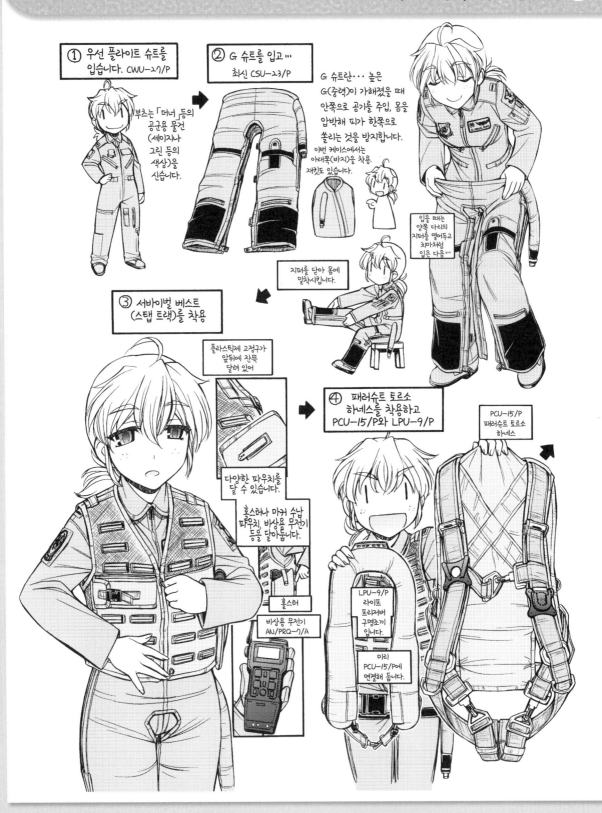

① 우선 플라이트 슈트를 입습니다. CWU-27/P

부츠는 「머너」등의 공군용 물건(세이지나 그린 등의 색상)을 신습니다.

② G 슈트를 입고… 최신 CSU-23/P

G 슈트란… 높은 G(중력)이 가해졌을 때 안쪽으로 공기를 주입, 몸을 압박해 피가 한쪽으로 쏠리는 것을 방지합니다.
이번 케이스에서는 아래쪽(바지)을 착용. 재킷도 있습니다.

입을 때는 양쪽 다리의 지퍼를 열어두고 치마처럼 입은 다음…

지퍼를 닫아 몸에 밀착시킵니다.

③ 서바이벌 베스트 (스탭 트랙)를 착용

플라스틱제 고정구가 앞뒤에 잔뜩 달려 있어

④ 패러슈트 토르소 하네스를 착용하고 PCU-15/P와 LPU-9/P

PCU-15/P 패러슈트 토르소 하네스

다양한 파우치를 달 수 있습니다.

호스터나 마커 수납 파우치, 비상용 무전기 등을 달아둡니다.

홀스터

비상용 무전기 AN/PRQ-7/A

LPU-9/P 라이프 프리저버 구명조끼 입니다.

미리 PCU-15/P에 연결해 둡니다.

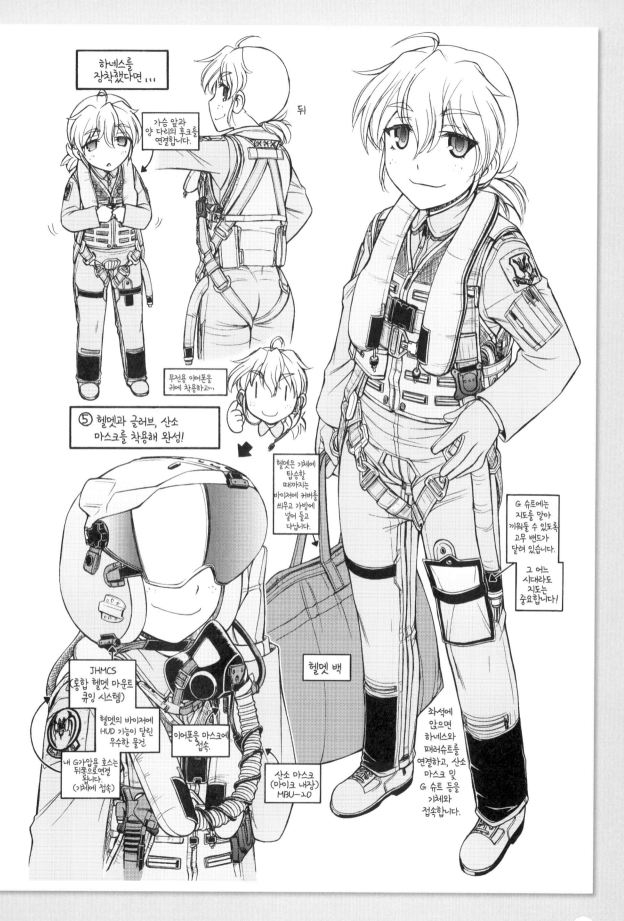

하네스를
장착했다면...

가슴 앞과
양 다리의 후크를
연결합니다.

뒤

무전용 이어폰을
귀에 착용하고...

⑤ 헬멧과 글러브, 산소
마스크를 착용해 완성!

헬멧은 기체에
탑승할
때까지는
바이저에 커버를
씌우고 가방에
넣어 들고
다닙니다.

JHMCS
(통합 헬멧 마운트
큐잉 시스템)

헬멧의 바이저에
HUD 기능이 달린
우수한 물건.

이어폰을 마스크에
접속.

헬멧 백

내 G가압용 호스는
뒤쪽으로 연결
됩니다.
(기체에 접속)

산소 마스크
(마이크 내장)
MBU-20

G 슈트에는
지도를 말아
끼워둘 수 있도록
고무 밴드가
달려 있습니다.

그 어느
시대라도
지도는
중요합니다!

좌석에
앉으면
하네스와
패러슈트를
연결하고, 산소
마스크 및
G 슈트 등을
기체와
접속합니다.

04 모노크롬 일러스트 완성하기

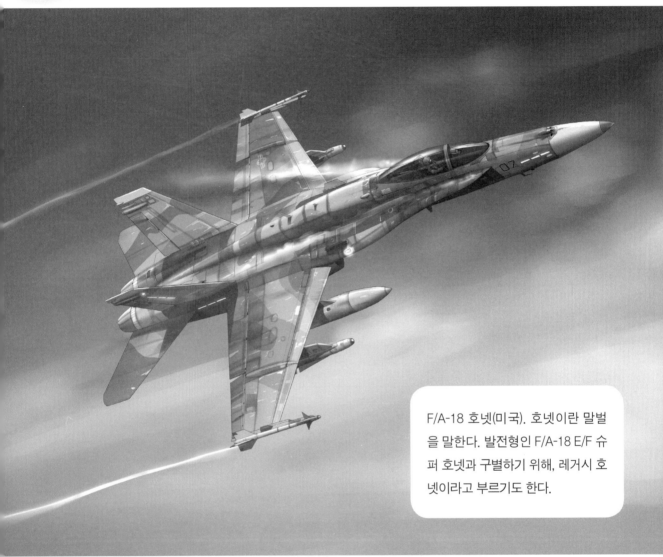

F/A-18 호넷(미국). 호넷이란 말벌을 말한다. 발전형인 F/A-18 E/F 슈퍼 호넷과 구별하기 위해, 레거시 호넷이라고 부르기도 한다.

▲바깥쪽으로 펼쳐진 수직 미익과 부메랑처럼 생긴 수평 미익.

▲유선형으로 날카롭게 갈린 기수 부분. 스피드감이 느껴진다.

▲주익은 직선익에 가까울 정도로 후퇴각이 적다.

러프 · 밑그림 · 선화

⊕ 러프~밑그림

주익과 미익, 캐노피 등 기체 외형의 기본이 되는 파츠의 위치 관계에 주의하며 러프를 그린다. 이 단계에서는 자잘한 실수나 세세한 디테일 등은 신경 쓰지 않아도 된다.
또, 간단해도 좋으니 원근법 선을 그려두면, 나중의 공정에서 원근법이 무너졌음을 깨닫고 수정하는 수고를 덜 수 있는 경우가 많다.

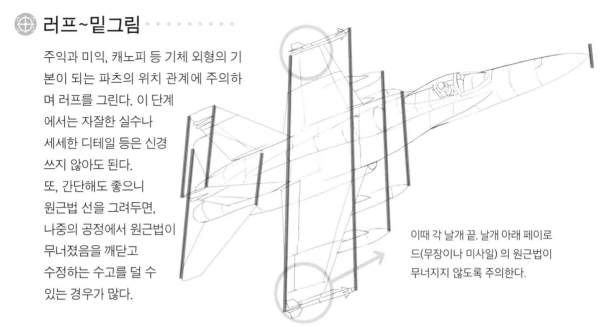

이때 각 날개 끝, 날개 아래 페이로드(무장이나 미사일) 의 원근법이 무너지지 않도록 주의한다.

⊕ 선화

러프를 베이스로 다른 레이어로 선화를 그린다. 최소한으로 필요한 것은 기체의 아웃라인과 가동익 등의 가동 파츠 부분의 이음매. 그 이외의 패널 라인은 꼭 필요한 것만 그려도 되며, 리벳까지 다 그려 넣어도 된다. 단, 기체를 **띠 형태로 감싸는 듯한** 패널 라인이 있다면 원근법의 기준이 되므로 그리는 쪽이 좋다.

선을 그을 때, 가동익 등 비교적 빈번하게 움직이는 파츠의 패널 라인은 굵게 그리면 좋다.

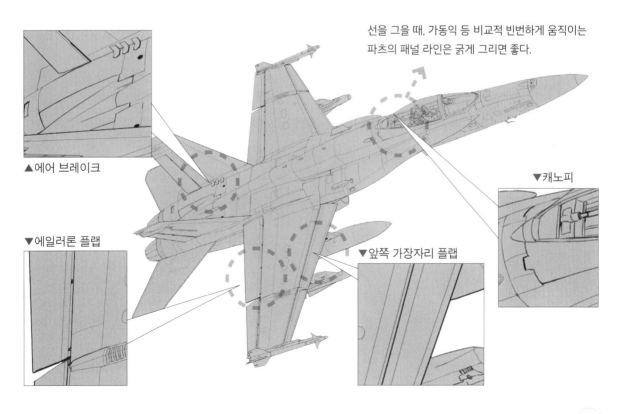

▲에어 브레이크

▼캐노피

▼에일러론 플랩

▼앞쪽 가장자리 플랩

채색

⊕ 도장 · 마킹

우선 베이스가 되는 색으로 전체를 일괄적으로 칠한다. 그 후 마킹이나 위장 도색 등, 도장 종류에 따라 레이어를 대강 나누어 그려 넣는다. 나누어 그리는 편이 수정하기도 쉽고, 결과적으로 작업이 빨라진다.

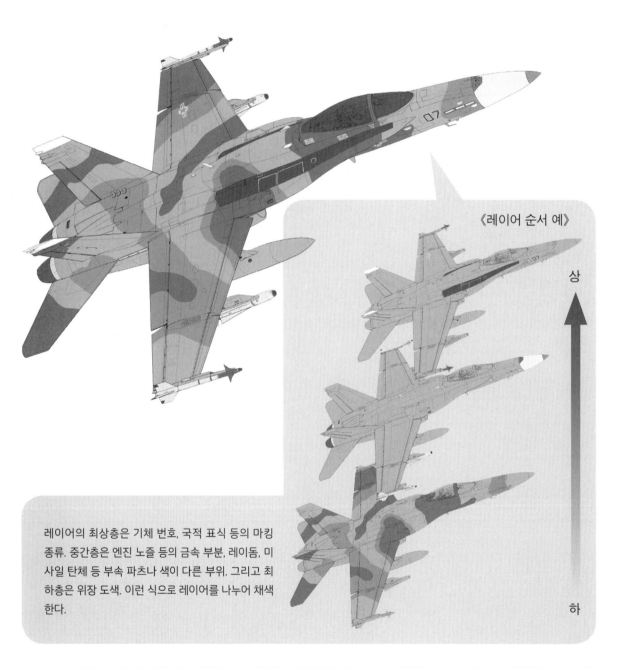

《레이어 순서 예》

상

하

레이어의 최상층은 기체 번호, 국적 표식 등의 마킹 종류. 중간층은 엔진 노즐 등의 금속 부분, 레이돔, 미사일 탄체 등 부속 파츠나 색이 다른 부위. 그리고 최하층은 위장 도색. 이런 식으로 레이어를 나누어 채색한다.

개인적인 레이어 구분의 기준은, 그 기종의 프라모델을 만든다고 가정했을 때 도장 부분이 「성형색이 다른 개별 파츠로 되어 있는」 부분인가(레이돔이나 엔진 노즐 등), 프라모델을 칠할 때 「베이스 색과는 별개로 도장하는」 부분인가 아닌가(위장색 등), 「데칼」을 쓰는가(부대 마킹, 주의서 등) 등 보통 3 종류이다. 기체 번호 등의 문자류는 미리 템플레이트를 만들어두면 좋다.

◈ 웨더링

전투기의 도장을 그려 넣은 후에는 웨더링, 소위 말하는 「더러움」을 그려 넣는다. 웨더링이란 비바람 등으로 인해 변한 실물의 외관을 본떠 더러움·풍화 등의 표현을 더하는 기법을 말한다. 이번에는 「**전체**」, 「**기류**」, 「**얼룩**」, 「**이음매 강조**」 등 4 종류를 소개한다.

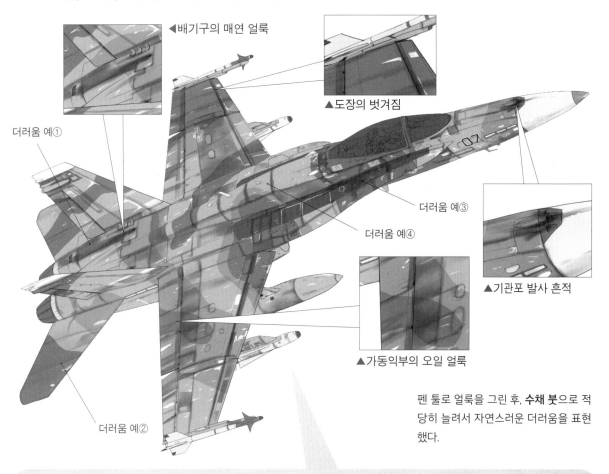

◀배기구의 매연 얼룩

▲도장의 벗겨짐

더러움 예①

더러움 예③

더러움 예④

▲기관포 발사 흔적

더러움 예②

▲가동익부의 오일 얼룩

펜 툴로 얼룩을 그린 후, **수채 붓**으로 적당히 늘려서 자연스러운 더러움을 표현했다.

《더러움 예① 전체》

그 패널 전체가 다른 곳에 비해 더러워진 케이스. 후술할 「기류」 얼룩이 패널 전체에 걸쳐 생긴 것 이외에, 패널 개체 차이로 도장색이 주변과 약간 다른 케이스도 있다.

《더러움 예② 기류》

열교환기의 배기나 더러워진 오일 등이 기체 주변의 기류로 인해 후방으로 흘러내린 흔적.

《더러움 예③ 얼룩》

주로 기체 위에서 정비원이 이동하거나 파일럿 탑승 시, 기체에 부착된 발자국 등이 축적된 것. 콕피트 부근에 많다.

《더러움 예④ 이음매 강조》

리벳이 많은 접합부의 리벳 부분에 집중된 더러움을 간단하게 표현한 것.

더러움의 배분은 그 기체가 신형인지 구형인지, 또는 시추에이션 등에 따라 달라지지만, 대부분의 기종에 공통되는 것은 가동익 부분이나 기체 하면 엔진부 패널 라인 부분의 오일 얼룩이다. APU(보조 동력 장치) 등의 각종 배기구도 더러워지는 포인트지만, 위치나 더러움 정도는 기체에 따라 다르므로 신경이 쓰인다면 사진 자료 등을 참고하도록 하자.

· 토막 지식 ·

「전체」의 더러움은 엔진 마운트 하부 등(경미할 경우는 「기류」 더러움으로 표현했다) 오일 얼룩이 특히 심한 곳이나 기관포 발사 흔적, 주익 하부 파일론(미사일 등을 부착하기 위한 기둥) 등 미사일 발사 화염이 닿는 부분에 표현한다.

음영

상정한 햇빛의 조사 방향에 따라, 빛이 닿지 않는 부분을 어둡게 만든다. 기본적으로는 승산 레이어를 이용해 지금까지 사용하던 레이어 위에 그레이를 얹는다. 웨더링을 실시한 기체에 음영을 추가한다. 음영은 「셰이드(음)」과 「섀도우(영)」의 2종류가 있으므로, 레이어를 나누어 관리한다.

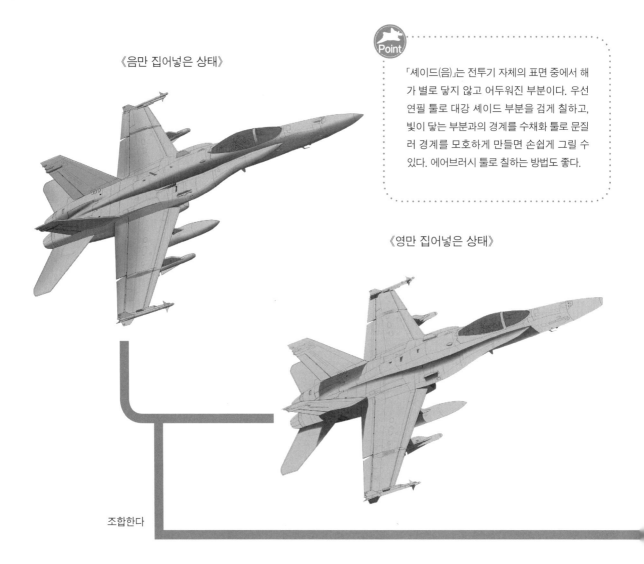

《음만 집어넣은 상태》

Point

「셰이드(음)」는 전투기 자체의 표면 중에서 해가 별로 닿지 않고 어두워진 부분이다. 우선 연필 툴로 대강 셰이드 부분을 검게 칠하고, 빛이 닿는 부분과의 경계를 수채화 툴로 문질러 경계를 모호하게 만들면 손쉽게 그릴 수 있다. 에어브러시 툴로 칠하는 방법도 좋다.

《영만 집어넣은 상태》

조합한다

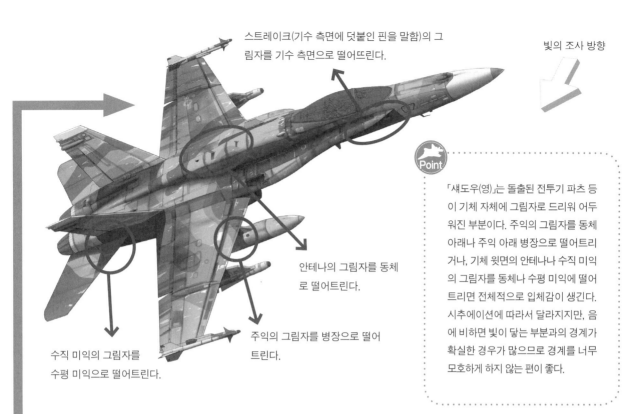

스트레이크(기수 측면에 덧붙인 핀을 말함)의 그림자를 기수 측면으로 떨어뜨린다.

빛의 조사 방향

Point

「섀도우(영)」는 돌출된 전투기 파츠 등이 기체 자체에 그림자로 드리워 어두워진 부분이다. 주익의 그림자를 동체 아래나 주익 아래 병장으로 떨어트리거나, 기체 윗면의 안테나나 수직 미익의 그림자를 동체나 수평 미익에 떨어트리면 전체적으로 입체감이 생긴다. 시추에이션에 따라서 달라지지만, 음에 비하면 빛이 닿는 부분과의 경계가 확실한 경우가 많으므로 경계를 너무 모호하게 하지 않는 편이 좋다.

안테나의 그림자를 동체로 떨어트린다.

수직 미익의 그림자를 수평 미익으로 떨어트린다.

주익의 그림자를 병장으로 떨어트린다.

광택

음영을 다 그려 넣었다면 다음은 광택이다. 명확하게 햇빛이 정면으로 닿는 부분을 밝게 만들어간다. 「광택」 또는 「스크린」 레이어를 쓰면 좋다. 최근의 기종은 광택이 적게 도장하는 경우가 많으므로, 그 경우는 살짝만 넣는 정도로.

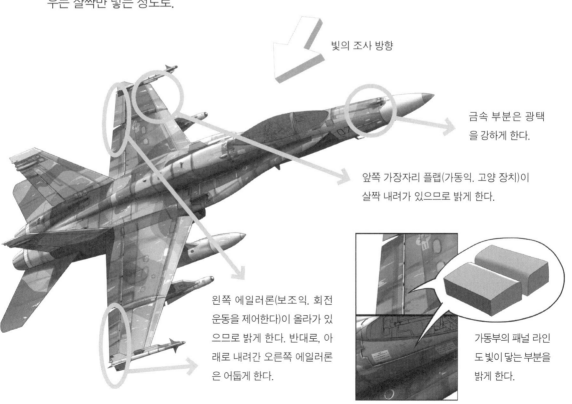

빛의 조사 방향

금속 부분은 광택을 강하게 한다.

앞쪽 가장자리 플랩(가동익. 고양 장치)이 살짝 내려가 있으므로 밝게 한다.

왼쪽 에일러론(보조익. 회전 운동을 제어한다)이 올라가 있으므로 밝게 한다. 반대로, 아래로 내려간 오른쪽 에일러론은 어둡게 한다.

가동부의 패널 라인도 빛이 닿는 부분을 밝게 한다.

⊕ 콕피트

파일럿이나 사출 좌석, 계기판 등 콕피트 내부를 그려 넣는다. 기체와 마찬가지로 음영도 의식해야 한다. 최종적으로 캐노피의 반사로 가려지는 부분도 많으므로, 고해상도가 아니라면 러프화 정도의 퀄리티로 끝내도 된다.

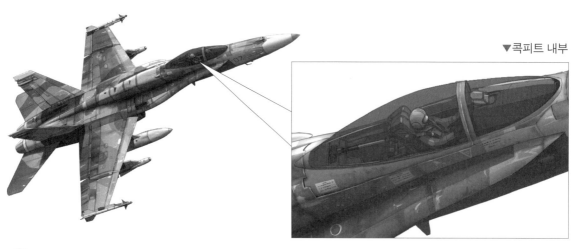

▼콕피트 내부

⊕ 배경 · 마무리

캐노피의 반사와 항법등 등을 추가해 마무리하고, 배경을 그려 완성한다. 배경은 위쪽을 진하게, 아래쪽을 흰색으로 그러데이션한 것을 준비하면 최소한 「하늘」로 보이기는 한다. 수채화, 에어브러시 툴 등으로 구름 등을 추가하면 더욱 하늘처럼 된다.

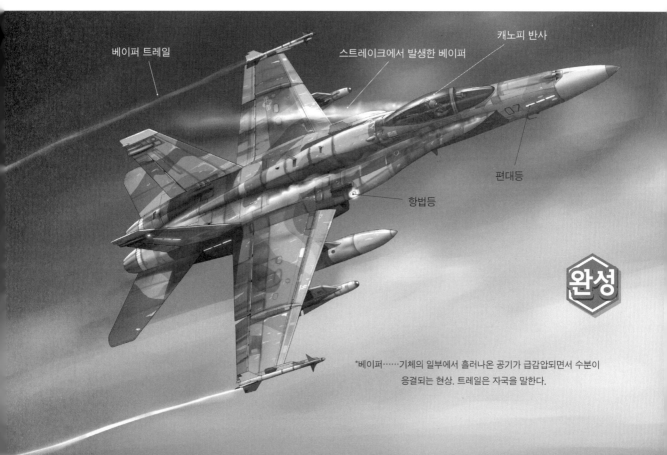

베이퍼 트레일

스트레이크에서 발생한 베이퍼

캐노피 반사

편대등

항법등

완성

*베이퍼……기체의 일부에서 흘러나온 공기가 급감압되면서 수분이 응결되는 현상. 트레일은 자국을 말한다.

05 만화로 알아보기! 전투기의 e.t.c.

잘 그릴 수가 없어요….

또각 또각 또각

또각

훌쩍훌쩍…

침ㅡ울

거허

어…어째서 무시하고 지나가시는 거죠오오~. 리즈 씨이이이.

어?! 아니 그게 아니라….

제로코가 이렇게 곤란해 하는데말이에요오——.

비행기는 어디가 움직여?

장면에 따른 메카닉 움직이는 법

리즈땅

제로코쨩

「움직임이 있는」 비행기를 그리고 싶다고?

날아가는 모습을 그리고 싶은 거면

배경을 공부하면 되는 거 아니야? 유선(흐름선)이나 바랑 필터 같은 거.

그게 아니라요오~.

뭔가 이렇게 여러 곳이 움직이면 좋잖아요!

가동은 로망이거든요!

아, 그렇게~.

…그런데 말이야 제로코짱.

날아갈 때 비행기는 그렇게 많이 움직이지 않아.

뉘?!

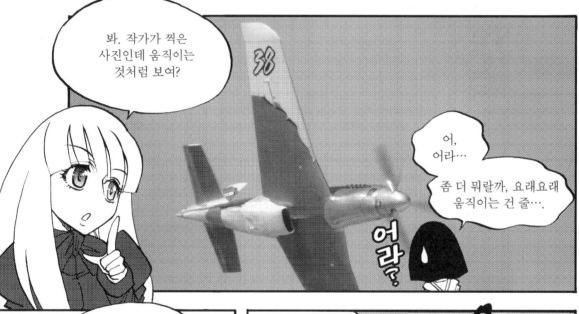

봐. 작가가 찍은 사진인데 움직이는 것처럼 보여?

어, 어라…

좀 더 뭐랄까, 요래요래 움직이는 건 줄….

어랏

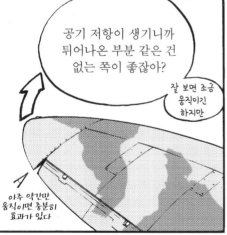

공기 저항이 생기니까 튀어나온 부분 같은 건 없는 쪽이 좋잖아?

잘 보면 조금 움직이긴 하지만

아주 약간만 움직이면 충분히 효과가 있다

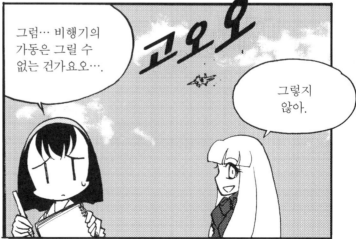

그럼… 비행기의 가동은 그릴 수 없는 건가요오….

고오오

그렇지 않아.

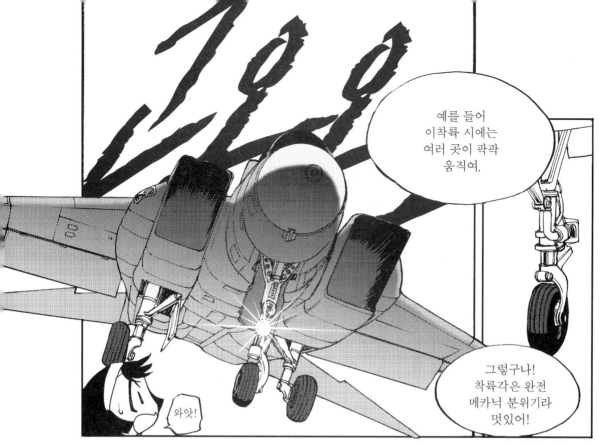

예를 들어 이착륙 시에는 여러 곳이 팍팍 움직여.

그렇구나! 착륙각은 완전 메카닉 분위기라 멋있어!

와왓!

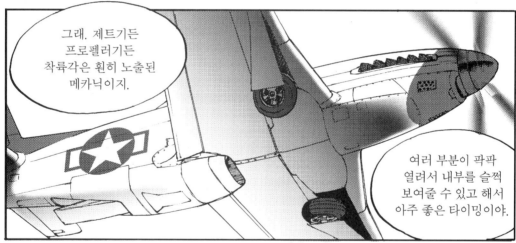

그래. 제트기든 프로펠러기든 착륙각은 훤히 노출된 메카닉이지.

여러 부분이 팍팍 열려서 내부를 슬쩍 보여줄 수 있고 해서 아주 좋은 타이밍이야.

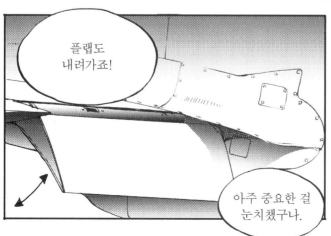

플랩도 내려가죠!

아주 중요한 걸 눈치챘구나.

그럼 다음에는 비행기의 「가동 부분과 그 이유」에 대해 설명할게.

만세!

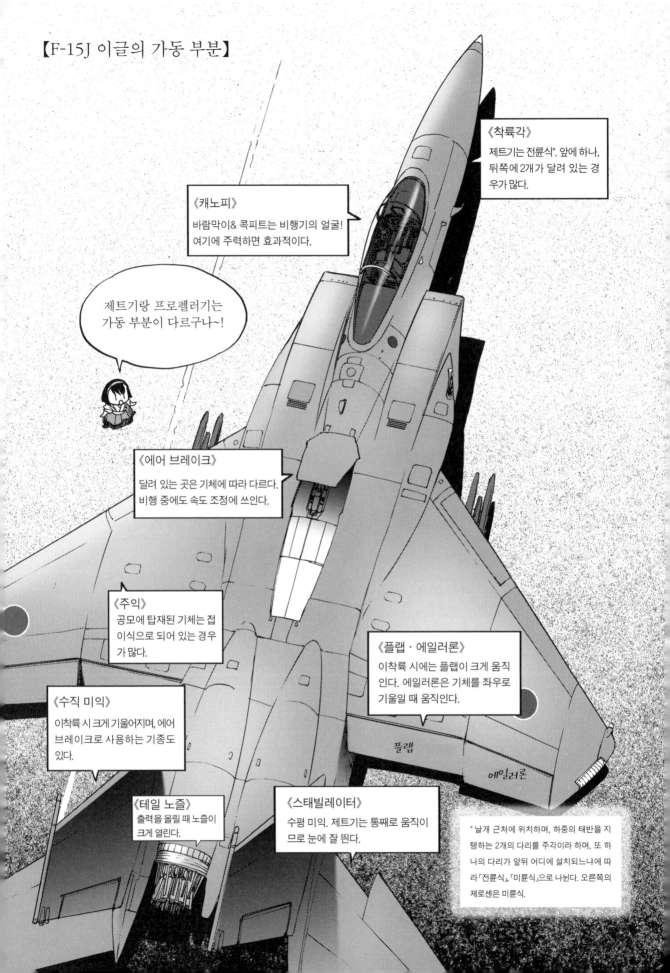

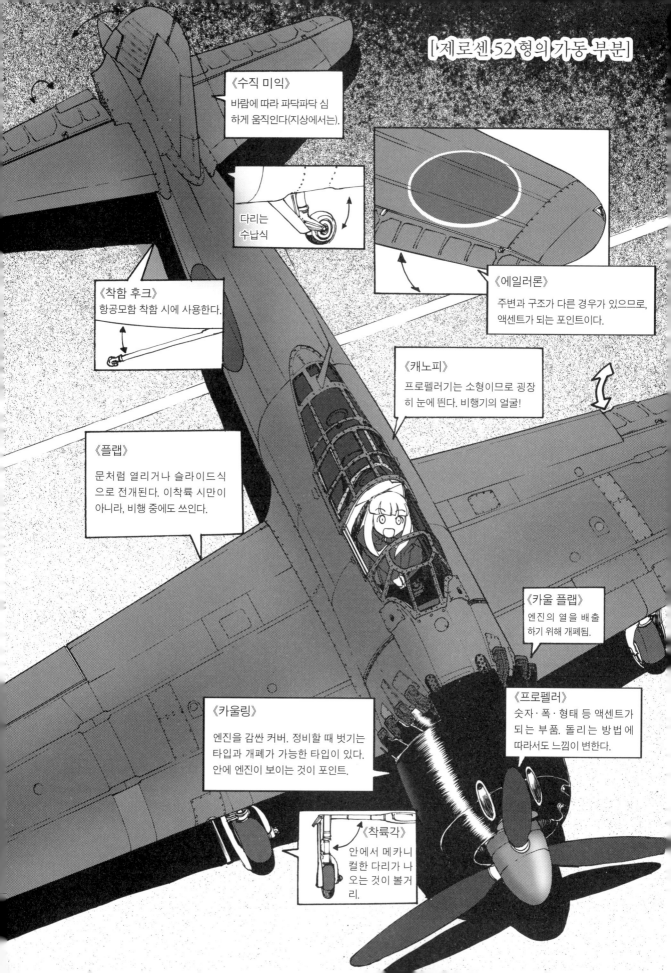

《수직 미익》
바람에 따라 파닥파닥 심하게 움직인다(지상에서는).

다리는 수납식

《착함 후크》
항공모함 착함 시에 사용한다.

《에일러론》
주변과 구조가 다른 경우가 있으므로, 액센트가 되는 포인트이다.

《캐노피》
프로펠러기는 소형이므로 굉장히 눈에 띈다. 비행기의 얼굴!

《플랩》
문처럼 열리거나 슬라이드식으로 전개된다. 이착륙 시만이 아니라, 비행 중에도 쓰인다.

《카울 플랩》
엔진의 열을 배출하기 위해 개폐됨.

《카울링》
엔진을 감싼 커버. 정비할 때 벗기는 타입과 개폐가 가능한 타입이 있다. 안에 엔진이 보이는 것이 포인트.

《프로펠러》
숫자·폭·형태 등 액센트가 되는 부품. 돌리는 방법에 따라서도 느낌이 변한다.

《착륙각》
안에서 메카니컬한 다리가 나오는 것이 볼거리.

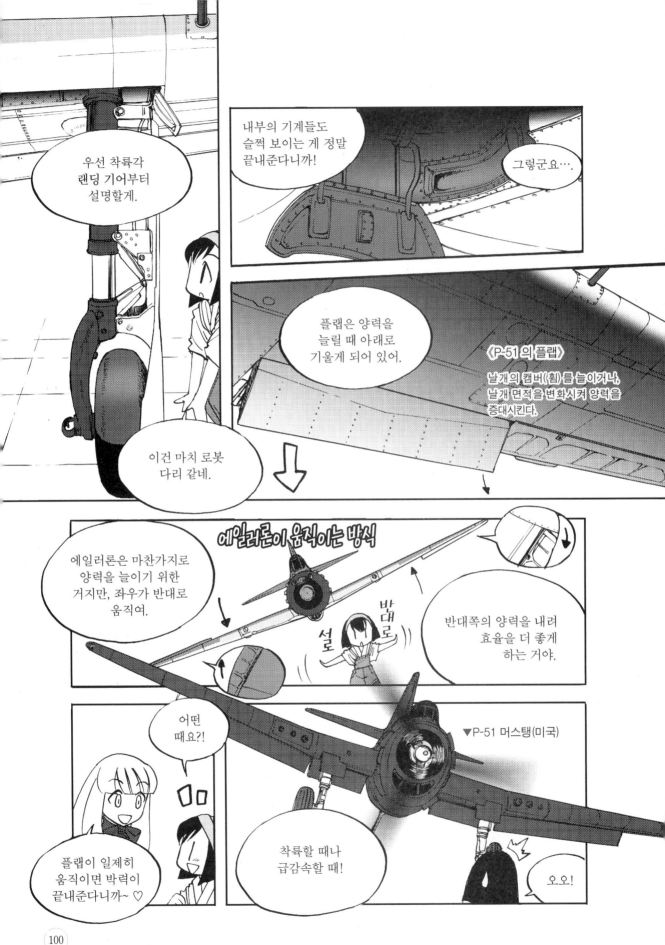

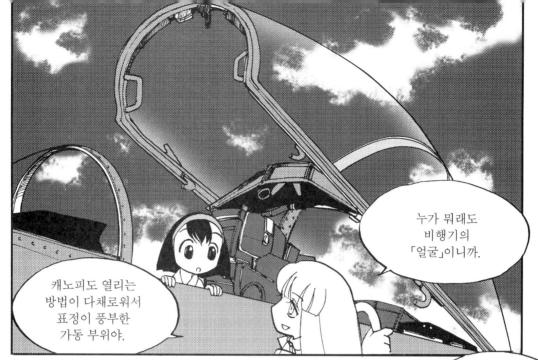

누가 뭐래도 비행기의 「얼굴」이니까.

캐노피도 열리는 방법이 다채로워서 표정이 풍부한 가동 부위야.

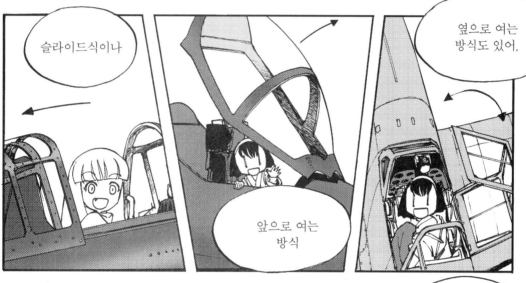

슬라이드식이나

옆으로 여는 방식도 있어.

앞으로 여는 방식

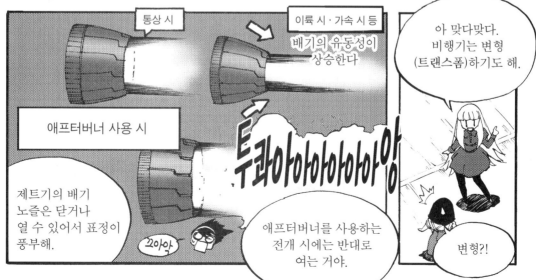

통상 시

이륙 시·가속 시 등

배기의 유동성이 상승한다

애프터버너 사용 시

제트기의 배기 노즐은 닫거나 열 수 있어서 표정이 풍부해.

투콰아아아아아아아앙

애프터버너를 사용하는 전개 시에는 반대로 여는 거야.

아 맞다맞다. 비행기는 변형(트랜스폼)하기도 해.

변형?!

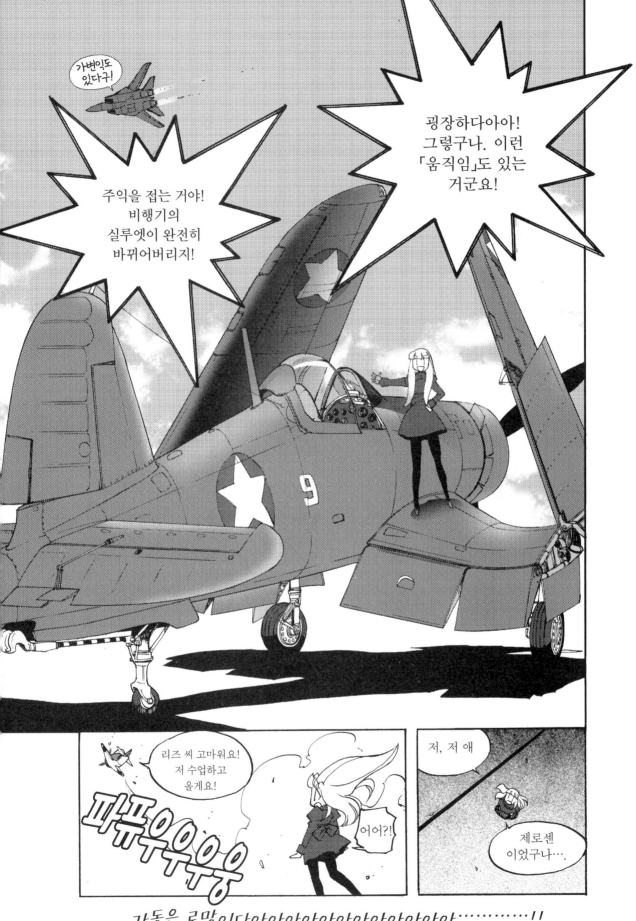

3D-CG로 그리기①

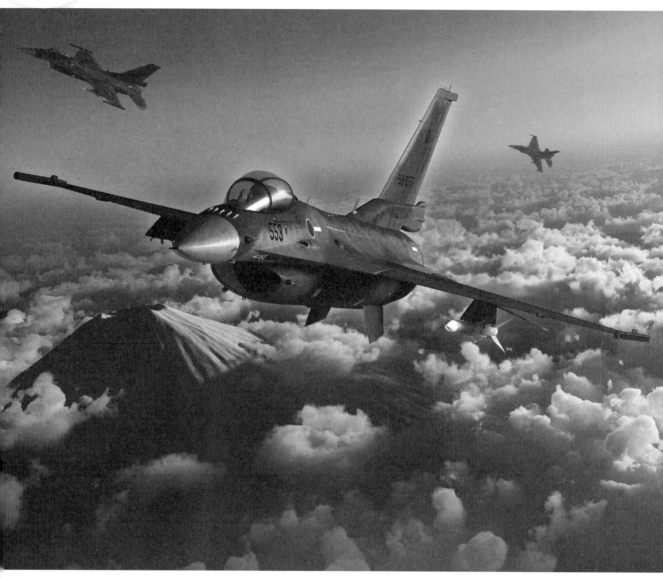

 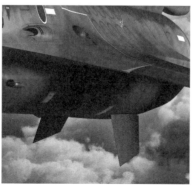

▲일러스트 이미지 : 후지산 상공을 비행하는 일본 항공 자위대의 토종 전투기 F-2A.

3D 모델을 만들기 위한 준비

⊕ 기체와 같은 사이즈의 박스를 만든다 ·················

우선 3D CG 소프트(Shade3D)의 도형 윈도우에 F-2A의 L×W×H(전장 · 전폭 · 전고) 사이즈의 박스를 만든다.

11130×4960×15520mm의 박스 작성.

닫힌 선 형상의 소인체				
▼	바운딩 박스			
위치	0.00	850.00	0.00	mm
사이즈	11130.00	4960.00	15520.00	mm
□ 종횡비 고정				

▲F-2A 사이즈 입력

박스를 확인하면서도 작업에 방해가 되지 않도록 하기 위한 처치로서, 「#~」의 특수 기호로 박스를 렌더링이나 마우스 조작 대상에서 제외한다.

*소인체(掃引體) : CAD 등 3D CG에 쓰이는 용어. 특정 선이나 도형 등을 잡아당기거나 밀어내 입체감을 부여하는 기법(SWEEP)으로 만들어진 입체물이라고 생각하면 된다.

「#~」의 특수 기호

⊕ 화면을 3D CG 소프트로 읽어들인다 ·················

도형 윈도우의 상면도, 정면도, 우면도에 템플레이트 설정으로 각각의 도면을 읽어 들이고, 도면을 박스 사이즈로 조정한다. 이때, 엔진 노즐의 중심선을 도면에 맞춘다.

*도면 출전 『AIR POWER GRAPHICS 항공 자위대 1994』(이카로스출판)

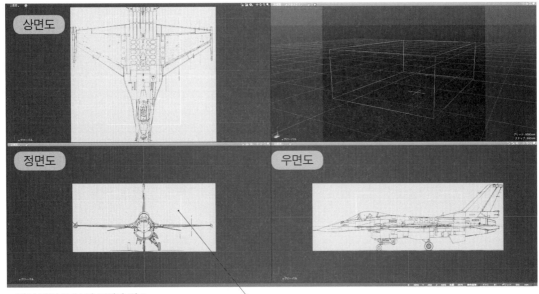

상면도 / 정면도 / 우면도

▲읽어 들인 F-2A의 도면과 박스.

박스

F-2A의 형태 만들기

⊕ 정면에서 형태를 트레이스한다 ············

우면도로 대략적인 기체 상부의 아웃라인을 열린 선 형태의 베제 곡선(Adobe Illustrator로 말하자면 오픈 패스)으로 트레이스한다.

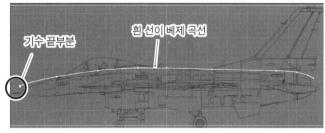

기수 끝부분은 노즐의 중심선보다 아래쪽에 있지만, 기체의 굵기를 이미지하면서 중심선으로 시프트하는 느낌으로 베제 곡선을 당긴다.

이 열린 선 형태는 중심선을 축으로 회전체로 변환한다.

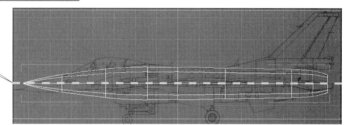

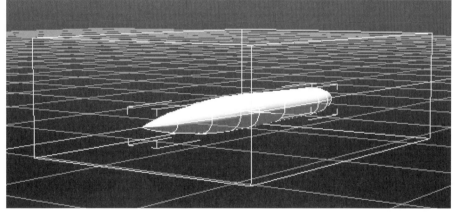

크기 등을 미세 조정해 자유 곡면(공이나 원주 등 단순한 수식으로 표현할 수 없는 곡면. 3D 그래픽에서 다루는 곡면 중 하나)으로 변환.

이것을 기체 좌측 절반의 자유 곡면으로 다시 편집한다. 즉, 좌측의 부분을 트레이스해 형태를 정돈한다.

⊕ 시메트리 형상 작성 · · · · · · · · · · · · · · · · · · ·

항공기의 대부분은 좌우대칭인 시메트리 형상을 취하고 있다. Shade3D의 링크 기능을 이용해 효율적으로 시메트리 형상을 작성하자.

💡 HINT 효율적인 시메트리 형상 작성 방법

브라우저에 신규 파트 폴더를 만든다. 「L 파트」 「좌 파트」 등 알기 쉬운 이름을 붙여두면 좋을 것이다. 이 폴더에 좌측 절반으로 편집한 자유 곡면을 넣은 것을 동체부A로 한다. 이것은 기수, 기체 윗면 부분이 된다.

그리고 이 자유 곡면의 복제를 만들어 동체부 B 로 한다. 이쪽은 인테이크, 기체 하부, 노즐이 된다.

「L 파트」의 링크 형상을 만들고, 좌우 중심에서 반전시키면 「L 파트」 안에서 제작된 형상은 대칭 위치로 복제되고, 자동적으로 좌우 시메트리 형상이 된다.

⊕ 기수 · 동체 윗부분 편집 · · · · · · · · · · · · · · ·

동체부A(기수 부분)를 편집한다. **동체부A**의 자유 곡면 안의 선 형상 선택 상태를 세로(縱)에서 가로(橫)로 바꾼다. 세로 방향에서 입체를 편집하거나, 가로 방향에서 편집하면 안 된다. 구성된 열린 선 형상(開いた線形狀)의 숫자가 3개에서 9개가 되었다.

작업이 쉬워지도록 **동체 부B**의 브라우저 버튼을 보이지 않게 해두고, 렌더링 대상에서도 제외해 두자.

위에서부터 2 개의 열린 선 형상을 선택

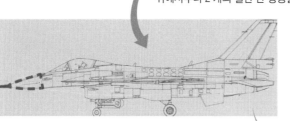

선택했다면 우면도에서 약간 회전시켜, 기수 부분의 각도를 아래로 향하게 변경한다.

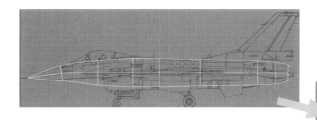

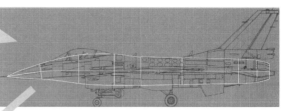

자유 곡면 안의 선 형상 선택 상태를 가로에서 세로로 다시 돌린다. 그리고 열린 선 형상을 추가해 가면서, 도면에 맞춰 형상을 조정한다.

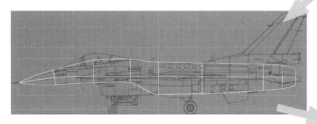

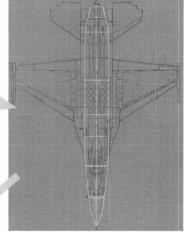

기수, 동체 윗부분의 대략적인 형상이 완성되었다.

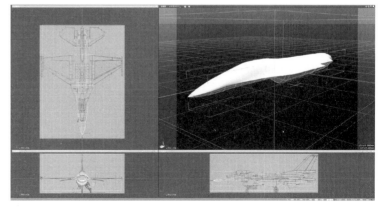

⊕ 동체 하부 · 날개 부분 등의 편집 · · · · · · · · · · · · · · · · · · ·

다음으로 동체부B를 가시화하고, 렌더링 대상으로 되돌린다. 동체부B의 자유 곡면 내부 선 형상의 선택 상태를 세로에서 가로로 전환하고, 위에서 2개의 선 형상(기수 부분)을 삭제한다. 남은 것들 중 가장 위의 열린 선 형상을 우면도에서 에어 인테이크(흡기구) 위치에 맞춘다.

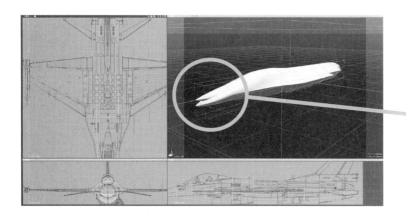

위의 기수 부분을 삭제한다 .

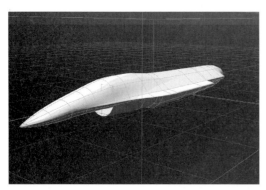

우면도

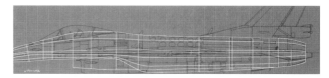

에어 인테이크 부분부터 노즐까지의 형상을 열린 선 형상을 추가하며 도면에 맞춰 조정한다.

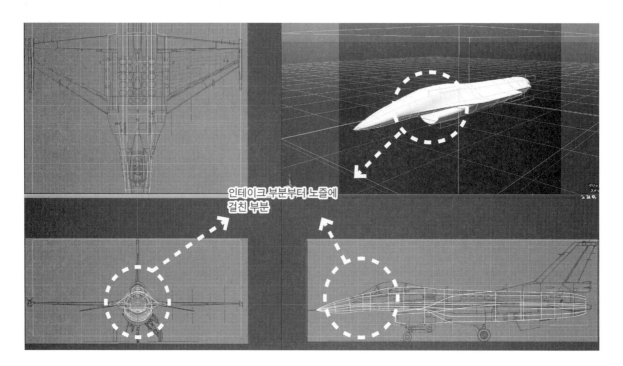

인테이크 부분부터 노즐에 걸친 부분

동체부A 노즐 쪽의 열린 선 형상(가로)
을 2개 삭제한다.

다음으로 콕피트 부분을 작성한다. L
파트 안에 신규 자유 곡면 폴더를 만
들고, 열린 선 형상으로 우면도의 콕
피트 아웃라인을 트레이스한다.

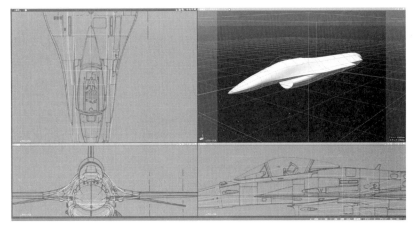

그 선 형상을 복사하고, 동체부A와 도면에 맞춰 조정하면서
콕피트 형상을 작성한다.

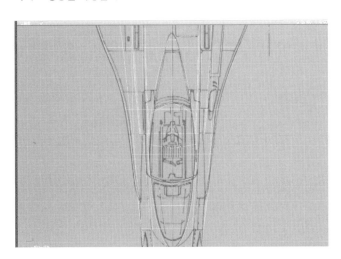

복사한 선 형상

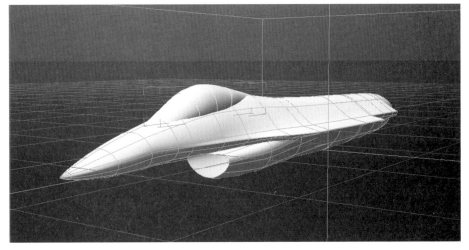

▲수직 미익

그리고 수직 미익, 주익,
수평 미익을 만든다.

▲수평 미익

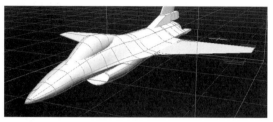

▲주익

지금까지의 과정으로 F-2A의 대략
적인 형태가 완성되었다.

마무리

사진 자료를 참고하며 F-2A 를 도색하고, 배경을 만든다.

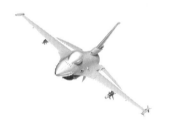

01. 사진 자료를 참고로 형태를
수정하면서, 디테일을 추가
한다.

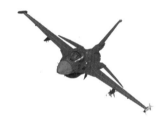

02. 표면 재질을 설정한다. 여기서
는 시간 절약을 위해 마킹 등은
거의 대부분 다면체에 질감을 주는 불리언
기능을 사용했다.

03. 위장 형태의 맵을 화상 편집
소프트(Photoshop)로 제작하
고, 표면 재질에 추가한다.

04. 기체가 보이는 앵글과 광원
을 결정한다.

05. 개별 경관 3D CG 소프트(Terragen)로 배경을 만든다. 이번에는 운해에 싸인
후지산을 이미지로 삼았다.

*후지산의 모델은 국토지리원(일본)의 수치 표고 모델(DEM)의 데이터를 사용해 제작했다.

· 토막 지식 ·

Terragen은 Plan
etside Soft ware
사(社)에서 개발한
경관 3D CG 소프
트웨어.

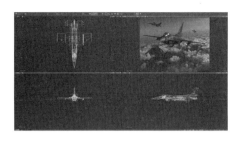

06. 투시도의 배경에 후지산 화상을 합성하고, 앵글과 광원을 조정한다. 동료기도 링크 형상에 추가했다.

07. 최종 렌더링.

08. 화상 편집 소프트(Photoshop)에서 배경 후지산과 최종 렌더링한 F-2A 화상을 불러온다.

09. 다른 레이어에서 수정하고 디테일을 그려 넣는다. 웨더링도 추가한다. 그리고 몇 개의 필터를 적용하고, 화상을 통합한다.

완성

3D-CG로 그리기②

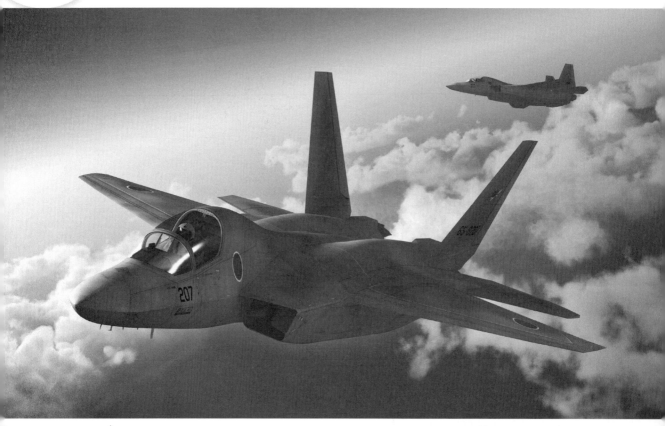

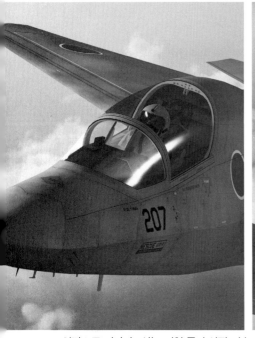

▲일러스트 이미지 : 성능 시험 중인 선진 기술 실증기 ATD-X.

3D 모델을 만들기 위한 준비

◈ 기체와 같은 사이즈의 박스를 만든다 · · · ·

일본의 선진 기술 실증기인 ATD-X를 사진을 이용해 3D 모델로 만드는 방법을 소개한다. 우선 3D CG 소프트(Shade3D)를 사용해 사전 준비를 한다. 104쪽의 「도면 편」과 마찬가지로, ATD-X의 L×W×H(전장·전폭·전고) 사이즈의 박스를 만들자.

9099 ×4514 ×14174mm 의 박스를 작성.

바운딩 박스				
▼	바운딩 박스			
위치	0.00	2250.00	0.00	mm
사이즈	9099.00	4514.00	14174.00	mm
☐ 종횡비 고정				

▲ATD-X의 사이즈를 입력한다.

◈ 사진을 3D CG 소프트로 불러온다 · · · · · · · · · · · ·

도형 윈도우의 투시도(透視圖)에 템플레이트 설정으로 사진을 불러온다. 투시도의 경우 불러온 화상은 이미지 윈도우의 비율에 영향을 받는다. 그대로 두면 사진이 일그러지므로, 이미지 윈도우를 열고 이미지 해상도를 사진 자료의 종횡비에 맞추도록 하자.

*사진 출전 『Wikimedia Commons ATD-X model 2』

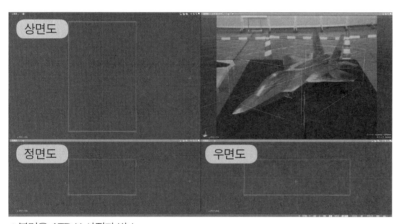

▲불러온 ATD-X 사진과 박스

▲이미지 윈도우

초점 거리 33mm

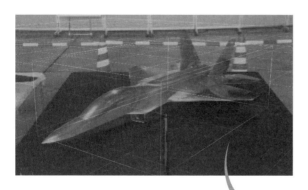

이 사진은 33mm 렌즈로 촬영된 것 같으므로, 카메라의 초점 거리를 33mm로 맞춘다.

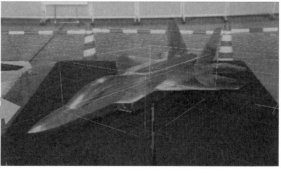

사진의 기체 모델이 박스에 들어가는 카메라
앵글을 찾는다.

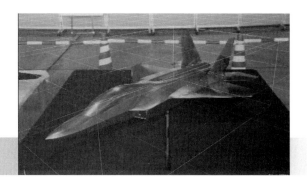

ATD-X 의 형태 만들기

🌐 시메트리 형상 작성 ··

106쪽의 「도면 편」과 마찬가지로,
Shade3D의 링크 기능을 이용해 효율
적으로 시메트리 형상을 작성한다.

툴 박스의 이동 · 복제

툴 박스의 이동 · 복제로 링크 형상을 만들고, 이것
을 좌우 중심에서 반전시킨다. 그렇게 하면 「L 파트」
안에서 제작된 형상은 대칭 위치로 복제되며, 자동
적으로 좌우 시메트리 형상이 된다.

🌐 ATD-X 폼 작성 ··

상면도, 우면도에서 임의로 대략적인 기체 폼의 평면을 만든다.
*이번에는 알기 쉽게 하기 위해, 계조를 반전해 선만을 추출했다.

상면도

우면도

날개 등 알기 쉬운 부분부터 시
작하면 좋을 것이다. 좌우 대칭
인 파츠는 「L 파트」에 넣는다.

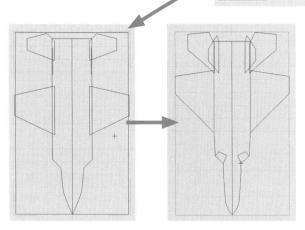

날개 등 평면의 위치와 포인트를 조정한다. 카메라의 미세
조정도 반복하면서 사진의 형태에 가깝게 만든다.

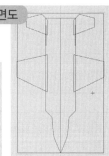

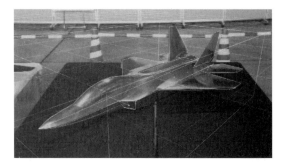

⊕ 3D 모델 제작

오른쪽 그림처럼 ATD-X
의 대략적인 폼은 파악되
었으므로, 이것을 베이스
로 3D 모델을 제작한다.
「도면 편」과 마찬가지 순
서로 모델을 만든다.

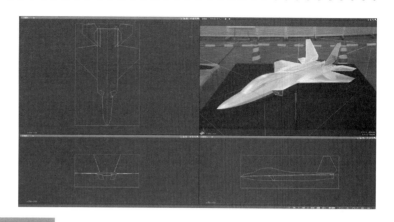

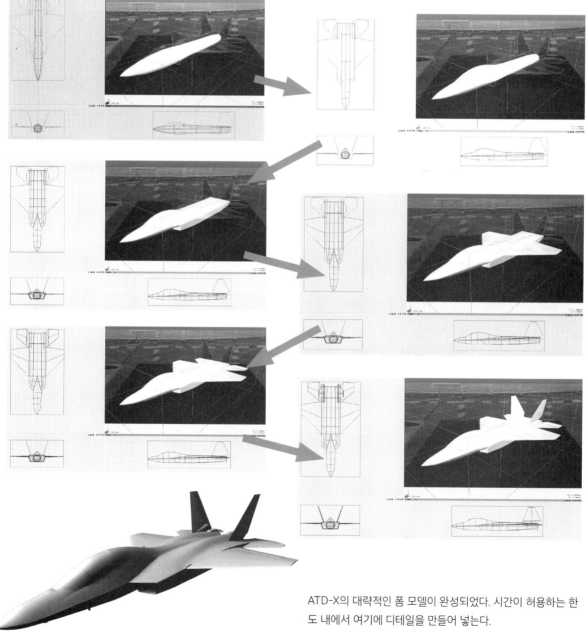

ATD-X의 대략적인 폼 모델이 완성되었다. 시간이 허용하는 한
도 내에서 여기에 디테일을 만들어 넣는다.

마무리

디테일을 추가한다. 「도면 편」에서는 자유 곡면으로 한 것에 비해, 불리언 처리와 간단한 위장 텍스처로 표면을 처리했다.

01. 간단한 표면 재질을 설정 한다.

02. 여기서는 자유 곡면을 폴 리곤 메시로 변환하고, 링 크 형상도 실체화한 후 UV 맵(평면 화상을 불규칙적인 형상 모델에 붙 이는 방법)을 작성한다.

03. 화상 편집 소프트로 UV 맵 에 텍스처를 상세하게 그려 넣는다.

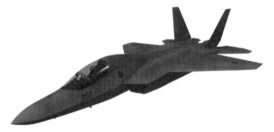

04. 그려 넣은 텍스처를 ATD-X 에 붙인다. 그리고 표면 재질 레이어에 웨더링을 몇 겹 겹친다. 동영상에도 대응할 수 있도록, 표면 처리는 모델 단계에서 완결 시켰다.

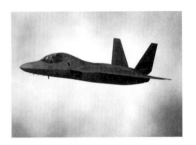

05 기체가 놓일 앵글과 광원을 찾는다.

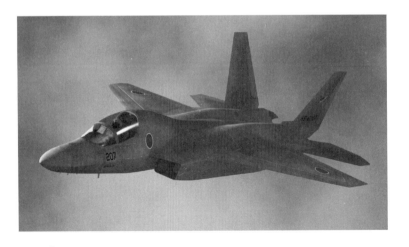

06. 이번에는 이 앵글과 광원 설정으로 결정했다.

┤ 토막 지식 ├

Terragen은 Planetside Software 사(社)에서 개발한 경관 3D CG 소 프트웨어.

07 별도 경관 3D CG 소프트 (Terragen)로 배경을 만든다.

08. 투시도의 배경에 그 화상을 합성하고, 앵글과 광원을 결정한다. 동료기도 링크 형상으로 추가했다.

💡 **HINT** 한 장의 사진으로도 3D 모델은 만들 수 있다

항공기의 경우, 거의 좌우 대칭인 시메트리 형상으로 되어 있다. 양날개의 상태가 알 수 있는 사진이라면, 단 한 장의 사진으로도 3D 모델을 만들 수 있다. 보이지 않는 부분은 상상으로도 어느 정도 파악할 수 있으며, 잘 모르겠으면 그 부분이 보이지 않는 앵글과 광원을 이용한 그림으로도 만들 수 있다. 정 반대에서 찍은 사진 한 장과 L×W×H(전장 · 전폭 · 전고) 사이즈 정보가 있다면, 거의 실제 기체에 가까운 모델을 만들 수 있다.

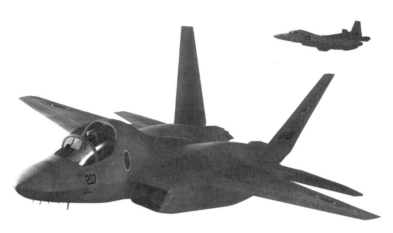

09. 최종 렌더링.

10. 화상 편집 소프트에 배경과 최종 렌더링한 ATD-X 화상을 불러오고, 몇 종류의 필터를 적용해 화상을 통합한다.

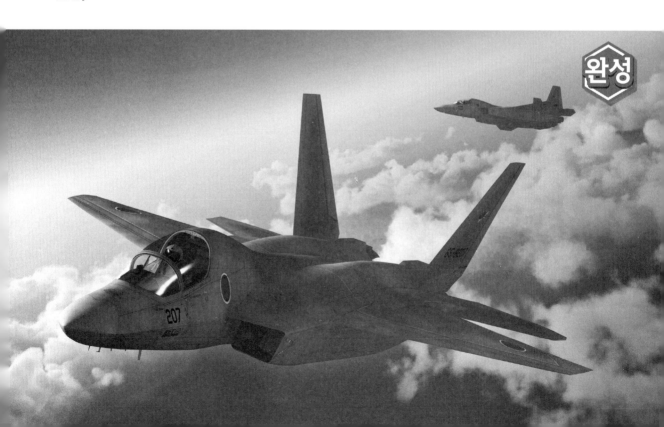

완성

전투기가 있는 풍경① / 요코야마 아키라橫山 アキラ

항공 기지의 지상 시설 이모저모

군용기를 운용하는 항공 기지에는 다양한 시설이 있으며, 그중 일부를 소개한다. 보통은 들어갈 수 없지만, 기지 축제 등이 있으면 일반 공개되는 경우가 있으니 가까이에 기지가 있는 사람이라면 가보자.

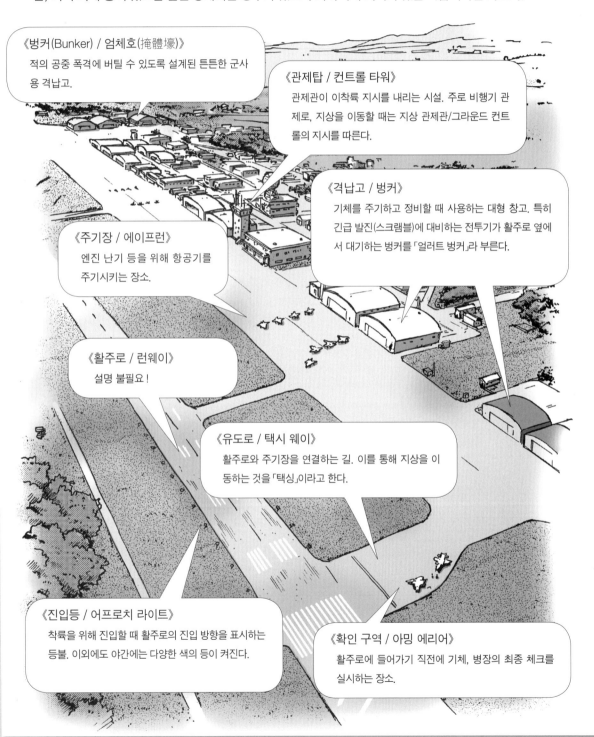

《벙커(Bunker) / 엄체호(掩體壕)》
적의 공중 폭격에 버틸 수 있도록 설계된 튼튼한 군사용 격납고.

《관제탑 / 컨트롤 타워》
관제관이 이착륙 지시를 내리는 시설. 주로 비행기 관제로, 지상을 이동할 때는 지상 관제관/그라운드 컨트롤의 지시를 따른다.

《격납고 / 벙커》
기체를 주기하고 정비할 때 사용하는 대형 창고. 특히 긴급 발진(스크램블)에 대비하는 전투기가 활주로 옆에서 대기하는 벙커를 「얼러트 벙커」라 부른다.

《주기장 / 에이프런》
엔진 난기 등을 위해 항공기를 주기시키는 장소.

《활주로 / 런웨이》
설명 불필요!

《유도로 / 택시 웨이》
활주로와 주기장을 연결하는 길. 이를 통해 지상을 이동하는 것을 「택싱」이라고 한다.

《진입등 / 어프로치 라이트》
착륙을 위해 진입할 때 활주로의 진입 방향을 표시하는 등불. 이외에도 야간에는 다양한 색의 등이 켜진다.

《확인 구역 / 아밍 에리어》
활주로에 들어가기 직전에 기체, 병장의 최종 체크를 실시하는 장소.

권말부록

How To Draw Fighters

전투기에 대해
알아보자

마킹의 의미 알기

마킹의 의미

전투기를 포함한 군용기에는 다양한 기호와 번호, 그림 등이 여기저기에 붙어 있다. 아오모리 현 미사와 비행장에 있는 미국 태평양군 제5 공군, 제35 전투 항공단, 제14 전투 비행대 소속기의 F-16 전투기를 예시로, 그것들에 어떤 의미가 있는지를 확인해보자.

「DANGER EJECTION SEAT」= 로켓 모터를 이용한 긴급 탈출용 사출 좌석에 대한 주의. 이러한 주의 사항을 포괄적으로 **커션 마크(Caution mark)** 라 부른다.

캐노피 옆의 문자는 **인명(정비 책임자의 계급과 이름)**. 아무것도 적혀 있지 않은 기체도 있다.

「RESCUE」= 긴급 시 기체 외부에서 파일럿을 구조하기 위해 캐노피를 날려버리는, 캐노피 릴리스 핸들이 있는 장소를 나타내는 마크.

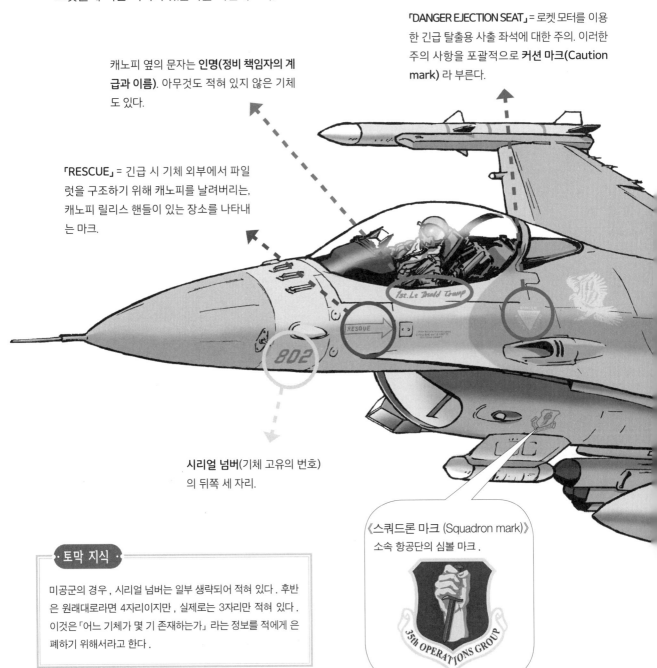

시리얼 넘버(기체 고유의 번호)의 뒤쪽 세 자리.

《스쿼드론 마크 (Squadron mark)》
소속 항공단의 심볼 마크.

▶ 토막 지식 ◀

미공군의 경우, 시리얼 넘버는 일부 생략되어 적혀 있다. 후반은 원래대로라면 4자리이지만, 실제로는 3자리만 적혀 있다. 이것은 「어느 기체가 몇 기 존재하는가」라는 정보를 적에게 은폐하기 위해서라고 한다.

· 토막 지식 ·

오카나와 · 카데나 기지 제18 항공단 소속기의 테일 레터는 땅끝(극동)을 의미하는 「ZZ」. 한국 군산을 베이스로 하는 제8 전술 전투 항공단은 부대의 닉네임 「울프팩(군랑)」의 약자인 「WP」. 요코다 기지의 경우, 지명의 약자인 「YT」를 쓴다.

핀 밴드 = 부대 식별 컬러. 제13 전투 비행대 「팬서즈」는 붉은 선. 제14 전투 비행대 「파이팅 사무라이즈」는 노란색 선. 그 아래쪽의 「칼을 든 사무라이」는 제14 전투 비행대의 마스코트 마크다.

《소속군 엠블럼》
미국 태평양군의 심볼.

테일 레터(테일 코드) = 소속 항공단을 나타내는 알파벳. 제35 전투 항공단의 「WW」는 적 방공망의 제압이 임무인 「와일드 위즐(Wild Weasel, 난폭한 족제비)」를 의미한다. 테일 레터에 흰 그림자가 들어가면 항공단의 사령관이 탑승하는 지정기.

공중 급유기 용 지표.

시리얼 넘버 = 기체 고유의 번호. 「90」은 1990년에 조달된 기체임을 나타낸다. 3 자리 숫자는 기수와 같다. 「AF」는 공군(A IRFORCE) 를 의미한다.

라운들(Roundel) = 기본적으로는 원형의 국적 기호. 영국과 프랑스는 적백청의 「트리콜로르(삼색기)」. 러시아는 「붉은 별」. 일본의 경우는 「일장기」다.

전투기 도장의 변천사

🌐 제1차 세계 대전~베트남 전쟁 무렵까지의 마크 ·············

앞서 소개한 마킹과는 별개로 적을 위협하기 위해, 또는 아군을 고무시키기 위해서 등 다양한 목적의 마크가 존재했다. 특징적인 무늬나 파일럿 개인이 결정한 그림을 그려 넣어 개성을 주장하거나, 자신의 격추 수에 따라 그리는 **킬 마크**가 유행하기도 했다.

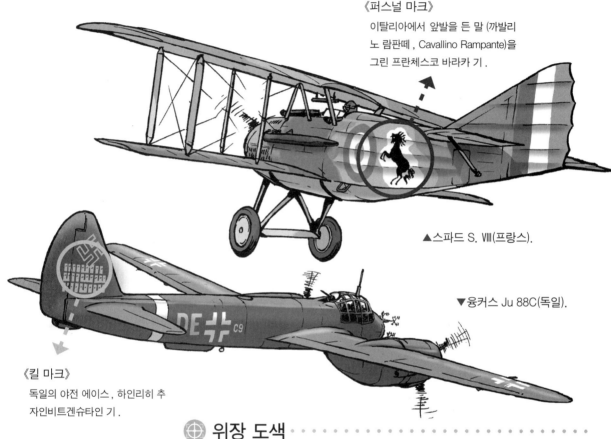

《퍼스널 마크》
이탈리아에서 앞발을 든 말 (까발리노 람판떼 , Cavallino Rampante)을 그린 프란체스코 바라카 기 .

▲스파드 S. VIII(프랑스).

▼융커스 Ju 88C(독일).

《킬 마크》
독일의 야전 에이스, 하인리히 추 자인비트겐슈타인 기 .

🌐 위장 도색 ·····························

실제 전장에서는 기본적으로 **적에게 쉽게 발견되지 않기** 위한 **카무플라주(위장) 도색**이 발전한다. 지상에서 올려다봤을 때 쉽게 보이지 않도록 하기 위해, 동체나 날개 아래쪽은 하늘에 녹아드는 약간 밝은 회색이나 옅은 파랑색으로 칠한다. 윗면은 지상의 풍경에 녹아들도록 암녹색이나 진한 파란색이라는 형태로, 운용하는 지역에 맞춰 구별해 칠하는 형식이 선택되었다.

▲키 61 3식 전투기 「히엔」(일본).

⊕ 노즈 아트

위장 도색이 발전했지만, 눈에 띄고 싶
어 하는 사람은 어디에나 있기 마련이
다. 그렇기에 90년대 무렵까지는 미군
기에 **샤크 마우스**가 자주 그려져 있었
다. 이런 것들은 **노즈 아트**라 불린다.

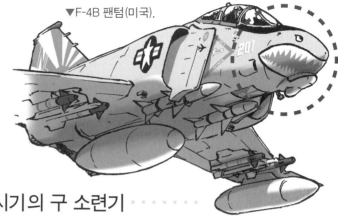

▼F-4B 팬텀(미국).

⊕ 러시아 혁명~제2차 대전 시기의 구 소련기

러시아 혁명~ 제2차
대전 무렵까지 구 소
련기에는 공산당의
슬로건이나 당에 공
헌한 사람의 이름 등
이 적혀 있는 기체를
볼 수 있었다.

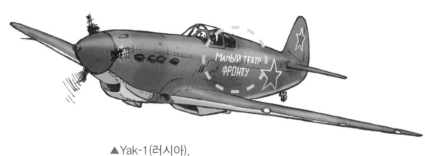

▲Yak-1(러시아).

⊕ 인베이전 스트라이프

제2차 대전의 노르망디 상륙작전부터 6.25 전쟁 무렵까지, 미공군은 전선에서 아군 대공 병기의 오사를
피하기 위해, **인베이전 스트라이프**라는 흰색과 검은색이나 노란색과 검은색의 화려한 줄무늬 도장을 실시
했다. 하지만 IFF(적 아군 식별 장치)의 진보와 함께, 이러한 도장은 하지 않아도 되게 되었다.

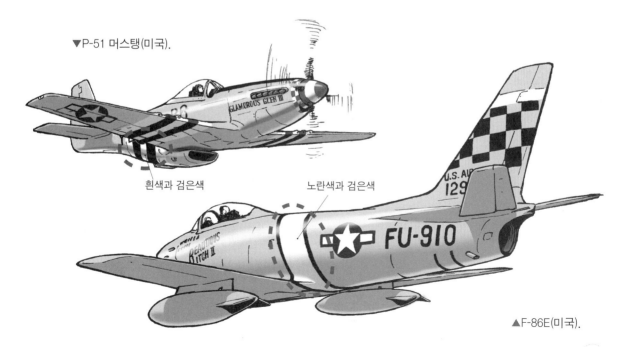

▼P-51 머스탱(미국).

흰색과 검은색

노란색과 검은색

▲F-86E(미국).

🔘 로 비저빌러티(Low visiblity) 도장 ∙∙∙∙∙∙∙∙∙∙∙∙∙∙∙∙∙∙∙∙∙∙∙∙∙∙∙∙∙∙

현대의 군용기는 피시인성(알아보기 쉬움) 을 낮추는 **로 비저빌러티 도장**이 일반적이며, 화려한 컬러링은
별로 보이지 않게 되었지만, 각 나라마다 독자적인 위장 도장이 있다. 국가의 무늬가 드러나는 부분이다.
언젠가는 레이더에 나타나지 않는 것만이 아니라, 광학 위장으로 **육안으로도 보이지 않는 전투기**가 탄생
할지도 모른다.

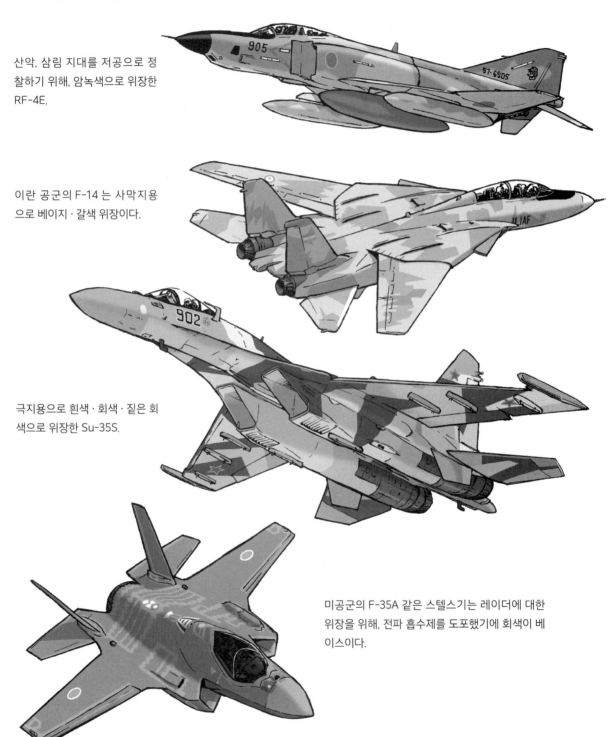

산악, 삼림 지대를 저공으로 정
찰하기 위해, 암녹색으로 위장한
RF-4E.

이란 공군의 F-14 는 사막지용
으로 베이지 · 갈색 위장이다.

극지용으로 흰색 · 회색 · 짙은 회
색으로 위장한 Su-35S.

미공군의 F-35A 같은 스텔스기는 레이더에 대한
위장을 위해, 전파 흡수제를 도포했기에 회색이 베
이스이다.

COLUMN 4　전투기가 있는 풍경② / 요코야마 아키라橫山 アキラ

항공모함 갑판 시설의 이모저모

　　현대의 항공모함에서 발함하는 방식에는 「캐터펄트식」과 「스키 점프식」이 있는데, 여기서는 요코스카 등
에서 볼 수 있는 미해군 항공모함을 모델로 한다.

▼스키 점프식

앞쪽에 슬로프가 있는 것이
스키 점프형.

《어레스팅 와이어 / 착함 제동 장치》
　착륙하는 기체의 어레스팅 훅에 걸어 정지시키기 위
한 와이어 .

레이더와 안테나 종류

《프라이머리 플라이트 컨트롤》
　격납고와 갑판 위 기체의 이동 , 배치를 관리한다 .

《아일랜드》
　조함이나 CIC(작전 지령실)의
기능을 지닌 함교 .

《플라이트 덱 / 비행 갑판》
　항공기가 발함 / 착함하는 부분 . 항해 중에
는 주기장이 되기도 한다 .

《엘리베이터》
　갑판 아래층에 있는 격납고와 비행
갑판에 기체를 올리고 내리기 위한
승강기 .

《제트 블래스트 디플렉터》
　기체의 후방 배기로부터 후속기나 주변 작업
원 등을 지키기 위한 바리케이드 . 사출 시에만
세운다 .

《캐터펄트》
　발함을 위해 기체를 가속하는 장치 .

《대공 방어용 병기》
　근거리용 기관총과 미사일 .

전투기 발전사

현대의 전쟁은 지상전, 해전을 불문하고 전장의 제공권을 지배하지 못하면 승산이 없다. 그렇기에 적의 비행 부대에 승리해야만 하며, 그 시대 최고의 과학력과 거액의 자금을 투자해 국가의 위신을 걸고 개발한 항공기가 바로 전투기이다. 그 개발사를 돌아보자.

제1차 세계 대전

⊕ 라이트 형제의 복엽기 • • • • •

1903년 12월 라이트 형제가 인류 최초의 동력 비행에 성공한 지 5년 후, 미 육군은 이러한 라이트 복엽기에 기관총을 장비해 세계 최초의 공중 사격을 실시했다. 이렇게 비행기는 **병기**로서의 첫 발을 내디뎠다.

▲라이트 형제 복엽기

⊕ 세계 최초의 전투기가 탄생 • • • • • • •

1914년 제1차 세계 대전이 발발하자, 비행기는 곧바로 전장에 투입된다. 착탄 관측, 정찰, 경폭격 등이 주된 임무였으나, 작전 수행을 위한 유효한 정보를 얻기도 했다. 그러한 정보가 새나가는 것을 저지하기 위해 **전투기** 개발이 시작되었다.

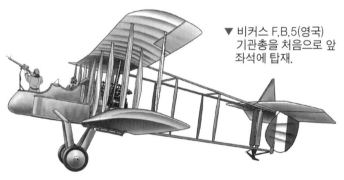

▼ 비커스 F.B.5(영국)
기관총을 처음으로 앞 좌석에 탑재.

> **· 토막 지식 ·**
>
> 당초의 주류는 2인승으로 앞좌석이 조종사, 뒷좌석이 사수였으나, 공중에서의 사격은 매우 어려워 명중률은 극히 낮았다.

⊕ 프로펠러 동조 발사 장치 • • • •

이윽고 네덜란드의 안토니 포커가 발명한 **프로펠러 동조 발사 장치**로 인해 전투기에 혁명이 일어났다. 이것은 프로펠러의 회전과 기관총 방아쇠의 작동을 동조시켜 회전하는 프로펠러 사이로 탄환이 발사되는 구조로, 기수에 기관총을 장비해도 프로펠러를 뚫지 않고 발사할 수 있었다.

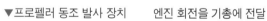
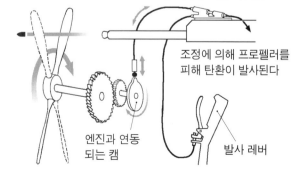

▼프로펠러 동조 발사 장치

엔진 회전을 기총에 전달

조정에 의해 프로펠러를 피해 탄환이 발사된다

엔진과 연동되는 캠

발사 레버

독일 공군이 제일 먼저 이 장치를 장비한 **포커 아인데커** 단좌 전투기를 도입했고, 연합군을 압도했다.

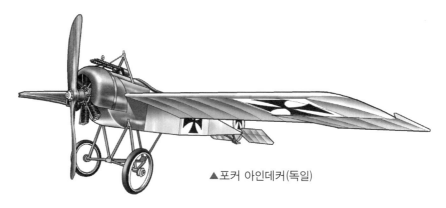

▲ 포커 아인데커(독일)

🌐 프로펠러 동조 발사 장치의 영향

이 장치는 연합군에도 퍼져 프랑스의 **스파드**, **뉴볼** 등의 걸작기가 탄생해 독일군에 반격을 개시했으며, 거기에 미국도 참전했다. 여기에 대항해 독일군은 **알바트로스**, **포커 Dr. I** 등 한 단계 높은 고성능기를 전선에 투입한다. 특히 포커 Dr. I 은 3장의 주익이 특성을 발휘해 **항공역학을 무시한 운동성**이라는 찬사를 받았다.

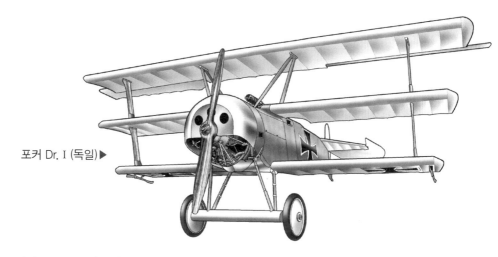

포커 Dr. I (독일)▶

▼알바트로스 D. Ⅲ(독일)

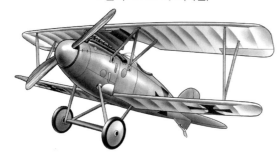

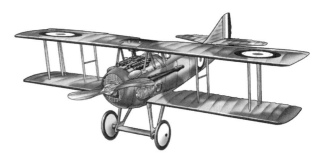

▲스파드 S.Ⅷ(프랑스)

🌐 로터리 엔진

1908~1918년경 전투기의 엔진은 엔진의 회전축(샤프트)을 기체에 고정하고 엔진 본체를 회전시켜, 그 엔진 본체에 프로펠러를 달아 추진력을 얻는 「실린더 회전식 공랭 엔진」 또는 「로터리 엔진」이라고도 불리는 별 모양 엔진이 주류였다.

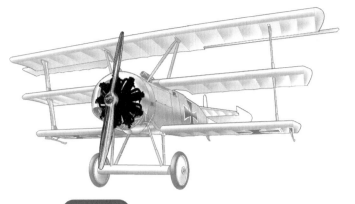

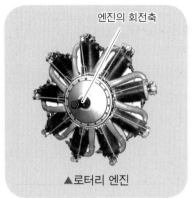

엔진의 회전축

▲로터리 엔진

· 토막 지식 ·

로터리 엔진은 아직 냉각 기술이 미숙했기 때문에 엔진 본체를 회전시켜 공기 유실량을 증대시켜 강제적으로 냉각하는 것이었으나, 이것은 저마력, 저회전의 시대였기에 통하는 구조였다. 엔진이 100마력을 넘게 되면서 오일이 튀고 토크 작용으로 조종이 어려워지는 등 다양한 문제를 품게 되어 1920년대에 들어서자 모습을 감추었다.

⊕ 기관총

이 무렵의 무장은 애초에 육전용으로 개발된 액체 냉각식 중기관총을 공랭식으로 만들어 중량을 경감하고, 병렬 2 연장으로 만들어 항공용으로 개조한 기관총을 기수에 탑재하는 것이 주류였다. 벨트식으로 탄을 보급하며 구경은 7.7mm, 발사 속도는 분당 300~450발, 첫 속도는 900m/m이며, **맥심 MG08 중기관총**이 널리 쓰였다.

▼MMG08/15 중기관총(독일)
(사진 : Janmad)

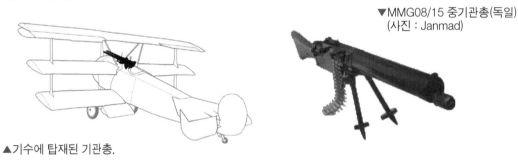

▲기수에 탑재된 기관총.

⊕ 솝위드 캐멀

유럽 서부 전선 하늘에서 화려한 공중전이 전개되는 동안, 130마력 엔진을 탑재한 영국의 걸작기 **솝위드 캐멀**이 등장해 연합국군 전 부대에 배치되었다.

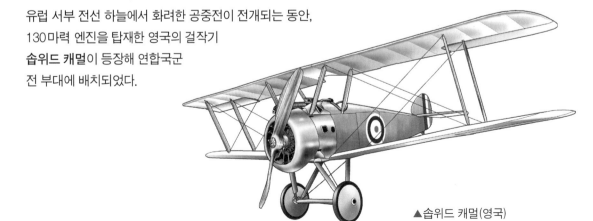

▲솝위드 캐멀(영국)

포커 D. Ⅶ

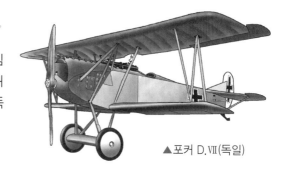

강력해진 연합군에 대항하기 위해 독일군도 다임러 벤츠 160마력 엔진을 탑재한 **포커 D. Ⅶ**을 개발해 전선에 투입했으나, 「솜 전투」를 계기로 독일군은 패전으로 기울었다.

▲포커 D. Ⅶ(독일)

나카지마식 1형 1호 복엽기

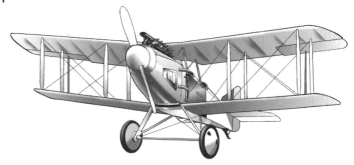

이 무렵 일본에서는 나카지마 비행 제작소(나카지마 비행기의 전신)에 의해 육군용 전투기·**나카지마식**(中島式) **1형 1호 복엽기**가 시험 제작되었으나, 테스트 비행에서 실패가 계속되면서 4호기에서 제작을 단념했다. 아직 일본은 전투기 개발에 관해 구미권에 뒤져 있었다.

▲나카지마식 1형 1호 복엽기(일본)

대전과 대전 사이(프로펠러기 성숙기)

P-36 호크

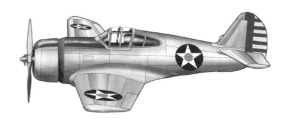

제1차 세계 대전 종결. 독일은 패배했고, 전승국에 의해 군용기 폐기와 개발을 금지당했다. 전쟁이 없는 시대, 전투기 개발은 정체되었다. 하지만 1930년대, 미국의 커티스 라이트 사가 개발한 **P-36 호크**는 **호크 패밀리**로서, 미육군 항공대의 주력 전투기로 발전해 나간다.

▲P-36 호크(미국)

그러먼사(社)의 전투기

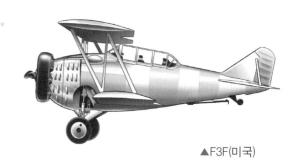

신흥 기업인 그러먼사의 최후의 복엽기이자 함상 전투기인 F3F도 미해군에 채용된다. 그러먼 사는 이후 미해군 항공대를 지원하게 된다.

▲F3F(미국)

⊕ 액체 냉각식 엔진

1930년대 국제 수상기 속도 경쟁(슈나이더 배 레이스)에서 **슈퍼 마린 S5**를 시작으로 3회 우승한 영국은, 전투기에서 주류였던 성형 엔진 대신 액체 냉각식 엔진을 채용했다. 결과적으로 롤스로이스 사의 액체 냉각식 엔진에 집착하게 되며, 훗날의 명기 **스핏파이어**가 탄생하는 계기가 되기도 했다.

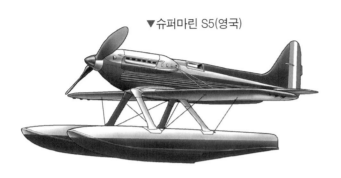

▼슈퍼마린 S5(영국)

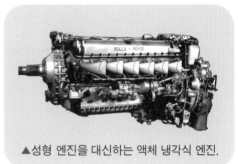

▲성형 엔진을 대신하는 액체 냉각식 엔진.

⊕ 91식 전투기

일본에서는 나카지마 비행기의 **91식 전투기**가 육군 최초의 제식 전투기로 채용되었다. 해군에도 미츠비시 항공기의 **96식 함상 전투기**가 제식 채용되어 드디어 기술도 세계 레벨을 따라잡게 되었다.

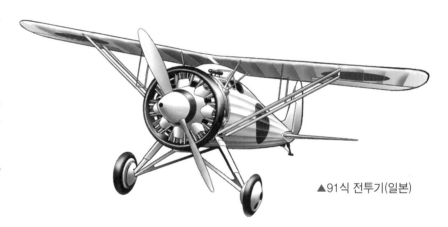

▲91식 전투기(일본)

▌제2차 세계 대전 전반기

⊕ 메서슈미트 Bf109

1939년 9월 대전이 발발할 무렵, 독일은 지난 대전의 맹약을 무시하고 군비를 확대하고 있었으며, 2,000기에 달하는 대량의 공군력을 지니고 있었다. 그 중 300기 정도가 **메서슈미트 Bf109**를 주력으로 하는 전투기로, 양과 질 모두 세계 최고로 순식간에 유럽의 하늘을 제압했다.

메서슈미트 Bf109(독일)▶

🌐 97식 전투기 · 96식 함상 전투기

일본은 중일 전쟁이 한창이었으며, 노몬한 사건으로 소련(현 러시아) 의 폴리카르포프 I-16을 상대로 육군 최초의 저익 단엽기로서 운동성이 우수한 **97식 전투기**로 응전했다. 또, 해군에서도 마찬가지로 최초의 저익 단엽기, **96식 함상 전투기**가 등장해 공모에 배치되는 주력 전투기가 되어 있었다.

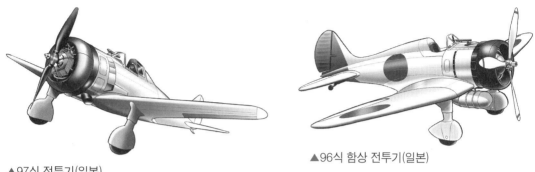

▲97식 전투기(일본)

▲96식 함상 전투기(일본)

🌐 커티스 P-40 · 1식 전투기 하야부사

1940년대 중국 전선에 미국 의용군이 장비한 신예 **커티스 p-40**이 참전했다. 이에 대항하던 일본은 97식 전투기가 고전하면서 **1식 전투기 하야부사**(隼)를 투입해 다시 세력을 넓혔다.

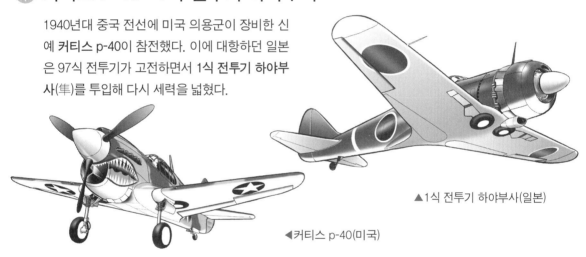

▲1식 전투기 하야부사(일본)

◀커티스 p-40(미국)

🌐 미츠비시 쥬니시 함상 전투기

그리고 세계를 경악하게 한 **미츠비시 쥬니시**(三菱十二試) **함상 전투기**, 통칭 **제로센**이 중국 전선에 출현한다.

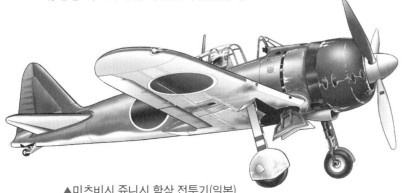

▲미츠비시 쥬니시 함상 전투기(일본)

> **· 토막 지식 ·**
>
> 발군의 운동 성능과 대 항속 거리, 20mm 기관 포라는 대화력을 지닌 이 전투기는 종전시까 지 일본을 대표하는 전 투기로서 다양한 항공 전에서 활약하게 된다.

⊕ 서유럽의 전투기

서유럽에서는 독일 공군의 폭격기에 의한 영국 폭격이 연일 계속되었고, 조국을 지키기 위해 영국군은 스핏파이어, 호커 허리케인을 투입했다.

▼호커 허리케인(영국)

▲스핏파이어(영국)

⊕ 전투기용 엔진의 성능

제2차 세계 대전 무렵이 되면 전투기용 엔진이 단숨에 성능이 향상된다. 기통(실린더) 숫자도 늘어나 출력도 1,000마력 전후까지 파워 업되며, 실린더 형식과 냉각 방법에 따라 **공랭성형**과 **공랭직렬형**으로 크게 나뉜다.

> ・ **토막 지식** ・
>
> 영국 측은 세계 최초로 레이더에 의한 **영격 관제 시스템**을 구축해, 공·육이 하나가 된 극히 유효한 영격 태세로 독일 공군에 대항해 물리쳤다.

> ・ **토막 지식** ・
>
> ## 공랭 성형 엔진과 액체 냉각식 엔진
>
> 공랭 성형 엔진은 기수계 7, 9기통이 많이 쓰였으며, 2중으로 더욱 강력하게 한 14, 18기통 엔진이 주류가 되었다. 형상 때문에 전면 저항이 크고, 고속기가 되면 될수록 성능적으로 불리했으나, 경량이며 튼튼하게 만들어졌기에 세계적으로 주류로 사용되었다.
>
>
>
> ▲나카지마 하35(中島ハ35) 「사카에(栄)」(일본)
>
>
>
> ▲공랭 성형 엔진
>
> 액체 냉각식 엔진은 기수를 축소할 수 있었기에 스마트한 기체가 되며, 전면 저항이 적기 때문에 고속 비행에 지극히 유리하다. 또, 냉각 효과도 좋기 때문에 고출력 엔진을 만들 수 있으나, 본체와는 별도로 냉각 장치를 탑재해야만 했기에 중량이 무거워지는 것이 단점이었다.
>
>
>
> ▲롤스로이스 「멀린」(영국)
>
>
>
> ▲액체 냉각식 엔진

⊕ 브루스터 F2A 버팔로 · 벨 P-39 에어라코브라 ··········

당초 아시아 전선에 투입된 연합군의 미국제 브루스터 F2A 버팔로나 벨 P-39 에어라코브라는 일본의 하야부사나 제로센에 비해 성능이 떨어져 항공전에 한해서는 일본이 우위였으나, 중국 대륙 곳곳에 존재하는 일본군의 기지에 대해 연합군은 폭격을 개시한다.

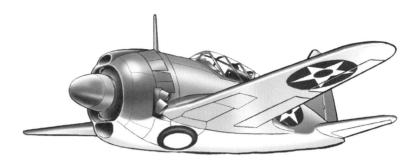

▲브루스터 F2A 버팔로(미국)

▼벨 P-39 에어라코브라(미국)

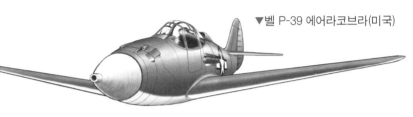

⊕ 2식 전투기 쇼키(鍾馗) ··········

연합군의 폭격에 대항하기 위해, 일본은 지금까지의 운동성 중시에서 일변한 속도 · 일격 이탈 성능 중시의 **육군 전투기 2식 전투기 쇼키**를 투입해 연합군의 폭격기와 싸웠다.

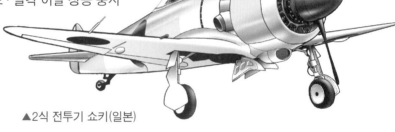

▲2식 전투기 쇼키(일본)

▌제2차 세계 대전 중기

⊕ 미국의 고성능기 ··········

대전도 중반에 접어들면서, 드디어 미국 측도 아프리카 전선에서 **리퍼블릭 P-47 선더볼트**와 쌍동(双胴)의 악마라 불리는 **록히드 P-38 라이트닝** 등의 고성능기를 아시아 전선에 투입해 일본기와 호각으로 싸운다.

▲리퍼블릭 P-47 선더볼트(미국)

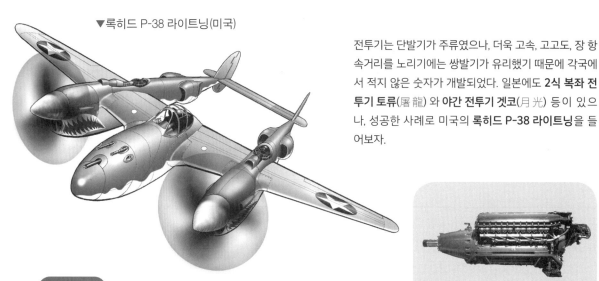

▼록히드 P-38 라이트닝(미국)

전투기는 단발기가 주류였으나, 더욱 고속, 고고도, 장 항속거리를 노리기에는 쌍발기가 유리했기 때문에 각국에서 적지 않은 숫자가 개발되었다. 일본에도 **2식 복좌 전투기 토류**(屠龍)와 **야간 전투기 겟코**(月光) 등이 있으나, 성공한 사례로 미국의 **록히드 P-38 라이트닝**을 들어보자.

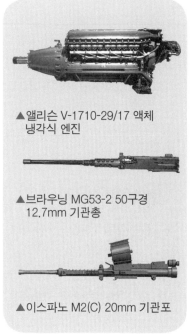

▲앨리슨 V-1710-29/17 액체 냉각식 엔진

▲브라우닝 MG53-2 50구경 12.7mm 기관총

▲이스파노 M2(C) 20mm 기관포

· 토막 지식 ·

2기의 1,600마력의 액체 냉각식 엔진에 의해 최고 속도는 670km/h에 달했으며, 과급기에 의한 고고도 성능은 1,400m에서의 작전도 가능케 했다. 그리고 최대의 이점은 기수에 화기를 집중해, 1문의 20mm 기관포 주변에 4문의 12.6mm 기관총을 장착했다는 점이다. 이러한 파괴력은 전투기만이 아니라 함선 공격이나 대전차 공격에도 절대적인 위력을 발휘했다. 하지만 운동 성능은 떨어졌기 때문에 공중전을 피해 강행 정찰이나 강행 폭격 등에서 활약했다.

🎯 나카지마 키 84 4식 전투기 하야테 · · · · · · · · · ·

중국 전선에서 대치 중이던 일본군은 신형기를 투입했는데, 그것이 바로 **4식 전투기 나카지마**(中島) **키 84 하야테**(疾風)다. 육군의 4식 전투기로 채용된 이 전투기는, **하야부사**와 **쇼키**의 장점을 합체시킨 기체다. 고기동력, 12.7mm 기총(기관총의 약칭) 2문, 20mm 기관포 2문의 강력한 화력에 튼튼한 방탄 구조, 그리고 시속 600km 이상의 고속을 자랑하는 만능 전투기였다.

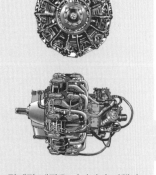

탑재된 엔진은 나카지마 비행기 제「하 45 호마레(誉)」. 경량·소직경으로 2,000마력의 대출력을 자랑해, 전투기용 엔진으로서는 그야말로 최고의 경지에 도달한 물건이었다.

▼나카지마 키 84 4식 전투기 하야테(일본)

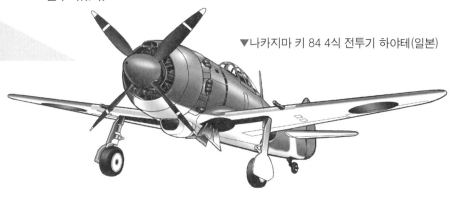

카와사키 키 61 3식 전투기 히엔

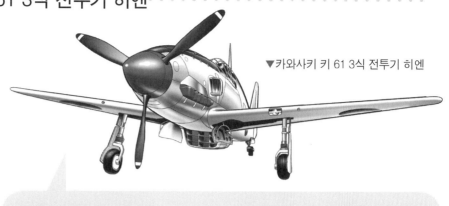

이와 같은 시기에 카와사키 항공대에서도 일본 전투기 중에서 유일하게 액체 냉각식 항공 엔진을 탑재한 혁신적인 신형기, 카와사키(川崎) 키 61 3식 전투기 히엔(飛燕)이 탄생했다.

▼카와사키 키 61 3식 전투기 히엔

독일의 Bf109에 탑재된 **다임러 벤츠 DB601**을 라이센스 계약을 맺어 일본에서 제작한 「하 40」 액체 냉각식 엔진. 이를 이용한 참신한 디자인의 신형기는 예상 이상의 고속과 기동력을 발휘했다.

전투기에 탑재되는 화기 - 다량의 탄을 마구 뿌리는 기관총과 일격 필살의 기관포

▼97식 7.7mm 기관총

▼99식 2호 20mm 기관포

▲브라우닝 12.7mm 기관총

공중전을 주된 임무로 하는 전투기에게 **화기**는 매우 중요하다. 소구경 기관총부터 대구경 기관포까지, 다양한 화기가 있으며, 전투기에 탑재하는 방법도 종류별로 매우 다양하다. 기관총과 기관포를 구별하는 방법은, 일반적으로 탄두의 구

경이 7.7mm~12.7mm까지를 **기관총**이라 하며, 탄두에 작약을 내장해 착탄과 함께 파열하는 구경 20mm 이상을 **기관포**라 한다. 표준적인 탑재 방법에 대해 **제로센**과 **P-51 머스탱**을 예로 들어보자.

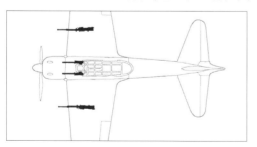

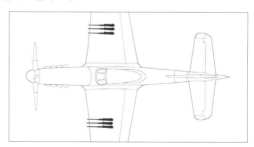

제로센은 기수에 7.7mm 기관총 2정, 양날개에 20mm 기관포를 1정씩 탑재한다. 이것은 일본 전투기의 표준적인 화기 탑재 방법이었다.

P-51 머스탱은 F6F 헬 캣과 마찬가지로 양날개에 6정의 12.7mm 기관총을 탑재했다. 미국측은 기관총으로 다량의 탄을 마구 흩뿌렸고, 일본측은 기관포로 일격 필살을 노리는 등 전법에도 생각의 차이가 있었다.

제2차 세계 대전 : 태평양 전쟁

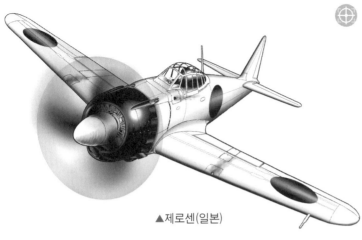

▲제로센(일본)

⊕ 제로센의 활약

1941년 12월 미명, 진주만 공격으로 태평양 전쟁의 포문이 열렸다. 중국 전선에서 데뷔한 **제로센**이 주력이 되어 일본군은 쾌진격을 계속했지만, 이윽고 보급선이 끊기고 압도적인 물량을 투입해 대반격에 나선 연합군에 밀려 서로의 함재기들의 치열한 태평양 항공전이 전개된다.

⊕ F4F 와일드 캣

미국은 그러먼 사의 **F4F 와일드 캣**을 투입한다. 하지만 제로센을 당해내지 못해 사기는 저하될 뿐이었다.

▲F4F 와일드 캣(미국)

⊕ F6F 헬 캣

그래서 이를 만회하기 위해 **F6F 헬 캣**을 보냈다. 2,000마력급 엔진을 탑재한 튼튼한 전투기로, 대량 생산에 의한 압도적인 숫자를 투입해 제로센을 압박했다.

▼F6F 헬 캣(미국)

⊕ 제로센 52형

이에 대해, 일본의 미츠비시 항공기는 **제로센 21형**을 파워업해 화기를 강화한 **제로센 52형**을 개발해 대항했으나, 개량·개조에는 한계가 있었고 미국의 신기종 개발 능력과의 차이는 확연했다.

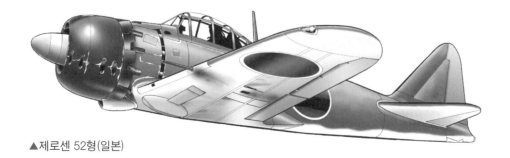

▲제로센 52형(일본)

✦ F4U 콜세어

찬스 보우트 사의 **F4U 콜세어**가 출현할 무렵이 되면, 일본은 미국에 대해 양과 질 모두 압도당한다. 수세에 몰린 일본은 각 전장에서 패퇴했고, 미국은 **B29 폭격기**를 이용한 본토 폭격을 개시한다.

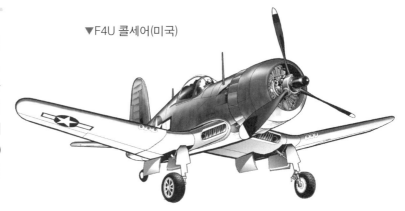

▼F4U 콜세어(미국)

▌그 외의 일본기

✦ 시덴 11형 · 시덴 21형(시덴 카이)

오래된 수상기 메이커인 카와니시(川西) 항공기는 잠수함 탑재용 **쿄후**(強風)를 모체로 개발한 **시덴 11형**, 그리고 개량을 가한 **시덴 21형**, 통칭 · **시덴 카이**(紫電改)를 탄생시켰다. **시덴 카이**는 20mm 기관포 4문의 중무장과 2,000마력급 엔진을 장비했으며, 고속 · 고기동력은 미국의 단발 단좌 전투기 **P-51 머스탱**도 능가해 고성능 국지 전투기로 대활약했다.

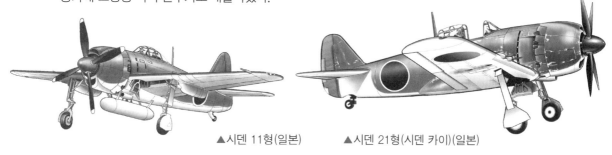

▲시덴 11형(일본)　　　　▲시덴 21형(시덴 카이)(일본)

✦ 미츠비시 J2M 국지 전투기 라이덴

미츠비시 J2M 국지 전투기 라이덴(雷電)은 운동성 중시의 **제로센**과는 달리, 속도와 상승력을 추구했다. 일격 이탈 전법을 특기로 하는 영격 전문의 국지 전투기이며, 중무장과 탁월한 성능은 그야말로 폭격기를 처치하기 위한 것이었다.

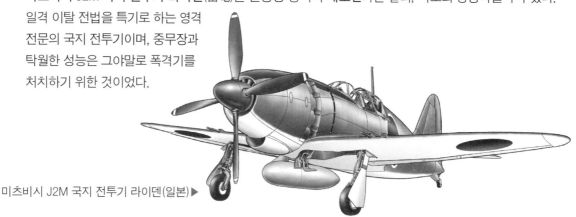

미츠비시 J2M 국지 전투기 라이덴(일본) ▶

⊕ 나카지마 J1N 겟코 11형 ·······

야간 폭격 작전에 대비한 일본 해군의 야간 전투기, **나카지마 J1N 겟코**(月光) **11형**. 육상 정찰기에서 발전한 쌍발 복좌형 대형 전투기로, 2정의 20mm 「**사총(경사총)**」을 장비해 어둠에 숨어 적기의 아래로 파고들어 위로 쏘는 독특한 전법으로, 대 B29용 야간 공격에 유효했다.

▲사총

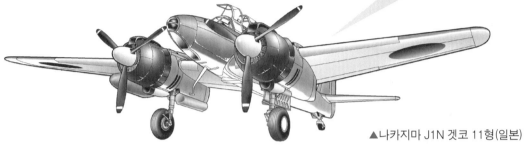

▲나카지마 J1N 겟코 11형(일본)

⊕ 키-100 5식 전투기 ·······

육군은 액체 냉각식 엔진의 불량으로 고심해왔던 **히엔**의 엔진을 「하-112 공랭 엔진」으로 전환한 **키-100 5식 전투기**를 개발했다. 예상을 초월하는 고성능으로 육군 최후의 제식 전투기로 화려한 첫 출전을 장식했다.

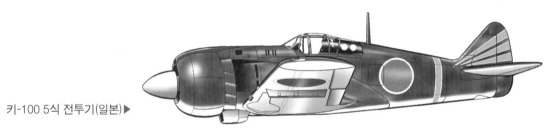

키-100 5식 전투기(일본)▶

⊕ 2식 복좌 전투기 토류 ···

육군의 **2식 복좌 전투기 토류**(屠龍)는 쌍발·복좌 중전투기로, 최후에는 37mm 포를 탑재해 미국의 B29에 맞섰다.

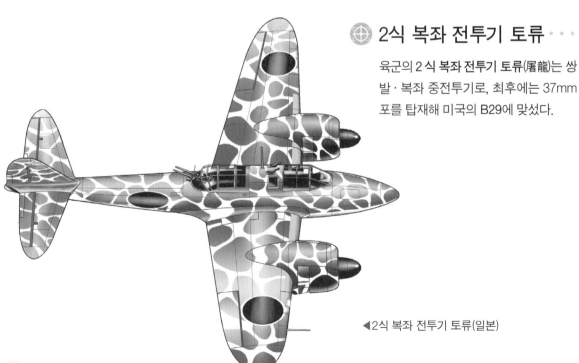

◀2식 복좌 전투기 토류(일본)

제2차 세계 대전 : 독일 · 소련 전쟁

⊕ 소련의 전투기

영국 점령을 단념한 독일군은 소련 침공을 개시한다. 이에 맞서 소련은 이미 세계 수준에 달해 있던 전투기인 MiG 전투기 시리즈, Yak 전투기를 대표로, 라보 치킨 설계국의 LaGG-3, La-7 등을 참전시켰다. 독일 공군의 주력 전투기 **메서슈미트 Bf109**에 성능은 약간 뒤지기 때문에, 1대1 전투는 불리했지만 물량으로 앞선 소련은 유리한 전장을 전개했다.

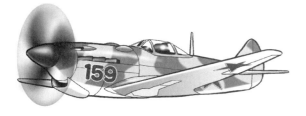

▲LaGG-3(러시아)

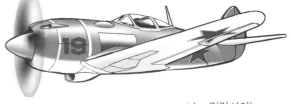

▲La-7(러시아)

⊕ 포케불프 Fw190

그동안 독일은 고성능기 **포케불프 Fw190**을 전장에 투입한다. 액체 냉각식이 주류인 상황에서 이례적인 성형 공랭 엔진을 탑재해 대마력 · 대화력을 실현한 대형 전투기로, 저공에서의 공중전 성능이 우수하고 지상의 대전차 공격에도 위력을 발휘했다.

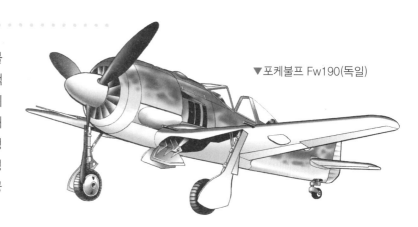

▼포케불프 Fw190(독일)

⊕ 야코블레프 Yak3

소련 공군도 그때까지의 집대성이라 할 수 있는 고성능기 **야코블레프 Yak3**을 전장에 투입한다. 주익을 소형화, 경량화한 저고도용 전투기. 저고도에서의 상승이나 가속 성능이 우수하고, 조종도 간단했기 때문에 신참 파일럿도 다룰 수 있는 기체로 전과를 올려 독일로부터 소련 상공의 제공권을 지켜냈다.

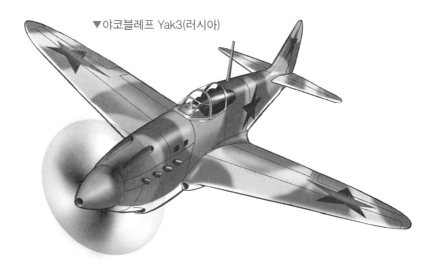

▼야코블레프 Yak3(러시아)

모터 캐논(엔진포)——기수를 향하기만 하면 조준할 수 있는 이상적인 화기

프로펠러축의 중심에서 탄환을 발사하는 「모터 캐논(엔진포)」은 제2차 대전 시, 독일과 소련의 항공 기술자에 의해 처음으로 실용화되었다.

가운데에 구멍을 뚫은 프로펠러축에 기관포를 집어넣어, 샤프트끼리 기어로 연결해 회전 출력을 전달하는 방식으로, 각 부품의 높은 정밀도가 요구되었으나 이것을 클리어했다. 제한 없이 대구경의 기관포를 탑재할 수 있으며, **기수를 향하기**

만 해도 조준할 수 있다는 이상적인 화기 탑재법을 실현했다. **메서슈미트 Bf109-F**는 20mm 포, **야코블레프 Yak9**는 30mm 기관포를 장비했으며, 전투기·대형기에 대해 막대한 전과를 올렸다. 하지만 엔진과 화기가 일체화된 복잡한 구조는 굉장히 위험하고 정비도 어려웠으며, 아주 작은 고장으로도 목숨이 위험했고 피탄에도 약했다.

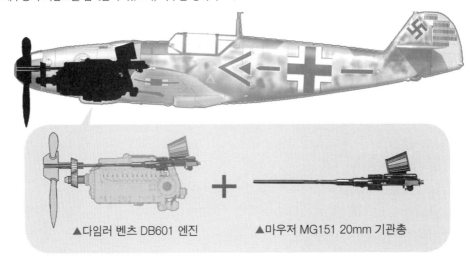

▲다임러 벤츠 DB601 엔진 ＋ ▲마우저 MG151 20mm 기관총

제2차 세계 대전 후기

⊕ P-51 머스탱

서유럽 전선에서도 연합군의 반격이 시작되었으나, 날카로운 독일의 영격에 고전을 거듭하고 있었다. 그럴 때 획기적인 호위 전투기가 데뷔한다. 노스 아메리칸 P-51 **머스탱**은 장대한 항속 성능을 살려 장거리 작전 비행이 강요되는 폭격대의 호위가 가능했으며, 우수한 공중전 성능으로 독일 영격기의 접근을 허용하지 않았다. 미국의 설계와 영국의 멀린 엔진을 융합시킨 **제2차 대전 최고 걸작기**라 일컬어지는 이 기체가 연합국을 승리로 이끌었다.

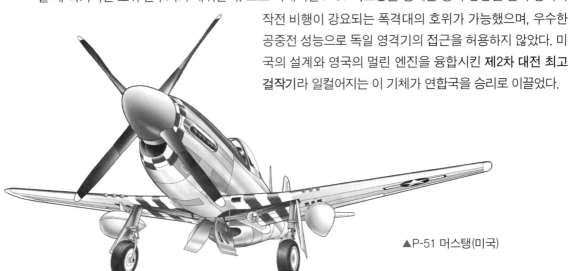

▲P-51 머스탱(미국)

🌐 하인켈 He178

독일의 과학자들은 이전부터 항공기용 **분류식 엔진** 연구를 거듭해왔으며, **하인켈 He178**은 최초로 비행에 성공한 근대 제트기의 시조이다.

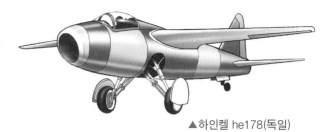

▲하인켈 he178(독일)

🌐 메서슈미트 Me262

연구를 거듭한 독일은 세계 최초의 제트 전투기 **메서슈미트 me262**를 탄생시킨다. 세계 최초로 실전에 투입된 터보 제트 엔진 융커스 유모 004를 탑재했으며, 빈사 상태이던 독일 공군의 기사회생을 노린 이 기체의 성능은 엄청난 것이었다.

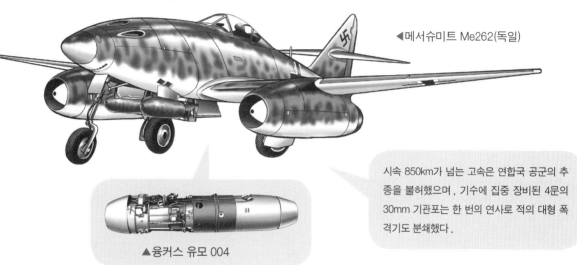

◀메서슈미트 Me262(독일)

시속 850km가 넘는 고속은 연합국 공군의 추종을 불허했으며 , 기수에 집중 장비된 4문의 30mm 기관포는 한 번의 연사로 적의 대형 폭격기도 분쇄했다 .

▲융커스 유모 004

🌐 메서슈미트 Me163

독일의 과학력은 멈출 줄을 몰랐다. 다음은 초고속기 **메서슈미트 Me163**, 로켓 전투기의 출현이다. 고농도의 과산화수소를 사용하는 발터 기관을 응용한 로켓 엔진과 소형 전익기의 융합으로, 고도 1만 미터까지 8 분도 걸리지 않는 상승력과, 수평 비행 속도는 시속 900km를 넘는 초고성능으로 연합군을 경악케 했다. 하지만 유연성이 부족하고 다양한 약점이 있는 데다, 체공 시간이 10분도 되지 않는다는 결정적인 약점 때문에 연료가 떨어져 활공 중에 적 전투기의 좋은 먹잇감이 되었다.

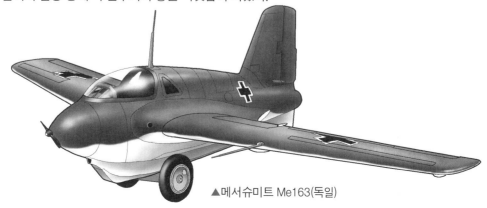

▲메서슈미트 Me163(독일)

⊕ He162 폭스예거

간단한 제트 전투기 · He162 폭스예거는 대전 말기에
생산 개발을 서두르며 미숙한 상태로 완성되었다.
결국 독일 · 일본의 패배로 대전은
끝났다. 그것은 프로펠러기
시대의 종언이기도 했으나,
다음 세대 제트 전투기의 싹도
볼 수 있었다.

▲He162 폭스예거(독일)

제1세대 제트 전투기

⊕ 벨 P-59 에어라코메트

1942년 10월 1일, 태평양 전쟁이 한창일 때 미국 최초의 제트 전투기 **벨 P-59 에어라코메트**가 첫 비행에
성공한다. 하지만 성능은 당시의 프로펠러기에도 미치지 못했다.

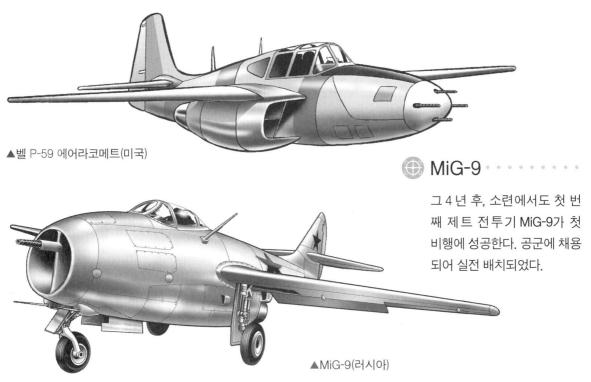

▲벨 P-59 에어라코메트(미국)

⊕ MiG-9

그 4 년 후, 소련에서도 첫 번
째 제트 전투기 MiG-9가 첫
비행에 성공한다. 공군에 채용
되어 실전 배치되었다.

▲MiG-9(러시아)

⊕ MiG-15와 F-86 세이버

제2차 대전 종전 후인 1947년, 영국의 「롤스로이스 넨」 엔진과 독일의 후퇴익 연구를 입수한 소련은 걸작
제트기 MiG-15를 완성시켜 6.25 전쟁에 투입한다. 당시 미국산 제트기인 P-80 등보다 훨씬 고성능이었
다. 미국도 지지 않고 노스 아메리칸 사가 개발한 **F-86 세이버**를 투입해, 한반도에서 항공기 사상 최초의
제트기끼리의 공중전이 전개되었다.

37mm 기관포를 기수 하부에 1문,
그 좌우에 23mm 기관포를 2문 장비.

12.7mm 기관총을 좌우 3정씩,
합계 6정 장비.

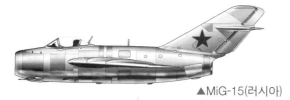

▲MiG-15(러시아)

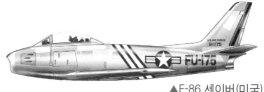

▲F-86 세이버(미국)

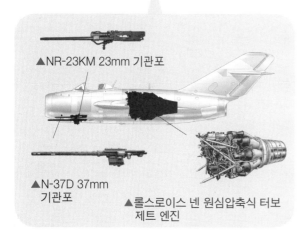

▲NR-23KM 23mm 기관포

▲N-37D 37mm
기관포

▲롤스로이스 넨 원심압축식 터보
제트 엔진

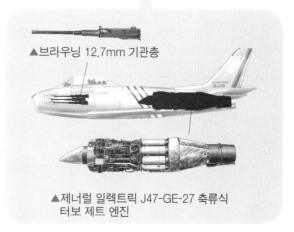

▲브라우닝 12.7mm 기관총

▲제너럴 일렉트릭 J47-GE-27 축류식
터보 제트 엔진

제2세대 제트 전투기

🌐 초음속 전투기

1947년에 인류가 음속의 벽을 초월함으로써, 「초음속 전투기」 개발이 단숨에 가속되었다. 세계 최초의 실용 초음속 전투기는 노스 아메리칸 F-100 슈퍼 세이버이며, 두 번째는 구 소련의 MiG-19이다. 그 후에도 속속 등장했으며, 다음에는 일본과도 인연이 있는 록히드 F-104 스타 파이터를 소개한다.

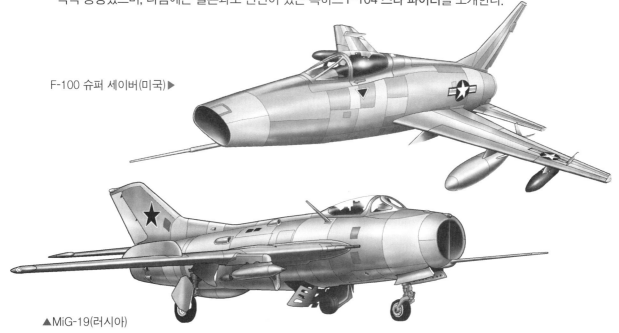

F-100 슈퍼 세이버(미국)▶

▲MiG-19(러시아)

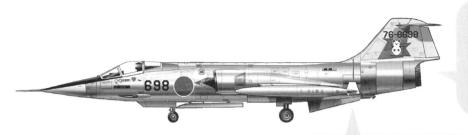
▲F-104 스타 파이터(미국)

최고 속도는 마하 2.2에 달했으며, 3만 1,500미터의 고도 기록을 지녔다. 서쪽의 대부분의 나라가 방공 영격기로 채용했던 걸작기.

제3세대 제트 전투기

⊕ F-4 팬텀

초음속이 되고, 미국 항공계에서는 F-100 **슈퍼 세이버**부터 시작된「센추리 시리즈」이후의 개발 전투기를 제3세대라 부른다. 성능 향상과 안정성을 추구해 엔진을 2기를 나란히 배치한 쌍발기가 다수 개발되었다. 또, 아비오닉스(항공기에 탑재되는 전자 기기) 기술 발달로 고도의 화기 관제 시스템이 도입된다.

대표적인 것으로 **세계적** 베스트셀러로 한 시대를 풍미한 **맥도넬 더글러스 F-4 팬텀**을 예로 설명한다.

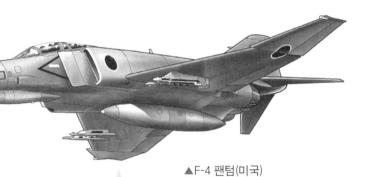
▼M-61 20mm 벌컨포.
발사 속도 : 6,000발/분

▲제너럴 일렉트릭 J79Ge-7 터보 엔진
최대 추력 : 7,170kgf(애프터버너 사용 시)

▲F-4 팬텀(미국)

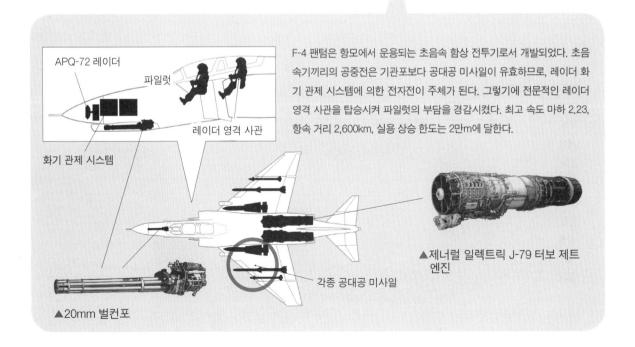

APQ-72 레이더
파일럿
화기 관제 시스템
레이더 영격 사관

▲20mm 벌컨포
각종 공대공 미사일
▲제너럴 일렉트릭 J-79 터보 제트 엔진

F-4 팬텀은 항모에서 운용되는 초음속 함상 전투기로서 개발되었다. 초음속기끼리의 공중전은 기관포보다 공대공 미사일이 유효하므로, 레이더 화기 관제 시스템에 의한 전자전이 주체가 된다. 그렇기에 전문적인 레이더 영격 사관을 탑승시켜 파일럿의 부담을 경감시켰다. 최고 속도 마하 2.23, 항속 거리 2,600km, 실용 상승 한도는 2만m에 달한다.

제4세대 제트 전투기

⊕ F-15 이글

베트남 전쟁 등 세계 각지의 지역 분쟁에서 제트기끼리의 공중전이 전개되었고, 미사일의 전자전보다 본래의 기관포로 싸우는 쪽이 전투기에 더 적합하다는 것을 알게 되었다. 그래서 초음속기면서도 격투전에도 강하며, 거기에 공격과 폭격도 가능한 「멀티 롤」(만능형) 전투기가 개발된다. 이 세대의 대표인 **F-15 이글**을 예로 설명한다.

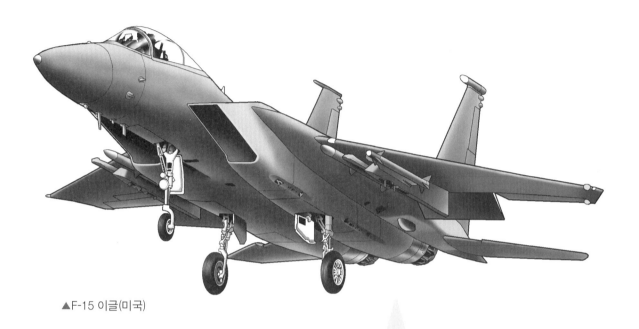

▲F-15 이글(미국)

맥도넬 더글러스 사의 대형 제공 전투기. 첫 비행으로부터 40년 이상 지난 현재도 세계 탑 클래스의 성능으로 세계 각국에서 현역으로 운용되고 있다. 100종류 이상의 인공 바람 장치와 대형 컴퓨터를 구사한 철저한 시뮬레이션 실험을 거쳐, 심플하고 군더더기 없는 폼이 완성되었다.

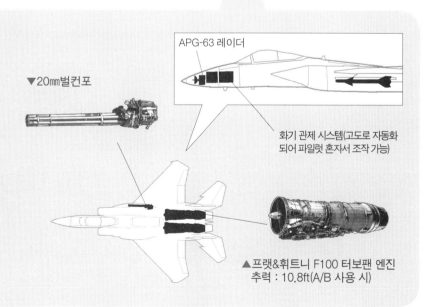

APG-63 레이더

▼20㎜벌컨포

화기 관제 시스템(고도로 자동화되어 파일럿 혼자서 조작 가능)

▲프랫&휘트니 F100 터보팬 엔진
추력 : 10.8ft(A/B 사용 시)

제5세대 제트 전투기~현대까지

⊕ F-35 라이트닝 ··

적의 레이더에 잡히지 않는 스텔스 형상과 멀티 롤 기능을 지녔으며, 초음속과 수직 이착륙을 모두 수행할 수 있는 전투기가 바로 **록히드 마틴 F-35 라이트닝**이다. 현 시점에서 **F-35 라이트닝**을 능가하는 기체는 존재하지 않으며, 앞으로 더욱 고성능을 추구한다 해도 이미 인간 파일럿으로는 처리할 수 없어 이것이 최후의 유인 전투기라고도 일컬어지고 있다. 다음 시대는 AI(인공지능) 탑재 전투기가 될 것이다.

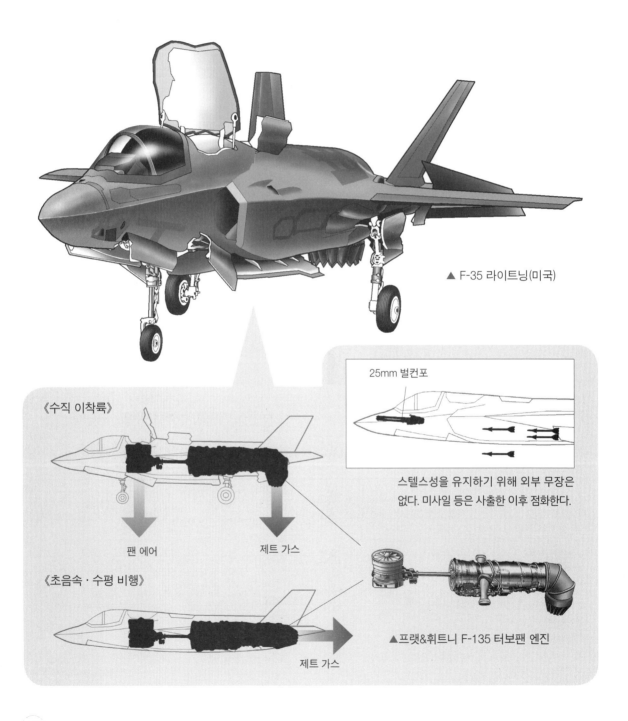

▲ F-35 라이트닝(미국)

《수직 이착륙》

팬 에어 제트 가스

《초음속 · 수평 비행》

제트 가스

25mm 벌컨포

스텔스성을 유지하기 위해 외부 무장은 없다. 미사일 등은 사출한 이후 점화한다.

▲프랫&휘트니 F-135 터보팬 엔진

저 자 소 개

‖ 요코야마 아키라 横山アキラ

만화가, 일러스트레이터, 라이터. 사이타마 현 출신. 대학 시절부터 프리 만화가 어시스턴트를 경험한 후, 「주간 소년 챔피언(週刊少年チャンピオン)」으로 데뷔. 차, 바이크가 특기이며, 「RIDERS CLUB(에이출판)」, 「Tipo(네코퍼블리싱)」, 「엔스 CAR 가이드(스트러트/엔스 CAR 가이드)」 등 자동차 잡지나 무크지에 다수 기고 했다. 대표작으로 WRC 랠리를 소재로 한 『라이징(ライジング)』(GT 카 매거진), 혼다의 오토바이 레이스 여명 기를 그린 『제패하라! 세계 최고봉 레이스(制覇せよ! 世界最高峰レース)』(오오조라출판) 등.

‖ 타키자와 세이호 滝沢聖峰

만화가로서 데뷔작부터 비행기를 그리고 있습니다만, 그릴 때 의식하는 것은 항상 똑같습니다. 그것은 비행기를 어떻게 「날릴 것인가」입니다. 전투기라면 빠르게, 폭격기라면 무겁게, 복엽기라면 우아하게, 때로는 용감하게, 때로는 떨어질 듯이. 하지만 「비상감」은 「여자아이의 귀여움」과 비슷해서, 무엇으로 얻을 수 있는지는 수수께끼입니다. 그것은 「느낌」이며 단순한 기법으로는 설명할 수 없기 때문입니다. 그러므로 지금도 저 나름대로 「미인 기체」를 찾고 있습니다. 『마리아 만데카차의 모험(マリア・マンデガッツァの冒険)』 제4집 이하 속간 (쇼가쿠칸) 발매 중.

‖ 노가미 타케시 野上武志

만화가・일러스트레이터. 대표작은 『창해의 세기(蒼海の世紀)』(동인지), 『모에! 전차 학교(萌えよ! 戦車学校)』(이카로스출판, I-VIII형, 이하 속간), 『달의 바다의 루아(月の海のるあ)』(소년화보사, 전4권), 『세일러복과 중전차(セーラー服と重戦車)』(아키타쇼텐, 전9권), 『마린코유미(まりんこゆみ)』(세카이샤, 전7권), 『시덴 카이의 마키(紫電改のマキ)』(아키타쇼텐, 1-10권, 이하 속간), 『걸즈&판처 리본의 무사(ガールズ&パンツァー リボンの武者)』(KADOKAWA 미디어팩토리, 1-8권, 이하 속간), 애니메이션 『걸즈&판처(ガールズ&パンツァー)』 캐릭터 원안 보조. 일본 만화가 협회 회원.

‖ 야스다 타다유키 安田忠幸

일러스트레이터. 홋카이도 출신. 노벨, 문고의 표지 그림 담당. 주된 작품으로 아라마키 요시오(荒巻義雄)의 저서 『함대(艦隊)』 시리즈(토쿠마쇼텐, 겐 토샤, 츄오코론신샤) 등. 단행본은 『신 욱일의 함대 FINAL- 야스다 타다유키 화집(新旭日の艦隊 FINAL- 安田忠幸画集)』, 『사일런트 코어 가이드북(サイレント・コアガイドブック)』(츄오코론신샤).

‖ 타나카 테츠오 たなかてつお

홋카이도 출신. 항공 자위대를 퇴직한 후, 트레일러 운전수 등을 거쳐 소형기 민간 항공 회사에 재직하면서 그림을 그리기 시작해, 제4회 쇼가쿠칸 신인 코믹에 입선해 만화가로 데뷔했다. 대표작인 『날아가! 에어로(飛んでけ! エアロ)』, 『미니4탑(ミニ四トップ)』 등 소년 만화를 중심으로 작품을 그렸다. 최근에는 주로 인터넷에서 항공 만화를 그리며 활동 중.

‖ 마츠다 미키 松田未来

육해공의 다양한 메카닉을 사랑해마지 않는 만화가. 대표작은 『언리미티드 윙스(アンリミテッド・ウィングス)』 등. 이번에 게스트로 출연한 금발 여자아이는 『언리미티드 윙스』의 히로인입니다. 매년 미국으로 건너가 WW2대전기의 레이스를 보는 것이 사는 보람. 고양이 리노 군과 함께 동거 중.

‖ 마츠다 쥬코 松田重工

야마구치 현 출신. 『총원 퇴거(総員退去)』, 『영식 수상 정찰기 이야기(零式水偵物語)』 등의 전기 만화가. 노가미 타케시 선생님의 『시덴 카이의 마키』의 항공기 작화를 담당했습니다.

‖ 에어라 센샤 エアラ戦車

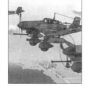

일러스트레이터. 도쿄 출신. 소셜 게임으로 일러스트 데뷔. 그 후 「월드 오브 탱크(World of tanks)」나 「밀리터리 클래식스(Military Classics)」의 컬럼, 렉시몬 게임즈의 카드 게임 「배틀십 카니발(バトルシップ・カーニバル)」에도 참가했다.

‖ 제퍼 Zephyr

항공 우주계 동인 서클 「은익 항공 공창(銀翼航空工廠)」 대표. 주로 Twitter, Pixiv, 코믹 마켓 등 동인지 즉매회에서 현대 전투기 일러스트와 전투기 의인화를 메인 테마로 활동 중. 좋아하는 기종은 F-22 랩터.

‖ 나카지마 레이 中島零

도쿄 거주. 만화를 그림. 차, 비행기 등이 좋아서 밀리터리계 해설 만화 등을 집필. 우동, 메밀 국수, 라멘을 좋아함. 최근에는 「월간 매거진(月刊マガジン)」에 우주 스테이션과 우주식 만화를 집필.

● 저자 소개

요코야마 아키라
노가미 타케시
타나카 테츠오
마츠다 쥬코
Zephyr

타키자와 세이호
야스다 타다유키
마츠다 미키
에어라 센샤
나카지마 레이

● 역자 소개

문성호
게임 매거진, 게임 라인 등 대부분의 국내 게임 잡지들에 청춘을 바쳤던 전직 게임 기자.
어린 시절 접했던 아톰이나 마징가Z에 대한 추억을 잊지 못하며 현재 시대의 흐름을 잘 따라가지 못해 여전히 레트로 최고를 외치는 구시대의 중년 오타쿠. 다양한 게임 한국어화 및 서적 번역에 참여.

● 스태프

커버 디자인	오노 미즈카 [유니버설 퍼블리싱]	기획	아야베 타카시 [하비 재팬]
편집	유니버설 퍼블리싱 주식회사		

전투기 그리는 법
십자선으로 기체와 날개를 그리는 전투기 작화 테크닉

초판 1쇄 인쇄 2019년 2월 10일
초판 1쇄 발행 2019년 2월 15일

펴낸이 : 이동섭
편집 : 이민규, 서찬웅, 탁승규
디자인 : 조세연, 백승주, 김현승
영업 • 마케팅 : 송정환
e-BOOK : 홍인표, 김영빈, 유재학, 최정수
관리 : 이윤미

㈜에이케이커뮤니케이션즈
등록 1996년 7월 9일(제302-1996-00026호)
주소 : 04002 서울 마포구 동교로 17안길 28, 2층
TEL : 02-702-7963~5 FAX : 02-702-7988
http://www.amusementkorea.co.kr

ISBN 979-11-274-2248-6 13650

Sentouki no Egakikata : Tsubasa to Kitai—Juuji kara Egaku Sentouki Technique
Akira Yokoyama, Seihou Takizawa, Takeshi Nogami, Tadayuki Yasuda, Tetsuo Tanaka, Miki Matsuda, Juukou Matsuda, Aira Sensha, Zephyr, Rei Nakajima
ⓒ HOBBY JAPAN
Originally Published in Japan in 2018 by HOBBY JAPAN Co. Ltd.
Korea translation Copyright ⓒ 2018 by AK Communications, Inc.

이 책의 한국어판 저작권은 일본 ㈜HOBBY JAPAN과의 독점 계약으로 ㈜에이케이커뮤니케이션즈에 있습니다.
저작권법에 의해 한국에서 보호를 받는 저작물이므로 무단전재와 무단복제를 금합니다.

이 도서의 국립중앙도서관 출판예정도서목록(CIP)은서지정보유통지원시스템 홈페이지(http://seoji.nl.go.kr)와
국가자료공동목록시스템(http://www.nl.go.kr/kolisnet)에서 이용하실 수 있습니다.
(CIP제어번호:2019002121)

*잘못된 책은 구입한 곳에서 무료로 바꿔드립니다.

03

컬러로 P-47 그리기

은색 위장은 제2차 세계 대전 중기부터 냉전 시대까지 폭넓게 사용된 항공기 위장 중 하나이다. 은색 위장은 하늘이나 배경에 녹아드는 것으로 여겨져 도장되었다. 하지만 배경에 녹아드는 한편, 각도에 따라서는 빛을 반사해 눈에 띄고 마는 단점도 있었기에 현재의 군용기에는 거의 사용되지 않고 항공 쇼에서만 볼 수 있게 되었다.

은색 위장 컬러 메이킹

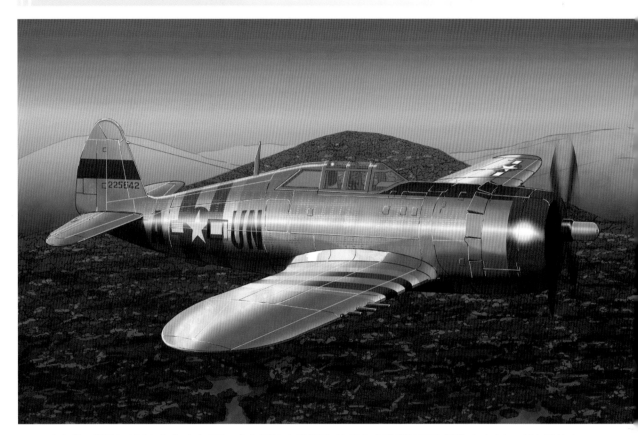

여기서는 칠하는 방법이 메인이므로, 이미 선화가 완성된 상태부터 해설하도록 하겠다. Adobe사의 화상 소프트 「Photoshop」으로 칠해 나간다.

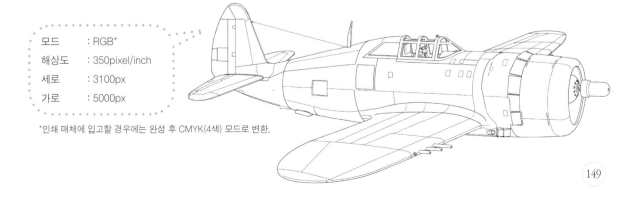

모드 　 : RGB*
해상도 　 : 350pixel/inch
세로 　 : 3100px
가로 　 : 5000px

*인쇄 매체에 입고할 경우에는 완성 후 CMYK(4색) 모드로 변환.

🌐 배경 · 환경 설정

은색 위장은 앞서 말했듯 배경이 엄청나게 큰 영향을 미친다. 우선 배경의 시추에이션(시간, 날씨, 빛이 닿는 방향, 어떤 장소를 비행하고 있는가) 을 생각하자. 이번에는 은색 위장을 알기 쉽게 설명할 수 있는, 낮의 맑은 하늘 · 빛은 화면 왼쪽 위에서 · 삼림 지대 상공을 비행하는 시추에이션으로 한다. 이 시점에서 배경은 그려 넣지 않아도 되지만, 최소한의 색은 정해두도록 하자.

빛의 방향

🌐 본체 바탕색 · 마킹 칠하기

기체는 옅은 그레이를 베이스로, 마킹 등을 그려 넣는다.

마킹을 그릴 때는 기체의 형상과
둥근 모양임을 의식해 작화하자!

· 토막 지식 ·

은색 위장은 미국에서는 P-47 선더볼트, P-51 머스탱, B-17과 B-29. 소련에서는 MiG-17과 MiG-21, 일본에서도 육군기인 히엔과 쇼키 등에 사용되었다.

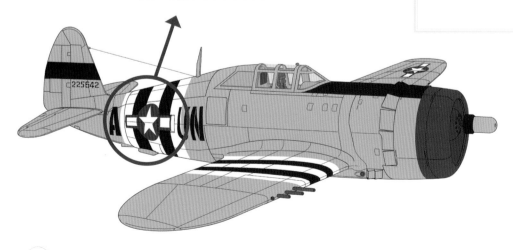

🌐 기체와 배경을 합친다 ·············

기체와 배경을 합쳐 기체를 그려 넣는다. 빛의 방향(왼쪽 위에서)과 반사를 의식해 색을 맞춘다. 이 그림의 경우, 기체 동체 윗부분은 하늘의 색, 기체 동체 하부를 지면(나무들)의 색으로 칠해 나간다.

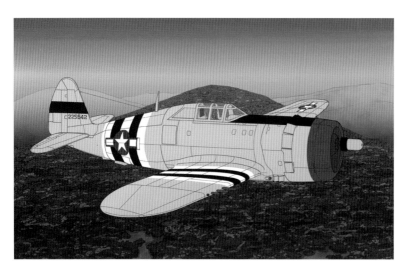

근처에서 쉽게 볼 수 있는 것이라면, 알루미늄 호일 등으로 재현하면 굉장히 알기 쉽다. 시험해보자!

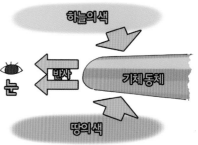

붉은 선으로 표시한 주익·미익 부분은 기체의 각도에 따라 달라지긴 하지만, 기본적으로는 하늘의 색의 영향을 받는다. 반사된 색을 그대로 칠하는 것이 아니라, 옅게 하거나 투명도를 낮추거나 하는 것도 요령이다.

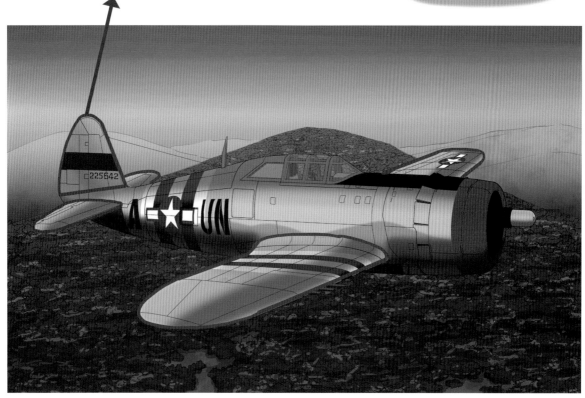

⊕ 더욱 세세한 디테일 추가 · 마무리

이대로는 그냥 알루미늄 호일처럼 되어버리므로, 기체 각 부분과 질감을 그려 넣는다.

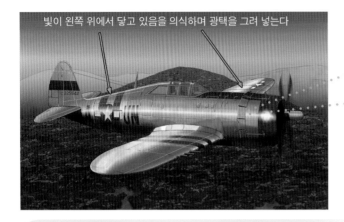

빛이 왼쪽 위에서 닿고 있음을 의식하며 광택을 그려 넣는다

리벳 자국이나 이음매 등을 그려 넣는다. 어두운 부분은 검정, 빛이 닿는 부분은 흰색으로 칠하자.

《프로펠러 칠하는 법》

01. 우선 원을 그린다.

02. 지우개로 지운다.

03. 변형시켜 기수에 배치한다.

04. 보이지 않게 되는 부분을 지운다. (프로펠러의 그림자가 스피너에 겹치는 부분)

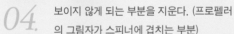

전쟁 중의 경우, 사진을 보면 그림처럼 반짝반짝 빛나는 기체는 거의 없고, 표면이 더러워진 기체가 많은 모양입니다.

전투기에 멋을 더하는 공기와 구름과 빛 노가미 타케시
Takeshi Nogami 野上武志

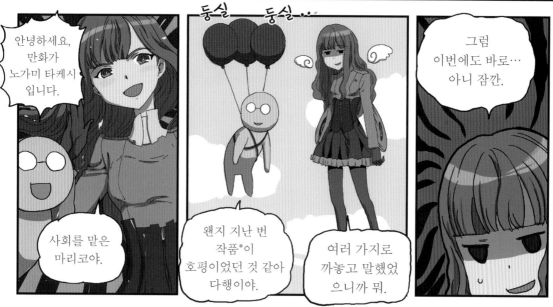

안녕하세요, 만화가 노가미 타케시 입니다.

사회를 맡은 마리코야.

둥실——— 둥실···

왠지 지난 번 작품*이 호평이었던 것 같아 다행이야.

여러 가지로 까놓고 말했었으니까 뭐.

그럼 이번에도 바로··· 아니 잠깐.

*『전차 그리는 법 -상자에서 시작하는 전차·장갑차량의 작화 테크닉-(戦車の描き方 箱から描く戦車・装甲車輌のテクニック)』(2017년)

최근 네 만화 중에서 비행기 관련온 거의 대부분이 마츠다 쥬코 선생님 작화잖아.

응!

아니, 지난 번 전차도 거의 저였습니다만.

마츠다

*마츠다 쥬코 선생님의 기법 해설은 70쪽에 게재되어 있습니다!

최고지?

일본 밀리터리 만화가의 보물, 마츠다 쥬코 선생님의 그림이라니까?! 행복해!

이 자식, 갑자기 돌변했잖아.

아무튼 이 책의 앞쪽 분*에게

하핫—

쥬코 선생님, 항상 신세를 지고 있습니다!!

그리고 마무리나 컬러 작업은 지금은 제가 하고 있습니다.

「지금」 은…?

누가 안 해~ 주려나~.

자 그럼.

뭐, 예를 들어가며 비행기 본체 그리는 법은 신의 솜씨를 지닌 작가 여러분께서 해주셨을 테니.

너보다 실력도 좋으시고.

시끄러!

그린 비행기 그림을 멋있게 만드는 방법을 말할 차례지.

이름하여 「공기와 구름과 빛」!!

…자, 마리코.

전차보다 비행기 쪽이 그림을 그릴 때 어려운 부분은 뭐라고 생각해?

뒹굴

구름 차가워서 기분 좋다···

글쎄.

하늘은 말이야,
비교 대상물이
적다구.

그렇다면?

전차는 사람이나
배경으로 상대적으로

크기나 움직임을
알 수 있지만

투카아아아앙!

소닉 웨이브

저 F-35를 보고
무슨 생각이
들어?

앗
음속 돌파했다.

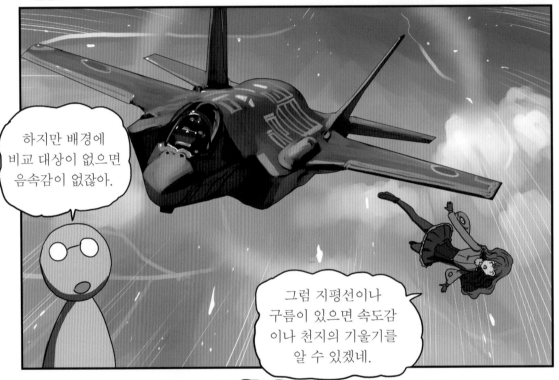

하지만 배경에
비교 대상이 없으면
음속감이 없잖아.

그럼 지평선이나
구름이 있으면 속도감
이나 천지의 기울기를
알 수 있겠네.

팟

하지만 구름
그리는 거
귀찮은데

그냥 사진으로
하면 되려나?

솔직히…
사진을 그대로
붙이는 건

절대로
추천하지 않아.

에엥~

구도는
중요한 요소란
말이야.

구도?

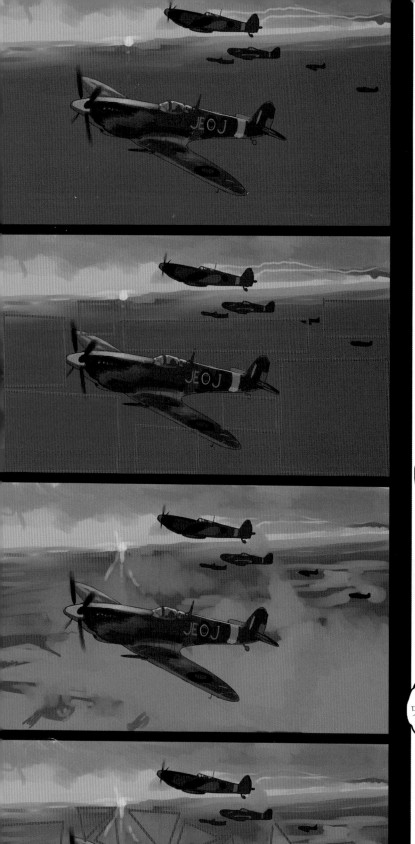

옆의 그림을 보고 무슨 생각이 들어?

응~ 뭔가 허전하네.

이유는 간단해. 사각형으로 표시한 아무것도 없는 공간이 있잖아. 이게 허전한 느낌이 드는 나쁜 구도의 원인이야.

삼각형?

이것들을 뭔가의 윤곽선을 잘라 삼각형 공간으로.

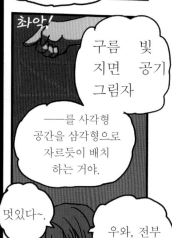

촤악!

구름　　빛
지면　　공기
그림자

──를 사각형 공간을 삼각형으로 자르듯이 배치 하는 거야.

멋있다~.

우와, 전부 삼각형이야!!

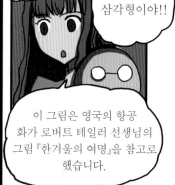

이 그림은 영국의 항공 화가 로버트 테일러 선생님의 그림 『한겨울의 여명』을 참고로 했습니다.

Source:
"MIDWINTER DAWN"
by
Robert Tailor

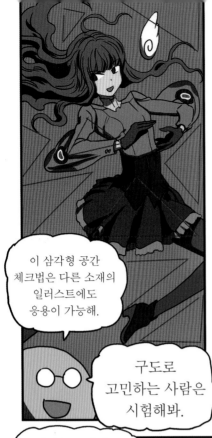

이 삼각형 공간
체크법은 다른 소재의
일러스트에도
응용이 가능해.

구도로
고민하는 사람은
시험해봐.

하늘의 색—

그거 알아?
하늘은 파란색이라고
단정할 순 없어.

…이 뚱보가
무슨 소릴
하는 거야?

지금은 10월의
도쿄 오후 3시
동쪽 하늘인데…

고오오오…

싸늘하네

…베이지다.

구름 낀 하늘

여명

석양

하늘은
파란색이 아닌
경우가 더 많아!

뭐, 푸르고 맑은
하늘은 그림으로도
아주 좋긴 하지만.

그리고 푸른 하늘은
때와 장소에 따라서

전혀 다른
색이라구!

파라오의 하늘

일본의 겨울 하늘

폴란드의 하늘

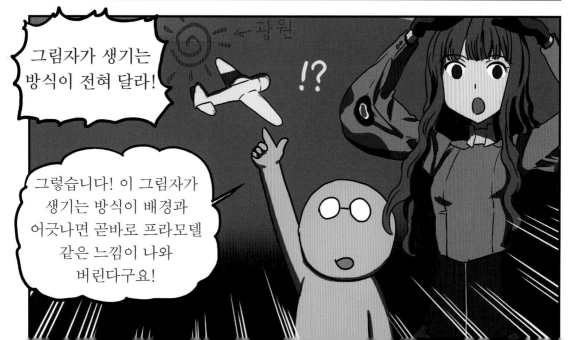

그렇기에 사진을 참고하는 건 좋습니다만

그대로 사용하는 건 오히려 어렵습니다.

밋밋하기도 하고 말이야….

심오하네~. 그래서 요령은?

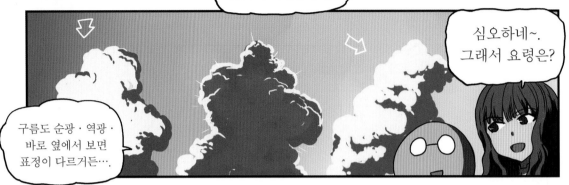

구름도 순광·역광· 바로 옆에서 보면 표정이 다르거든….

자 모두 고개를 들어!! 하늘과 구름을 올려다보자!!

대충 짐작으로 그리지 말고 실물과 사진을 참고로! 사진에서 색을 추출하면 편해!

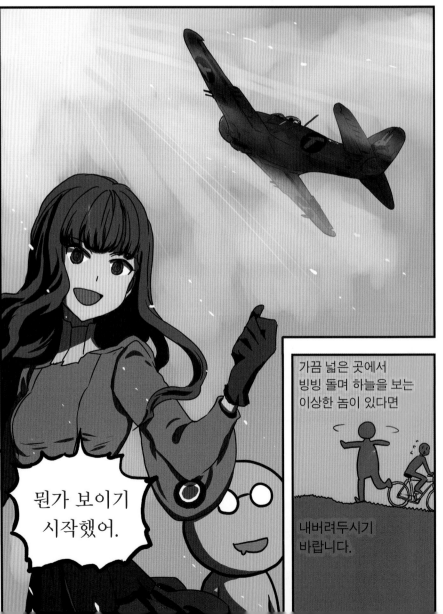

가끔 넓은 곳에서 빙빙 돌며 하늘을 보는 이상한 놈이 있다면

내버려두시기 바랍니다.

뭔가 보이기 시작했어.

창작의 길라잡이
AK 작법서 시리즈!!

-AK Comic/Illustration Technique

데즈카 오사무의 만화 창작법
데즈카 오사무 지음 | 문성호 옮김 | 148×210mm | 252쪽 | 13,000원
만화가 지망생의 영원한 필독서!!
「만화의 신」이라 불리며 전 세계의 창작자들에게 큰 영향을
준 데즈카 오사무. 작화의 기본부터 아이디어 구상까지! 거
장의 구체적 창작 테크닉을 이 한 권에 담았다.

애니메이션 캐릭터 작화 & 디자인 테크닉
하야마 준이치 지음 | 이은수 옮김 | 210×285mm | 176쪽 | 20,800원
베테랑 애니메이터가 전수하는 실전 테크닉!
오리지널 애니메이션 설정을 만들고, 그 설정에 따라 스태프
들이 의견을 교환하고 수정하는 일련의 과정을 통해 캐릭터
창작 과정의 핵심 요소를 해설한다.

미소녀 캐릭터 데생-보디 밸런스 편
이하라 타츠야 외 1인 지음 | 이은수 옮김 | 190×257mm |
176쪽 | 18,000원
캐릭터 작화의 기본은 보디 밸런스부터!
보디 밸런스의 기초에 대한 이해가 부족한 상태에서는 제대
로 그릴 수 없는 법! 인체의 밸런스를 실루엣부터 이해할 필
요가 있다. 여성의 신체적 특징을 이해하는 데 도움이 되어
줄 것이다.

입체부터 생각하는 미소녀 그리는 법
나카츠카 마코토 지음 | 조아라 옮김 | 190×257mm | 176쪽 | 18,000원
입체의 이해를 통해 매력적인 캐릭터를!
매력적인 인체라는 무엇인가? 「멋진 그림」을 그리는 사람들의
인체는 섹시함이 넘친다. 최소한의 지식으로 「매력적인 인
체」 즉, 「입체 소녀」를 그리는 비법을 해설, 작화를 업그레이
드시키는 법을 알려주고 있다.

모에 남자 캐릭터 그리는 법-동작·포즈 편
유니버설 퍼블리싱 외 1인 지음 | 이은엽 옮김 | 190×257mm | 176쪽 |
18,000원
멋진 남자 캐릭터는 포즈로 말한다!
작화는 포즈로 완성되는 법! 인체에 대한 기본 지식과 캐릭
터 작화로의 응용법을 설명한 포즈와 동작을 검증하고 분석
하여 매력적인 순간을 안내한다.

모에 캐릭터 그리는 법-동작·감정표현 편
카네다 공방 외 1인 지음 | 남지연 옮김 | 190×257mm | 176쪽 | 18,000원
매력적인 모에 일러스트를 그려보자!
S자 포즈에서 한층 발전된 M자 포즈를 제시하고 있으며, 다양
한 장르 속 소녀의 동작·감정표현과 「좋아하는 포즈」 테마에서
많은 작가들의 철학과 모에를 느낄 수 있다.

모에 캐릭터를 다양하게 그려보자 -성격·감정표현 편
미야츠키 모소코 외 1인 지음 | 이은수 옮김 | 190×257mm | 176쪽 |
18,000원
다양한 성격과 표정! 캐릭터에 생기를 더해보자!
캐릭터에 개성과 생동감을 부여하는 성격과 감정 표현 묘사
법을 상세히 설명하고 있다. 자신만의 독특한 개성이 담긴
캐릭터 완성에 도전해보자!

다카무라 제슈 스타일 슈퍼 패션 데생-기본 포즈편
다카무라 제슈 지음 | 승지연 옮김 | 190×257mm | 256쪽 | 18,000원
올바른 인체 데생으로 스타일이 살아있는 캐릭터를 그려보
자!! 파트와 밸런스별로 구분한 피겨 보디를 이용, 하나의 선
으로 인체의 정면, 측면 등 다양한 자세를 순서대로 연습하
다 보면, 어느새 패셔너블하고 아름다운 비율의 작품을 그릴
수 있을 것이다.

미소녀 캐릭터 데생-얼굴·신체 편
이하라 타츠야 외 1인 지음 | 이은수 옮김 | 190×257mm | 176쪽 | 18,000원
미소녀를 아름답게 표현하는 테크닉 강좌!
기본 테크닉과 요령부터 시작, 캐릭터의 체형에 따른 표현법
을 3장으로 나누어 철저하게 해설한다. 쉽고 자세한 설명과
예시를 통해 그림을 완성할 수 있도록 돕는다.

만화 캐릭터 도감-소녀 편
하야시 히카루(Go office) 외 1인 지음 | 조민경 옮김 |
190×257mm | 240쪽 | 18,000원
매력 있는 여자 캐릭터를 그리기 위한 테크닉!
다양한 장르 속 모습을 수록, 장르별 백과로 그치지 않고 작
화를 완성하는 순서와 매력적인 캐릭터 창작의 테크닉을 안
내한다.

모에 남자 캐릭터 그리는 법-얼굴·신체 편
카네다 공방 외 1인 지음 | 이기선 옮김 | 190×257mm | 176쪽 | 18,000원
남자 캐릭터의 모에 포인트 철저 분석!
소년계, 중간계, 청년계의 3가지 패턴으로 나누어 얼굴과 몸
그리는 법을 해설하고, 신체적 모에 포인트를 확실하게 짚어
가며, 극대화 패션, 아이템 등도 공개한다!

모에 미니 캐릭터 그리는 법-얼굴·신체 편
카네다 공방 외 1인 지음 | 이은수 옮김 | 190×257mm | 176쪽 | 18,000원
기운 넘치고 귀여운 미니 캐릭터를 그리자!
캐릭터를 데포르메한 미니 캐릭터들은 모에 캐릭터 궁극의
형태! 비장의 요령을 통해 귀엽고 매력적인 미니 캐릭터를
즐겁게 그려보자.

모에 캐릭터를 다양하게 그려보자-기본 테크닉 편
미야츠키 모소코 외 1인 지음 | 이은수 옮김 | 190×257mm | 176쪽 |
18,000원
다양한 개성을 통해 캐릭터의 매력을 살려보자!
모에 캐릭터 그리기에 익숙하지 않다면, 어떤 캐릭터를 그려
도 같은 얼굴과 포즈에 뻔한 구도의 반복일 뿐이다. 이 책을
통해 다양한 캐릭터를 개성있게 그려보자!

모에 로리타 패션 그리는 법 -기본적인 신체부터 코스튬까지
모에표현탐구 서클 외 1인 지음 | 남지연 옮김 | 190×257mm | 176쪽 |
18,000원
가련하고 우아한 로리타 패션의 기본!
파트별로 소개하는 로리타 패션과 구조 및 입는 법부터 바람
의 활용법, 색을 통해 흑과 백의 의상을 표현하는 방법 등 다
양한 테크닉을 담고 있다.

모에 로리타 패션 그리는 법
-얼굴·몸·의상의 아름다운 베리에이션
모에표현탐구 서클 외 1인 지음 | 이지은 옮김 | 190×257mm | 176쪽 |
18,000원
로리타 패션에는 깊이가 있다!! 미소녀와 로리타 패션의 일
러스트를 그리려면 캐릭터는 물론 패션도 멋지게 묘사해야
한다. 얼굴과 몸, 의상의 관계를 해설한다.

모에 두 명을 그리는 법-남자 편
카네다 공방 외 1인 지음 | 하진수 옮김 | 190×257mm | 176쪽 | 18,000원
우정, 라이벌에서 러브까지…남자 두 명을 그려보자!
작화하려는 인물의 수가 늘어날수록 난이도 또한 급상승하는
법! '무게감', '힘', '두께'라는 세 가지 포인트를 통해 복수의
인물 작화의 기본을 알기 쉽게 해설하고 있다.

모에 아이돌 그리는 법-기본 편
미야츠키 모스코 외 1인 지음 | 이은수 옮김 | 190×257mm | 176쪽 |
18,000원
아이돌을 매력적으로 표현해보자!
춤, 노래, 다양한 퍼포먼스로 빛나는 아이돌 캐릭터. 사랑스
러운 모에 캐릭터에 아이돌 속성을 가미해보자. 깜찍한 포즈
와 의상, 소품까지! 아이돌을 구성하는 작은 요소 하나까지
해설하고 있다.

인물을 그리는 기본-유용한 미술 해부도
미사와 히로시 지음 | 조민경 옮김 | 190×257mm | 192쪽 | 18,000원
인체 그 자체의 구조를 이해해보자!
미사와 선생의 풍부한 데생과 새로운 미술 해부도를 이용,
적확한 지도와 해설을 담은 결정판. 인물의 기본 묘사부터
실천적인 인물 표현법이 이 한 권에 담겨있다.

전차 그리는 법-상자에서 시작하는 전차
·장갑차량의 작화 테크닉
유메노 레이 외 7인 지음 | 김재황 옮김 | 190×257mm | 160쪽 | 18,000원
상자 두 개로 시작하는 전차 작화의 모든 것!
전차를 멋지고 설득력이 느껴지도록 그리기 위한 방법은 무
엇일까? 단순한 직육면체의 조합으로 시작, 디지털 작화로
의 응용까지 밀리터리 메카닉 작화의 모든 것.

코픽 화가들의 동방 일러스트 테크닉
소차 외 1인 지음 | 김보미 옮김 | 215×257mm | 152쪽 | 22,000원
동방 프로젝트로 코픽의 사용법을 익히자!
코픽은 다양한 색을 강점으로 삼는 아날로그 도구이다. 동방
프로젝트의 인기 있는 캐릭터들을 예시로 그려보면서 코픽
의 활용 방법을 단계별로 나누어 설명한다. 보고 따라 하는
것만으로도 익숙해지는 작법서! 이제 여러분도 코픽의 대가
가 될 수 있다!

캐릭터의 기분 그리는 법-표정·감정의 표면과
이면을 나누어 그려보자
하야시 히카루(Go office) 외 1인 지음 | 조민경 옮김 | 190×257mm |
192쪽 | 18,000원
캐릭터에 영혼을 불어넣어 보자! 희로애락에 더하여 '놀람'
과, '허무'라는 2가지 패턴을 추가한 섬세한 심리 묘사와 감
정 표현을 다룬다. 다양한 아이디어와 힌트 수록.

팬티 그리는 법
포스트 미디어 편집부 지음 | 조민경 옮김 | 182×257mm | 80쪽 | 17,000원
팬티 작화의 비밀 대공개!
속옷에는 다양한 소재, 디자인, 패턴이 있으며 시추에이션에
따라 그리는 법도 달라진다. 이 책에서 보여주는 팬티의 구
조와 디자인을 익힌다면 누구나 쉽게 캐릭터에 어울리는 궁
극의 팬티를 그릴 수 있게 될 것이다.

모에 로리타 패션 그리는 법
-아름다운 기본 포즈부터 매혹적인 구도까지
모에표현탐구 서클 외 1인 지음 | 이지은 옮김 | 190×257mm | 176쪽 |
18,000원
로리타 패션을 매력적으로 표현!
팔랑거리는 스커트와 프릴이 특징인 로리타 패션은 표현 방
법에 따라 다양한 매력을 연출할 수 있다. 로리타 패션 최고
의 모에 포즈를 탐구해보자.

모에 두 명을 그리는 법-소녀 편
카네다 공방 외 1인 지음 | 김보미 옮김 | 190×257mm | 176쪽 | 18,000원
소녀 한 명은 그릴 수 있지만, 두 명은 그리기도 전에 포기했
거나, 그리더라도 각자 떨어져 있는 포즈만 그리던 사람들을
위한 기법서. 시선, 중량, 부드러운 손, 신체의 탄력감 등, 소
녀 특유의 표현법을 빠짐없이 수록했다.

인물 크로키의 기본-속사 10분·5분·2분·1분
아틀리에21 외 1인 지음 | 조민경 옮김 | 190×257mm | 168쪽 | 18,000원
크로키의 힘으로 인체의 본질을 파악하라!
단시간에 대상의 특징을 포착, 필요 최소한의 선화로 묘사하
는 크로키는 인물화에 필요한 안목과 작화력을 동시에 단련
하는 데 가장 적합하다. 10분, 5분 크로키부터, 2분, 1분 크
로키를 통해 테크닉을 배워보자!

연필 데생의 기본
스튜디오 모노크롬 지음 | 이은수 옮김 | 190×257mm | 176쪽 | 18,000원
데생을 시작하는 이들을 위한 데생 입문서!
데생이란 정확하게 관측하고 무엇을 어떻게 표현할지 사물
의 구조를 간파하는 연습이다. 풍부한 예시를 통해 데생을
시작하는 이들을 위한 데생의 기본 자세와 테크닉을 알기 쉽
게 해설한다.

로봇 그리기의 기본
쿠라모치 쿄류 지음 | 이은수 옮김 | 190×257mm | 176쪽 | 18,000원
펜 끝에서 다시 태어나는 강철의 거신!
로봇 일러스트레이터로 15년간 활동한 쿠라모치 쿄류가, 로
봇이 활약하는 모습을 보며 가슴 설레는 경험을 한 이들에
게, 간단하고 즐겁게 로봇을 그릴 수 있는 힌트를 알려주는
장난감 상자 같은 기법서.

아날로그 화가들의 동방 일러스트 테크닉
미사와 히로시 지음 | 김보미 옮김 | 215×257mm | 144쪽 | 22,000원
아날로그 기법의 장점과 즐거움을 느껴보자!
동인 창작물의 동방 프로젝트의 매력은 역시 개성 넘치는 캐
릭터! 서양화가이자 회화 실기 지도인 미사와 히로시가 수
채화와 유화, 코픽 분야의 작가 15명과 함께 매력적인 동방
프로젝트의 캐릭터들을 그려봄으로써, 아날로그 기법의 장
점과 즐거움을 전한다.

아저씨를 그리는 테크닉-얼굴·신체 편
YANAMi 지음 | 이은수 옮김 | 190×257mm | 152쪽 | 19,000원
'아재'의 매력이란 무엇인가?
분위기와 연륜이 느껴지는 아저씨는 전혀 다른 멋과 맛을 지
니고 있다. 다양한 연령대의 아저씨를 그리는 디테일과 인체
분석, 각종 표정과 캐릭터 만들기까지. 인생의 맛이 느껴지
는 아저씨 캐릭터에 도전해보자!

가슴 그리는 법
포스트 미디어 편집부 지음 | 조민경 옮김 | 182X257mm | 80쪽 | 17,000
원
가슴 작화의 모든 것!
여성 캐릭터의 작화에 있어 가장 큰 난관이라 할 수 있는 가
슴! 인체의 움직임에 따라 가슴의 모습과 그 구조를 철저 분
석하여, 보다 현실적이며 매력있는 캐릭터 작화를 안내한다!

학원 만화 그리는 법
하야시 히카루 지음 | 김재훈 옮김 | 190×257mm | 180쪽 | 18,000원

학원 만화를 통한 만화 제작 입문!
다양한 내용과 세계가 그려지는 학원 만화는 그야말로 만화 세상의 관문이라고 해도 과언이 아닐 것이다. 『학원 만화 그리는 법』은 만화를 통해 자기만의 오리지널 월드로 향하는 문을 열고자 하는 이들의 열쇠가 되어주는 것이다.

프로의 작화로 배우는 만화 데생 마스터
-남자 캐릭터 디자인의 현장에서-
하야시 히카루 외 2인 지음 | 김재훈 옮김 | 190×257mm | 204쪽 | 18,000원

프로가 전하는 생생한 만화 데생!
모리타 카즈아키의 작화를 통해 남자 캐릭터의 디자인, 인체 구조, 움직임의 작화 포인트를 배워보자

슈퍼 데포르메 포즈집-꼬마 캐릭터 편
Yielder 지음 | 김보미 옮김 | 190×257mm | 160쪽 | 18,000원

2등신 데포르메 캐릭터의 정수!
짧은 팔다리, 커다란 머리로 독특한 귀여움을 갖고 있는 꼬마 캐릭터. 다양한 포즈의 2등신 데포르메 캐릭터를 집중적으로 연습하여 나만의 꼬마 캐릭터를 그려보자.

슈퍼 데포르메 포즈집-연애 편
Yielder 지음 | 이은엽 옮김 | 190×257mm | 164쪽 | 18,000원

두근두근한 연애 장면을 데포르메 캐릭터로!
찰싹 붙어 앉기도 하고 키스도 하고 포옹도 하고 데이트를 하고 때로는 싸우기도 하는 2~4등신의 러브러브한 연인들의 포즈와 콩닥콩닥한 연애 포즈를 잔뜩 수록했다. 작가마다 다른 여러 연애 포즈를 보고 배우며 즐길 수 있다.

미니 캐릭터 다양하게 그리기
미야츠키 모소코 외 1인 지음 | 문성호 옮김 | 190×257mm | 188쪽 | 18,000원

귀여운 미니 캐릭터를 다양하게 그려보자!
나도 모르게 안아주고 싶어지는 귀엽고 앙증맞은 미니 캐릭터를 그리려면 어떻게 해야 하는가? 균형 잡힌 2.5등신 캐릭터, 기운차게 움직이는 3등신 캐릭터, 아담하고 귀여운 2등신 캐릭터까지. 비율별로 서로 다른 그리기 방법과 순서, 데포르메 요령을 소개한다.

-AK Photo Pose

움직임으로 보는 민족의상 그리는 법
겐코사 편집부 지음 | 이지은 옮김 | 182×257mm | 144쪽 | 19,800원

움직임으로 보는 민족의상 장면별 작화 요령 248패턴!
아프리카, 아시아의 민족의상을 매력적인 컬러 일러스트로 표현. 정면, 측면 등 다양한 각도에서 상세하게 해설하며 움직임에 따른 의상변화를 표현하는 요령을 248패턴으로 정리하여 해설한다.

신 포즈 카탈로그-여성의 기본 포즈 편
마루샤 편집부 지음 | AK 커뮤니케이션즈 편집부 옮김 | 182×257mm | 240쪽 | 17,000원

다양한 앵글, 다양한 포즈가 눈앞에 펼쳐진다!
인체를 그리는 데 도움이 되는 여성의 기본 포즈를 모은 사진 자료집. 포즈별 디테일이 잘 드러난 컬러 사진과, 윤곽과 음영에 특화된 흑백 사진을 모두 수록!

빙글빙글 포즈 카탈로그-여성의 기본 포즈 편
마루샤 편집부 지음 | AK 커뮤니케이션즈 편집부 옮김 | 188×257mm | 128쪽 | 24,000원

DVD에 수록된 데이터 파일로 원하는 포즈를 척척!
로우 앵글, 하이 앵글, 아이레벨 앵글 3개의 높이에 더해 주위 16방향의 앵글로 한 포즈당 48가지의 베리에이션을 수록한 사진 자료집!

대담한 포즈 그리는 법
에비모 외 1인 지음 | 이은수 옮김 | 190×257mm | 172쪽 | 18,000원

역동적인 자세 표현을 위한 작화 가이드!
경우에 따라서는 해부학 지식이 역동적 포즈 표현에 방해가 되어 어중간한 결과물이 나오곤 한다. 역동적 포즈의 대가 에비모식 트레이닝을 통해 다양한 포즈와 시추에이션을 그려보자.

프로의 작화로 배우는 여자 캐릭터 작화 마스터
-캐릭터 디자인·움직임·음영-
모리타 카즈아키 외 2인 지음 | 김재훈 옮김 | 190×257mm | 204쪽 | 19,000원

현역 애니메이터의 진짜「여자 캐릭터」작화술!
유명 실력파 애니메이터 모리타 카즈아키 씨가 여자 캐릭터를 완성하는 모든 과정을 완벽하게 수록! 실제 작화 프로세스를 통해서 캐릭터 디자인(얼굴), 인체, 움직임, 음영을 표현할 때 놓치지 말아야 것이 무엇인지 배워보자.

슈퍼 데포르메 포즈집-남자아이 캐릭터 편
Yielder 지음 | 김보미 옮김 | 190×257mm | 164쪽 | 18,000원

남자아이 캐릭터 특유의 멋!
남녀의 신체적 차이점, 팔다리와 근육 그리는 법 등을 데포르메 캐릭터로도 충분히 표현할 수 있도록 상세하게 알려준다. 장면에 따라 달라지는 포즈, 표정, 몸짓 등의 차이점과 특징을 익혀보자!

슈퍼 데포르메 포즈집-기본 포즈·액션 편
Yielder 외 1인 지음 | 이은수 옮김 | 190×257mm | 160쪽 | 18,000원

데포르메 캐릭터 액션의 기본!
귀여운 2등신 캐릭터부터 스타일리시한 5등신 캐릭터까지. 일반적인 캐릭터와는 조금 다른 독특한 느낌의 데포르메 캐릭터를 위한 다양한 포즈 소재와 작화 요령, 각종 어드바이스를 다루고 있다.

인물을 빠르게 그리는 법-남성 편
하가와코이치,카도마루 츠부라지음 | 김재훈 옮김 | 190×257mm | 176쪽 | 18,000원

인물을 그리는 법칙을 파악하라!
인체 구조와 움직임을 파악하는 다양한 방법에는 예나 지금이나 변함없는 일정한 원칙이 있다. 이상적인 체형의 남성 데생을 중심으로 인물을 그리는 일정한 법칙을 배우고 단시간 그리기를 효율적으로 익혀보자.

컷으로 보는 움직이는 포즈집-액션 편
마루샤 편집부 지음 | AK 커뮤니케이션즈 편집부 옮김 | 182×257mm | 176쪽 | 24,000원

박력 넘치는 액션을 위한 필수 참고서!
멋진 액션 신을 분석해본다! 짧은 시간 동안 매우 빠르게 진행되기에 묘사하기 어려운 실제 액션 신을 초 단위로 나누어 분석하는 포즈집!

신 포즈 카탈로그-벽을 이용한 포즈 편
마루샤 편집부 지음 | AK 커뮤니케이션즈 편집부 옮김 | 182×257mm | 240쪽 | 17,000원

벽을 이용한 상황 설정을 완전 공략!
벽을 이용한 포즈를 그리는 데 도움이 되는 사진 자료집. 신장 차이에 따른 일상생활과 러브신 포즈 등, 다양한 상황을 올 컬러로 수록했다.

만화를 위한 권총 & 라이플 전투 포즈집
하비재팬 편집부 지음 | 문성호 옮김 | 190×257mm | 160쪽 | 18,000원

멋지고 리얼한 건 액션을 자유자재로 표현해보자!
총기 기초 지식, 올바른 포즈 사진, 총기를 다각도에서 본 일러스트, 만화에 활기를 주는 액션 포즈 등, 액션 작화에 도움이 되는 내용을 담았다. 부록 CD-ROM에는 트레이스용 사진·일러스트를 1000점 이상 수록.

군복·제복 그리는 법-미군·일본 자위대의 정복에서 전투복까지
Col. Ayabe 외 1인 지음 | 오광웅 옮김 | 190×257mm | 160쪽 | 18,000원
현대 군인들의 유니폼을 이 한 권에!
군복을 제대로 볼 기회는 드문 편이다. 미군과 일본 자위대. 무려 30종 이상에 달하는 다양한 형태의 군복을 사진과 일러스트를 통해 해설한다.

남자의 근육 체형별 포즈집-마른 체형부터 근육질까지
카네다 공방 | 김재훈 옮김 | 190×257mm | 160쪽 | 18,000원
남자는 등으로 말한다! 남성 캐릭터 근육의 모든 것!!
신체를 묘사함에 있어 큰 난관으로 다가오는 것이라면 역시 근육. 마른 체형, 모델 체형, 그리고 근육질 마초까지. 각 체형에 맞춰 근육을 그려보자!

여고생 BEST 포즈집
쿠로, 소가와 외 2인 지음 | 문성호 옮김 | 190×257mm | 164쪽 | 19,800원
일러스트레이터의 상상은 현실이 된다!
인기 일러스트레이터가 원하는 포즈를 사진으로 재현. 각 포즈의 포인트를 일러스트와 함께 직접 설명한다. 두근심쿵 상큼발랄! 여고생의 매력을 최대로 끌어내는 프로의 포즈와 포인트를 러프 스케치 80점과 함께 해설.

-AK 디지털 배경 자료집

디지털 배경 카탈로그-통학로·전철·버스 편
ARMZ 지음 | 이지은 옮김 | 182×257mm | 192쪽 | 25,000원
배경 작화에 대한 고민을 이 한 권으로 해결!
주택가, 철도 건널목, 전철, 버스, 공원, 번화가 등, 다양한 장면에 사용 가능한 선화 및 사진 데이터가 수록되어 있는 디지털 자료집. 배경 작화에 편리하게 이용할 수 있는 각종 데이터가 수록되어있다!

디지털 배경 카탈로그-학교 편
ARMZ 지음 | 김재훈 옮김 | 182×257mm | 184쪽 | 25,000원
다양한 학교 배경 데이터가 이 한 권에!
단골 배경으로 등장하는 학교. 허나 리얼하게 그리려고해도 쉽지 않은 학교의 사진과 선화 자료뿐 아니라, 디지털 원고에 쓸 수 있는 PSD 파일까지 아낌없이 수록하였다!

판타지 배경 그리는 법
조우노세 외 1인 지음 | 김재훈 옮김 | 215×257mm | 160쪽 | 22,000원
환상적인 디지털 배경 일러스트 테크닉!
「CLIP STUDIO PAINT PRO」를 사용, 디지털 환경에서 리얼한 배경 일러스트를 그리기 위한 기법을 담고 있으며, 배경을 그리기 위한 지식, 기법, 아이디어와 엄선한 테크닉을 이 한 권으로 배울 수 있다.

CLIP STUDIO PAINT 매혹적인 빛의 표현법 보석·광물·금속에 광채를 더하는 테크닉
타마키 미츠네, 카도마루 츠부라 지음 | 김재훈 옮김 | 190×257mm |
172쪽 | 22,000원
보석이나 금속의 광택을 표현해보자!
이 책에서 설명하는 방식을 따라 투명감 있는 물체나 반사광 표현을 익혀보자!

슈트 입은 남자 그리는 법-슈트의 기초 지식 & 사진 포즈 650
하비재팬 편집부 지음 | 조민경 옮김 | 190×257mm | 160쪽 | 18,000원
남성의 매력이 듬뿍 들어있는 정장의 모든 것!
본격 오더 슈트 테일러의 감수 아래, 정장을 철저히 해설. 오더 슈트를 입은 트레이싱용 사진을 CD-ROM에 수록했다. 슈트 재봉사가 된 기분으로 캐릭터에 슈트를 입혀보자!

그림 같은 미남 포즈집
하비재팬 편집부 지음 | 김보미 옮김 | 190×257mm | 128쪽 | 18,000원
만화나 일러스트에 나오는 미남을 그리는 법!
만화, 일러스트에는 자주 사용되는 「근사한 포즈」, 매력적인 캐릭터에 매력적인 포즈가 더해지면 캐릭터는 더욱 빛나는 법이다. 트레이스 프리인 여러 사진을 마음껏 참고하여 다양한 타입의 미남을 그려보자!

전투기 그리는 법-십자선으로 기체와 날개를 그리는 전투기 작화 테크닉-
요코야마 아키라 외 9인 지음 | 문성호 옮김 | 190×257mm | 164쪽 | 19,000원
모든 전투기가 품고 있는 '비밀의 선'!
어떤 전투기라도 기초를 이루는 「십자 모양」─기체와 날개의 기준이 되는 선만 찾아낸다면 어떠한 디자인의 기체와 날개라도 문제없이 그릴 수 있다. 그림의 기초, 인기 크리에이터들의 응용 테크닉, 전투기 기초 지식까지!

신 배경 카탈로그-도심 편
마루샤 편집부 지음 | 이지은 옮김 | 190×257mm | 176쪽 | 19,000원
만화가, 애니메이터의 필수 사진 자료집!
배경 작화에서 편리하게 사용할 수 있는 번화가 사진을 수록한 자료집.자유롭게 스캔, 복사하여 인물만으로는 나타낼 수 없는 깊이 있는 작화에 도전해보자!

사진&선화 배경 카탈로그-주택가 편
STUDIO 토레스 지음 | 김재훈 옮김 | 190×257mm | 176쪽 | 25,000원
고품질 디지털 배경 자료집!
배경을 그릴 때 편리하게 활용할 수 있는 선화와 사진 자료가 수록된 고품질 디지털 자료집. 부록 DVD-ROM에 수록된 데이터를 원하는 스타일에 맞춰 자유롭게 사용하자!

Photobash 입문
조우노세 외 1인 지음 | 김재훈 옮김 | 215×257mm | 160쪽 | 21,000원
CLIP STUDIO PAINT PRO의 기초부터 여러 사진을 조합, 일러스트를 완성하는 포토배시의 기초부터 사진을 일러스트처럼 보이도록 가공하는 테크닉까지. 사진을 사용한 배경 일러스트 작화의 모든 것을 담았다.